大展好書　好書大展
品嘗好書　冠群可期

大展好書　好書大展
品嘗好書・冠群可期

圍棋輕鬆學

24

吳　清　源
詳解經典名局

劉乾勝

劉小燕　編著

曹　軍

品冠文化出版社

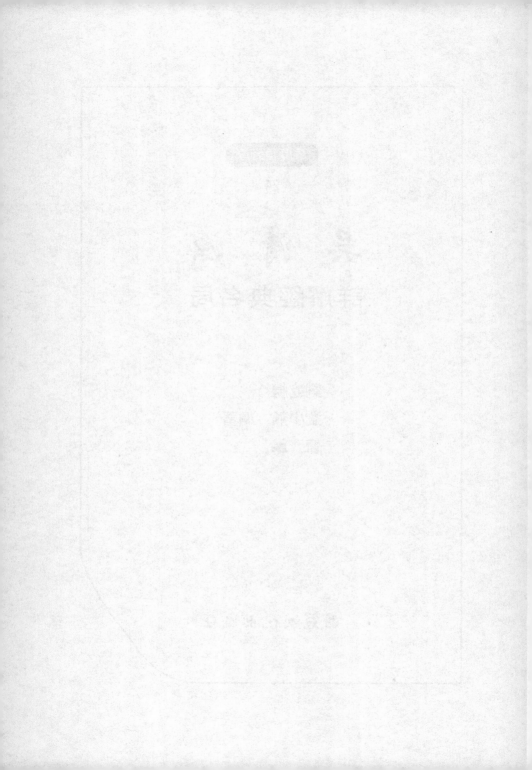

序

　　吳清源，又名吳泉，1914年出生於福州的一個大家庭中。父親曾留學日本，讀法律專科，回國後，在北京北洋軍閥政府平政院任科員。

　　父親教吳清源他們幾兄弟下棋，吳清源和棋譜一接觸，就著了迷，早晨一起床就坐在桌子邊打棋譜。起先，吳清源打的是舊《桃花泉》《弈理指歸》及黃龍士、施襄夏、范西屏等名手的對局譜。後來，他父親又把從日本帶回來的新《桃花泉》《本因坊道策》等棋譜拿給他看。吳清源如獲至寶，整天整夜打譜，棋力大進。

　　那時北京西城絨線胡同西口大街上有一家叫「海豐軒」的茶館。那裡是當時棋手聚會的場所，名手汪雲峰、顧水如、劉棣懷常到這裡來會棋友。一日，父親帶他們兄弟三人去海豐軒茶館下棋。劉棣懷與他父親同歲，教過他父親下棋，他父親很佩服他。吳清源在向前輩名手請教幾局後，他們都覺得吳清源是罕見的天才。

　　1924年，他父親因病去世。當時吳清源僅十一歲，家道衰落，吳清源母親探訪顧水如，請他把吳清源引薦給段祺瑞。段祺瑞見了吳清源之後，很是喜歡，每月發給吳清源100塊大洋，親友們聽到都很歡賞。1926年，日本六段棋棋手岩本薰來北京。他和吳清源下了兩局，第一局讓吳

清源三子，吳清源獲勝；第二局讓兩子，吳清源輸一子。岩本薰回去後，在日本棋界談起吳清源的棋才，後來，日本名棋手瀨越憲作同山崎有民書信來往磋商，決定促成吳清源赴日。

　　1928年10月，吳清源到了日本，拜瀨越憲作為師，當時日本棋院的總裁大倉喜七郎答應每月資助吳清源200日圓。吳清源沉默寡言，從不嬉戲，清心寡慾，生活儉樸，全心貫注於棋中。他每天打坐，有人問他：「打坐有什麼好處？」他說：「日本的圍棋名手在棋力上都和他不相上下。若要戰勝他們，只有在緊要關頭，頭腦非常清醒，沒有雜念干擾，才能制勝。打坐便是修煉這種功夫。」

　　1931年，吳清源參加東京時事新聞社發起的棋賽。吳清源連戰皆捷，18名棋手都敗在他的手上，那時，每局棋勝者得180日圓，吳清源將錢全部交給母親，自己從不揮霍。他那時18歲，正是「知好色，則慕少艾」的年齡，而東京色情誘惑極大。棋院對面就是大舞館，日本棋士酗酒賭博，耽於女色的大有人在，而且許多日本人以好女色自豪，認為這是大丈夫的本色。吳清源處於那種環境，卻能潔身自好，拋開一切雜念，孜孜不倦研究棋藝，確是難能可貴。

　　自此，吳清源縱橫日本棋壇20餘年，打遍天下無敵手，獨孤求敗。某夜在閒談中，一位朋友問金庸先生：「古今中外，你最佩服的人是誰？」金庸脫口而出：「古人是范蠡，今人是吳清源。」圍棋是中國發明的，近幾百

年盛於日本，但在2000年的中日圍棋史上，恐怕沒有第二位棋士能與吳清源先生並肩。這不僅由於他的天才，更由於他將這種以爭勝負為終極目標的遊戲，提升到了極高的藝術境界。

　　吳清源先生在圍棋藝術中提出了「調和」的理論，以棋風鋒銳犀利見稱的坂田榮男也對此一再稱譽，認為不可企及。吳清源先生的「調和論」主張在棋局中取得平衡，包含了深厚的儒家哲學和精湛的道家思想。吳清源後期弈棋不再以勝負為務，而尋求在每一局中有所創新，在棋藝上有新的開拓。

　　曾教金庸先生下棋的王立誠九段在他家作客，隨同前來的有小松英樹四段（當時）。晚上他們不停地用功擺棋，向金庸先生借書去研究，選中的是平凡社出版的四卷本《吳清源打棋全集》。他們發現金庸在棋書上畫了不少紅藍標誌，王立誠稱讚他鑽研用功，並問他：「為什麼吳老師輸了的棋你大都沒有打？」原來，金庸因為敬仰吳先生，打他大獲全勝的棋譜時興高采烈；對他只贏一目半目的棋局就不怎麼有興致了；至於他的輸局，金庸通常不去複局，因為打這種譜時未免悶悶不樂。

　　金庸是業餘四段，他說自己不能完全瞭解吳清源先生棋藝的精髓。不能體會到吳清源先生在棋局中所顯示的沖淡平遠；他是以娛樂的心情去打譜，用功自然白費了。其實，吳清源先生在負局之中也有不少精妙著法，但這些妙著和新穎的構思，也只有專業棋士瞭解。曾稱霸日本棋壇

的趙治勳九段，他生平鑽研最勤的是吳清源先生的棋局，四卷《吳清源打棋全集》已被他翻得破爛，只得去買一套新的。

一張張職業高手的棋譜，多數著法和其背後隱藏的內容以我們多數人的水準，往往都是難以索解的。然而，就在這種懵懂之中打譜，聆聽大師的點評、教誨，我們卻依然可以獲得深深的感悟和感動，獲得莫大的、難以言喻的愉悅。

每張棋譜背後的故事，都是一段傳奇，都是兩個人的藝術：你想把棋下好，做到完美，但對手總是在破壞，或許幾個勝負密碼，深刻寓言一樣的意境，不時會從心底浮起，多年後依然耳熟能詳，此外還有圍棋本身的無限外延，教會我們很多思想，見識，藝術……我們確實可以感覺到，自己的心情，甚至自己的思維方式和性格也都在因圍棋而發生一些潛移默化的改變。我們的生活因圍棋而充實，生命因圍棋而完整，圍棋從盤上關照了我們這個世界，我們千千萬萬的愛好者，從這裡獲得圍棋的滋養，以及文化上的薰陶。

《吳清源詳解經典名局》一書，共有17局，全部由吳清源先生解讀，讓我們打開書，與大師手談，與大師心靈溝通。這些精美的棋譜，透徹的研究，跳動的符號，高超的棋藝，值得永久經典珍藏。

劉乾勝

目　錄

第1局　日本第十九期本因坊戰

黑方　木谷實九段　白方　橋本宇太郎九段

（黑出四目半　共203手　黑中盤勝　弈於1964年3月18、19日）

吳清源　解說

第一譜　1—30

圖1-1　白10在右上脫先是趣向。

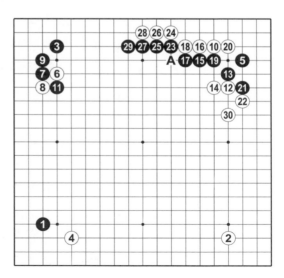

圖1-1　實戰譜圖

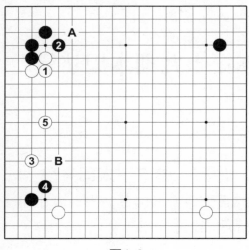

圖1-2

即成大斜定石。

實戰白走了6、8，脫先再走12位大斜，大概白方想從序盤就作戰。黑13如走19位壓，即成大斜定石。

白14是新手，作為臨機應變之著是有趣的。此手如在上一路扳是趣向，會有種種變化，可形成圖1-3、圖1-4。

圖1-3

圖1-3　至黑9拐吃，形成黑得實地，白得外勢的格局，但在本局面下，黑不會這樣選擇。

〔芸芸棋手嘔心瀝血，為我們奉獻了一局又一局唯美之戰。有中盤斬殺＋子大龍驚心動魄之美；有半目之間扭轉乾坤彰顯內功之美；更有長生劫曠世奇局，

圍棋為我們打開了一扇
欣賞美的門。編者注〕

圖1-4　黑在右邊
獲得實地，至黑8跳，
這樣白9必在上邊開
拆，由於左上角黑棋堅
實，白無趣。

這就是實戰白採用
14趣向的原因。白14
誘黑15飛壓，是消左
上角厚味的策略。白16
方向正確。

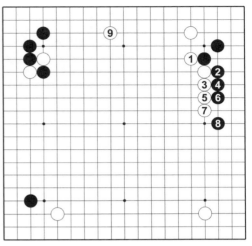

圖1-4

圖1-5　白如1、3
沖斷，則黑4、6，讓白
棋的厚勢又轉向上邊，
黑滿意。

譜中黑19退是好
棋，此手如在A位長，
白25位跳，無趣。白20
也可在25位拆一。白24
只有忍耐。

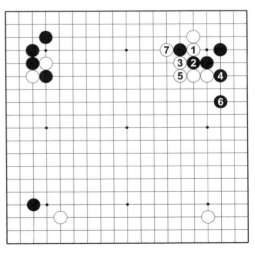

圖1-5

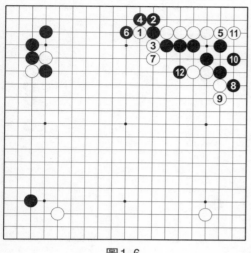

圖1-6

圖1-6　白1夾雖是手筋，但至黑12靠出，作戰進程對白棋不利，白棋整體薄弱。

譜白28以下，普通情況下不好，但此時左上角有黑堅陣，卻是局面下的好棋。

白30雖也可考慮在右下守角，但黑在下邊引征後——

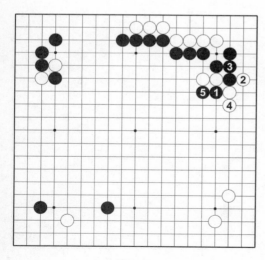

圖1-7

圖1-7　左下如征子有利，黑1斷嚴厲，白只得2打、4退，黑5貼吃住兩子，相當厚。

譜白30是消上邊厚味的基礎。

第二譜　1—30（即31—60）

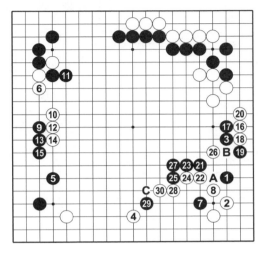

圖1-8　白2也可考慮在B位夾擊。

圖1-8　實戰譜圖

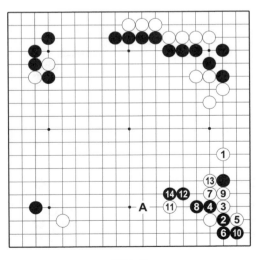

圖1-9　白1夾擊，以下至14是定石，此後白15可在A位關，也很有力。

實戰白4是大場。黑5如在左上角打吃白一子——

圖1-9

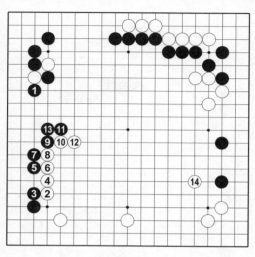

圖1-10

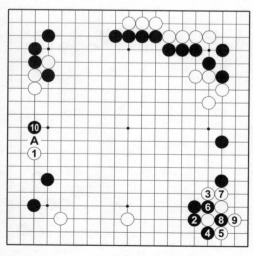

圖1-11

圖1-10　黑1打吃一子雖然實利很大，但白2飛壓是絕好點，以下至白14鎮，黑難受。

黑7走9位之前得引征，如單走9位，白可11位征吃黑一子。

黑7如先在11位長，則白棋拆二，這是白棋的預定計畫。黑7引征、9夾則出乎對方意料之外。白8很想脫先在左邊行棋。

圖1-11　白1是極大的一手，但黑2至白9在右下先手定型後，黑在10位打入，白苦；如白1改走A位，則對左下的黑棋沒有影響。

實戰白方的想法是：黑7和白8的交換是黑損，白先取得便宜，等待黑方在左邊的行動，白再相機騰挪。白10也有——

圖1-12　白1以下的走法。

譜白16是重視實地的作戰，此著也可在A位壓。

黑27如果在B位接，白便27位斷。如譜黑27接後，白28扳，變化就複雜了。從此已可看出局面紛亂的預兆。黑29當然，如果脫先，被白在C位關，右下角便全部成為實地。

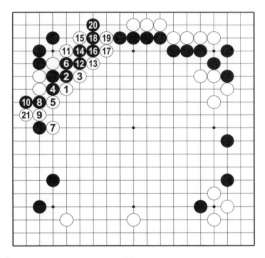

圖1-12

【 **圍棋輕妙1** 】

橋本宇太郎的棋是天才型的，而且有預見性，判斷力很強。有些對局，就連旁觀者都覺得只要再頑強一些尚可一爭，而他卻不心存僥倖，只一發現處於劣勢，就乾脆中盤起身告負。

第三譜　1—40（即61—100）

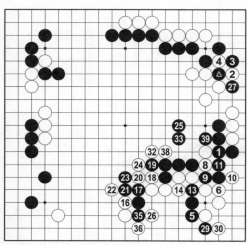

❼、❿、❸❶、❸❼ = ▲

⑫、㉘、㉞、㊵ = ④

圖1-13　實戰譜圖

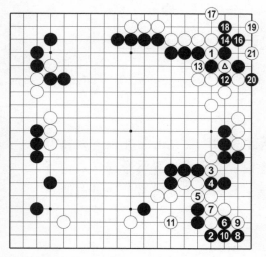

⑮ = ▲

圖1-14

圖1-13　下邊正在進行緊張的戰爭，為什麼百忙中白在2位打呢？這是試探一下黑方的應手，黑接或脫先或如本譜做劫，白下邊的走法也隨之改變。

白2在下邊行棋，但選點困難。白2打，黑如粘，則白2是先手便宜，但黑3做劫，局面突然複雜起來了。

黑5氣魄驚人。白6此時可選擇解消劫爭。

圖1-14　白1斷打，解消劫爭，下邊大致成為到白11為止的應對。右上角黑12以下到白21，無論怎樣掙扎，黑也是無法避免被吃。如果形成此局面，白棋可下。

白10感覺應如——

圖1-15　白1沖，黑2只有退，白3沖、5尖逃出，這樣應該比實戰好。

實戰白16以後幾手借勁行棋，是作戰要領，至黑25補，吃掉兩個白子，雙方激戰告一段落。

白26不得已，如脫先，被黑在35位擋下就難受了。白26很想提劫——

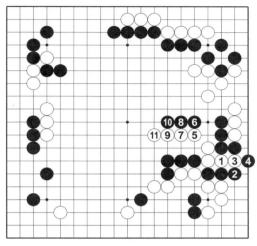

圖1-15

圖1-16　白1提劫，黑2擋下嚴厲，白3如跳，黑佔到4位要點，之後還有A位托，白難兩全。

實戰黑既然在27位斷，就勢必要利用下邊的劫材打贏劫爭。相較之下，白方從容。

白32、38尋劫正確。至此，白先在上方的作戰中取得成功，右下角白獲取實地；而黑在劫爭方面稍有趣，形勢兩分。

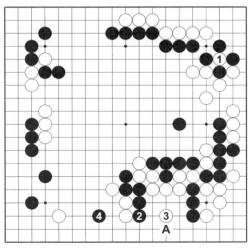

圖1-16

第四譜　1—36（即101—136）

圖1-17　黑1尋劫，白劫材不夠，因此只能4、6退讓。但白下邊已有所得，雙方得失相當。白6一方面加強自身，一方面向中腹進軍。

黑7是拼命的一手。

黑11藏有埋伏，看起來好像方向不對，但在此場合下卻是有趣的下法。白12是有策略的一手，保住自己的眼形，同時威脅黑眼位。此處是中盤複雜之處。

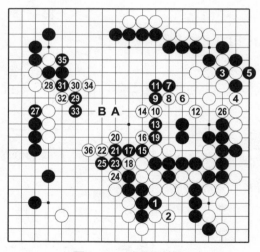

圖1-17　實戰譜圖

【圍棋輕妙2】

橋本對複雜變化能一目了然、揣度如神，加之他天性乾脆俐落、心靈手快，所以他才不與對手糾纏，博得一個美名。

圖1-18 白若在1位虎，黑2、4即可先手活淨。

白16、20巧妙，至24吃淨黑六子，但白26補活難受，是嚴重的問題手。此處白棋有相當的彈力，即使讓黑再走一手也不會簡單地死去。白26應走A位單關，整頓中腹棋形，加強與左邊白棋聯絡。

黑27奪白根據地，不僅僅是單純攻擊這塊白棋，還瞄著中腹白棋，準備纏繞攻擊兩塊白棋，以掌握勝機。黑29飛，嚴厲地攻擊左邊白棋。對黑29，白除走在30位跨外別無他法。黑33只得如此長，如果在34位打吃一子，被白在33位打，簡單地成眼形，黑不好。

到黑35為止是必然之著，白36似乎是第二敗著，覺得應在B位飛。雖然此處變化很難算透，但連帶從右邊到中腹的一團黑棋已成為兩處環繞攻擊的情況，此處白有種種的手段。

圖1-18

第五譜　1—67（即 137—203）

⑬ = △

圖1-19　實戰譜圖

圖1-19　黑1關，白2如在3位尖頂，難解。白2在5位接較好。因黑需要應一手，白棋本身尚可補強。如果是這樣走，白頗有希望。

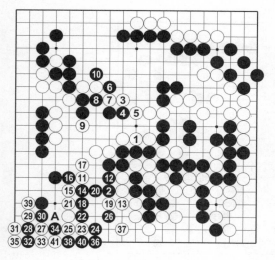

圖1-20

圖1-20　白1接是有趣的下法，可以吃到右邊的黑棋，經白3到9的先手，白再11位飛，以下至27為止，黑棋無眼。即使黑28以下對殺，至41，白也可活。其中黑38如在A位接，白在39位爬，黑也無分斷白五子的手段。譜白4也應如——

圖1-21　白1接，黑2必然，白3尖如果是先手的話，結果就會如圖1-20黑被吃。但黑4是妙手，可脫險。黑10關補後，白11、13從角上動手，雖是細棋，但白好。

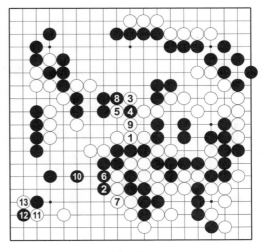

圖1-21

實戰被黑5沖出，白難受。白6不好，此時正是中腹忙亂之局面，雖然被黑33位擋上很大，但應在7位接。最後可能是輸了，但至少是細棋。

黑7沖出，白棋已經不行了，這裡橋本先生可能出現了錯覺。即使沒成算，白6在7位接，勝負尚未定。白雖在8位擋了，但可能是誤算。

【圍棋輕妙3】

橋本另一個突出特點，就是他的「馬拉松人生觀」。他不願領跑，總是緊貼最快者，並時時準備超越。他性淡清雅，棋風輕妙自如。橋本最喜為人題寫「雨洗風磨」四個大字。透過驚人的努力，他練就了健壯的身軀，並以非常的堅韌，創立與日本棋院分庭抗禮的關西棋院。

1977年他作為團長率日本圍棋代表團訪問中國，在武漢時，筆者的同胞哥哥劉乾利上場比賽，筆者本人作為裁判親睹橋本尊面，成為那時的美好記憶。

圖1-22

圖1-22　白在1位打時，黑2斷。黑4如果在A位打則成劫。而單在4位長，白幾乎毀滅，不行。

對黑17，白18做劫，左邊白棋還須做活，局勢已無法挽回。

此局白方的趣向在佈局時巧妙地取得戰果，而因黑棋頑強抵抗導致的誤算，令人惋惜。橋本先生在任何場合，展開新手的勇氣和力量，值得欽佩。

天　才（一）

圍棋是勝負的世界，縱然經綸滿腹，心比天高；如果不能在棋盤上次次將對手擊倒，那就只能承認棋道生活的失敗。萬涓成水，歲月鉛華洗淨，撥開數十載亂雲塵上，只發現，吳清源和李昌鎬笑對夕陽黃昏，無愧無咎，參天而立。

 # 第2局　日本第三期名人戰

黑方　吳清源九段　白方　宮本直毅八段

（黑出五目 共189 手黑中盤勝 奕於1964年1月23、24日）

吳清源 解說

第一譜　1—25

圖2-1　白6守角，是極尋常之著，可能當宮本君在6位守角時，大概早就將佈局的藍圖描繪好了。

黑7當然。對白8托，黑如採用——

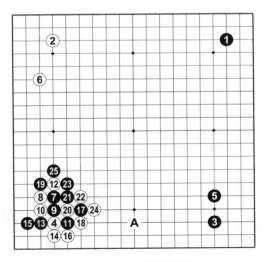

圖2-1　實戰譜圖

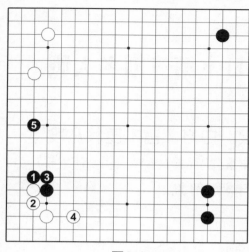

圖2-2

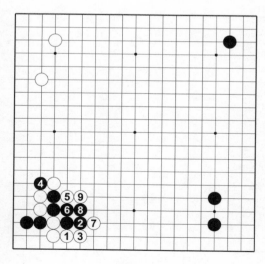

圖2-3

圖2-2 至黑5為止，由於左上是白大飛守角，黑不滿。譜黑9、11走雪崩定石，為的是與右下單關守角呼應。

白12如於19位長，則黑14位打，白13位粘後，黑於A位拆成絕好點。現在白12選用上扳的定石，想必是白6在左上守角時預定的行動。

小雪崩不同於大雪崩，變化稍簡單。不過必須算清征子。

圖2-3 白5以下便有征子關係。譜中右上是黑三·3，故征子於白有利；而如黑子在星位，則征子黑有利。譜黑17虎必然。

圖 2-4　征子於黑
有利時，黑 1 長，則白
2 以下無奈，到黑 9 為
止，黑有利。譜黑 19 不
能粘。

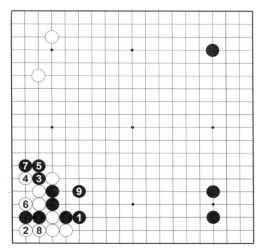

圖2-4

圖 2-5　黑 1 若
粘，則白 2 虎，白棋得
到全部角地，至白 6 為
止，白實利大。
　　譜黑 25 若不提──

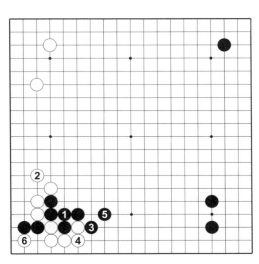

圖2-5

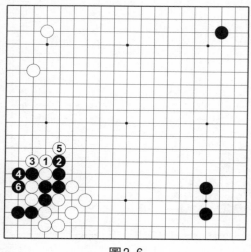

圖2-6

圖2-6　黑若在此脫先，白可1位長，以下至白5扳，黑棋此處厚勢全部被消。

實戰黑25提後告一段落，至此是白方所期待的佈局。左上角佔到大飛守角的好位置，左下方連提兩子，可與右下角黑棋單關守角的勢力相抗衡。

第二譜　26—37

圖2-7　實戰譜圖

圖2-7　白26面臨多變的場景，難走。此手雖可在A位分投，但黑立即於B位飛攔，白32位掛後，黑33位拆，白稍不滿。

圖 2-8　右上黑子如果是在星位，則白 1 分投也可成立，黑 4 飛後，黑角仍可侵入。

但譜著右上黑是三·3，分投則是黑棋有利。黑從 27 位逼，這是當然之著。

白 28 阻止黑於 37 位大飛守角。黑 29 如於 31 位長——

圖 2-8

圖 2-9　黑 1 先長這邊，則白 2、4 應後，黑不好。

譜中 29 朝另一方向長，為的是往上邊發展。黑 33 得以從這個方向跳出，是黑 29 長時預定的下法。白 34 堅實，也是多變的一步好棋。

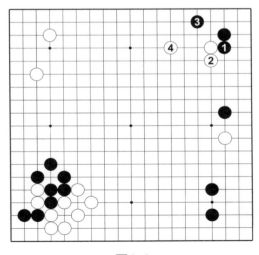

圖 2-9

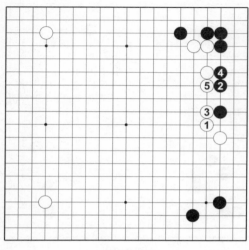

圖2-10

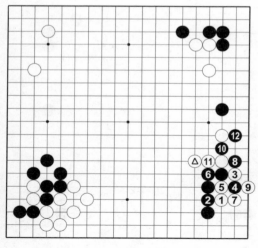

圖2-11

圖 2-10　這是我與藤澤朋齋的一局，下方守角形狀雖不同，但白1尖後，走成至白5的結果，白棋損失實地，不能滿意。

實戰黑35尖頂時白36上長是好手。

圖 2-11　如果白在△位跳，將來白1點時，黑有10、12的反擊手段，故白如果下11位，黑10、12的手段就沒有，不能不注意這一點。

實戰黑37有各種各樣的走法。

圖 2-12　黑 1 大飛，至白6為止，白外勢甚厚。這麼早出現外勢，黑極為不滿。

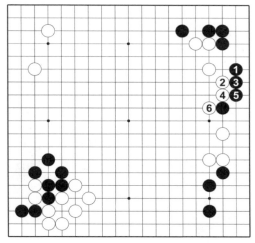

圖2-12

圖2-13　黑1關至白4飛，這是常識性的著法。

實戰黑37長較為簡潔。從另一個方向出擊，尋找行棋的步調。

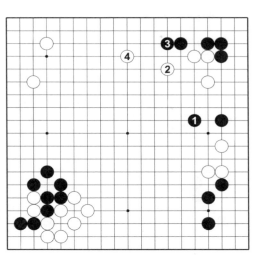

圖2-13

第三譜　38—65

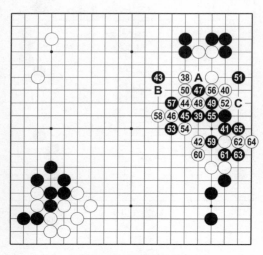

圖2-14　實戰譜圖

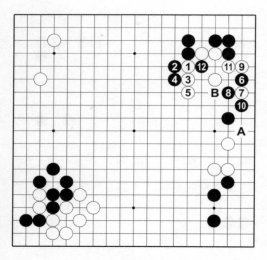

圖2-15

圖2-14　白38是正著。

圖2-15　白若1位扳，則黑2扳、4長，至白11時，黑有12斷的手段，這是要點。而右上，白如A位尖，黑可B位做活。

實戰黑39關是步調。白40也是求安定的好棋。黑41併，阻渡。白42是形。

本局第一關鍵——失去次序。黑43先佔下一步白要走之點，正所謂「敵之要點即我之要點」，雖是好點，但在此之前，應於47位先手覷，等白A位接後再走43位，次序才好，黑先手覷了之後——

圖 2-16　白 1、3 向外逃，黑可 4 壓、6 長，簡明。

實戰白 44、46 嚴厲，此處黑難逃出。

黑 47 再在此處覷，白當然不會於 A 位接了。黑 51 是要點。黑 53 以下已經算定。黑 59 是脫險的唯一要點。

白 60 退，理所當然。

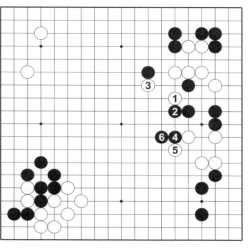

圖2-16

圖 2-17　白 1 打，黑 2 沖、4 曲後，黑 6 便可安心地於此處長。白 7 立，黑 8、10 要點，是盤渡的要著。黑棄去 2、4 等三子，上方白子卻不能安定，白如 A 位頂，黑便 B 位奪白眼位，白危險。

實戰黑 61 打，至此雙方根據已經算定的走法行棋。白 62 如於 B 位枷吃黑一子，則黑於 C 位渡後，右邊全成黑空，白棋的著法就鬆弛了。

白 64 立，妙！

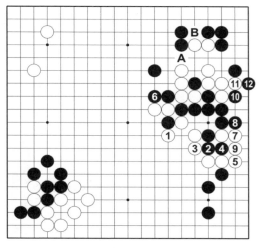

圖2-17

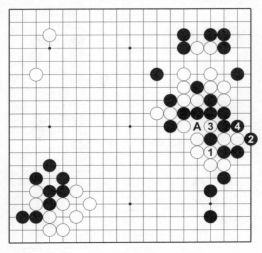

圖2-18

圖2-18　白1立即斷，黑有2扳的一著，白3提，黑4打，白棋不好（黑有於A位的雙打）。白極不好補棋，走什麼都難受。

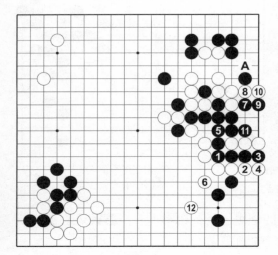

圖2-19

圖2-19　對此，黑1接，被白走2、4、6，黑棋不好，此時黑7、9非做活不可，這樣白12飛，在下方形成大形勢。至於上方的白棋，因為可於A位做活，能夠脫手不走。

第四譜　66—86

圖2-20　黑67走後，再走69打是次序；如先於69位打，則黑先手劫便變成後手劫，大為不同。

白72沖找劫，由於白在此處的劫材相當多，因此黑73提當然。白74扳的方向正確。

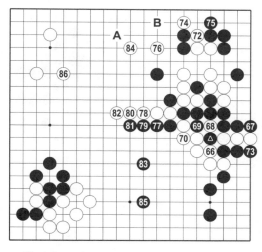

⑦ = ▲

圖2-20　實戰譜圖

圖2-21　白1若在角上扳，則黑2先手立後再4位渡，白5枴時黑6拆，黑走好上邊，舒服。

實戰白76緊湊。

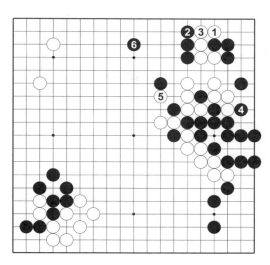

圖2-21

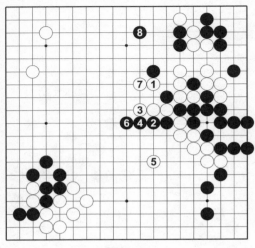

圖2-22

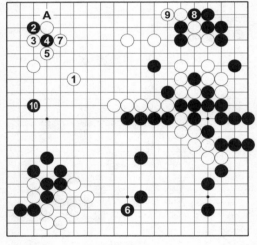

圖2-23

圖2-22　白1枷，黑2長，以下從白5至黑8，黑不壞。

實戰黑77壓到黑83大跳後，如果能夠鯨吞貼在黑壁上的白七子，實空巨大。

白84補，好。此處如不補，黑即於84位附近打入（例如A位），頗為充分。此外還可投於B位等處，有種種走法。

黑85圍，看白如何走。如果成為互相圍空的棋，則白大致於——

圖2-23　白1位大飛，黑便2位靠，白3扳，黑4扭斷後，有各種手段。白在此大概於5位打，黑6於下邊尖，白7如果不提（黑於A位扳打可活角），黑8斷、10拆。這樣雙方實空對比，黑貼五目，仍是黑稍好的形勢。

白86關，由於按照圖2-23中的下法黑可活角，今關而圍地，確保角空。

第五譜　87—100

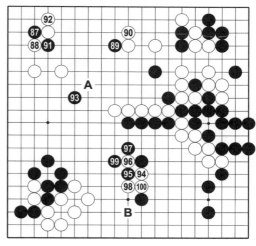

圖2-24　黑87試白應手是妙著。

圖2-24　實戰譜圖

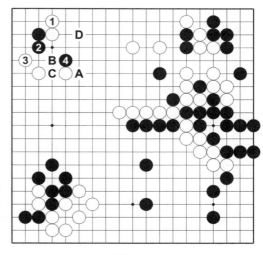

圖2-25　白1立不乾淨。黑2長，白如3尖，則黑4靠後，白難應。下一步白如A位長，黑B位退，白C位接，黑便有D位飛的下法。

實戰白88扳，穩健。上邊就這樣讓白成空，黑不合算。黑89靠是銳利的一手。

圖2-25

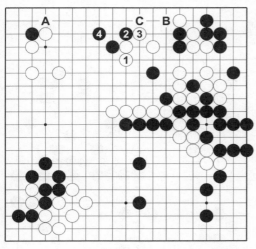

圖2-26

圖2-26　此時白如在1位上長，則黑2扳、4虎後，糾紛產生。下一步黑既可於A位扳，又有於B位、C位扳的要著。

實戰白90立下，則黑91扭斷，試白應手。白92下立，拒絕黑棋活角。黑93大致如此。

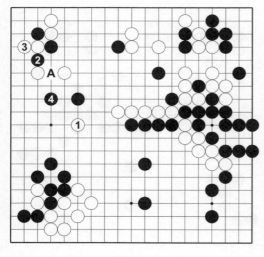

圖2-27

圖2-27　白1位飛，黑2打、4關，此後黑有A位挖的要著，白不能將中腹黑子全部吃掉。

譜白94此時如在A位飛，則黑B位守，充分。

由於看到圍地無成算，白94開始拼命扭殺。

圖 2-28　黑 1 如扳
這邊，白 2 扭斷要點，
以下至白 8 虎，或於 A
位做活，或於 B 位壓
出，白二者必得其一，
黑陷入兩難。

因此譜中黑 95 從
外面扳。對白 96，黑如
照——

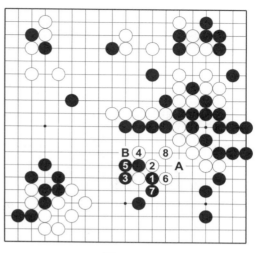

圖 2-28

圖 2-29　黑於 1 位
應，白 2、4 是要點，
白 6、8 如打出則黑 9
斷，以下至黑 15，由於
白棋不能立即吃到此處
黑棋，對殺黑勝，黑
好。故白 12 不能退，
只能在 14 位接，如此
黑便 12 位打，此後由
於白即使下在 A 位，也
不能吃到黑▲子，仍是
黑好。

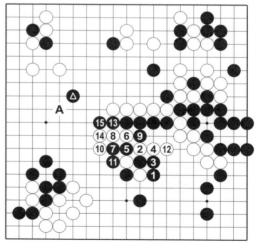

圖 2-29

　　圖2-30　黑1打、3接時，白4靠，看黑如何應？黑5如長出，以下至白20止，黑被吃。圖中黑5如於7位打，此處可以太平，但白立即於5位扳吃掉黑一子，以後黑A位尖，白B位拆，是各得其一之處，白形勢不錯。

　　因此譜黑97打在上方。白98打、100接，突破黑陣。

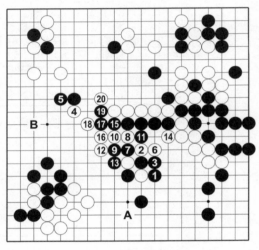

圖2-30

【圍棋雪崩1】

　　定石並不是專業棋手的專利，業餘棋手也可以發明定石，比如雪崩型。昭和年代初期，長谷川章在《棋道》上答讀者問時說：「沒有比這更臭的著法了。」但是據說後來，他重新地研究了一番。

　　發現這種著法變化多端，完全可以成立。因此才有了雪崩定石。雪崩可以稱為現代定石的花型（繁型）。

　　儘管幾度認為有了它的決定版，但是推翻這個決定版的新著法，還是不斷湧現出來。

第六譜　1—41（即 101—141）

圖 2-31　白 4 如於 12 位扳則黑於 13 位長，下一步黑棋走到 34 位要點，非常嚴厲。白 4 如脫先——

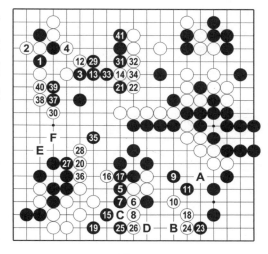

圖 2-31

圖 2-32　白如 1 位關，黑 2 扳、4 接巧妙。白 5 不得不打，黑 6 關嚴厲，白 7 只得枷，黑 8 在下邊應，成為互相破空的形狀，全域黑不壞。

因此譜白 4 打是本手。黑 9 圍後，形勢不壞。

本局第二關鍵——緩著。黑 11 圍稍緩。

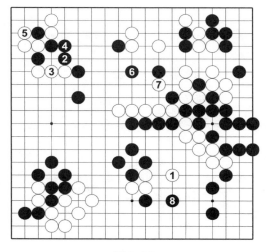

圖 2-32

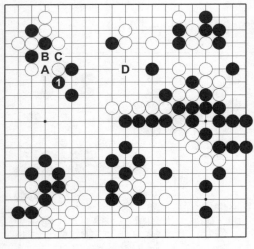

圖 2-33

圖 2-33　此時黑 1 虎才是大棋。此處黑 A、白 B、黑 C 提是先手，下一步黑棋於 D 位關，頗為嚴厲。

實戰中即使白尖到 11 位，黑於譜中 A 位尖，阻止白棋聯絡，沒有什麼大不了的。白 14 封空是大棋。

黑 15 先分斷白棋，大。下一步白 16 如於 19 位尖，則黑於 B 位飛頗大，白於 C 位曲渡，黑再於 D 位拆一，且得先手，邊空出入很大。

白 16 先覷後，再於 18 尖，破壞黑棋的計畫。黑 19 尖，當然之著。白 20 跳是形的要點。黑 21 靠破空。

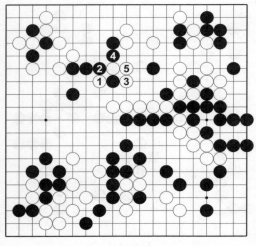

圖 2-34

圖 2-34　白如 1 位扳吃黑一子，則黑 2 斷、4 打，白不便宜。

實戰黑能曲到 29 位，優勢。黑 35 不好。

圖 2-35　黑 1 立，使白不能成空，而且以後黑打到 A 位，白 B 位粘，黑 C 位立後，還可以成相當多的空。

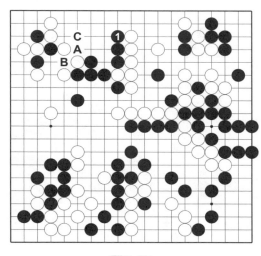

圖 2-35

譜中黑 35 這一著容易落空。白 36 接，乾淨。白 36 如在 E 位，黑於 F 位跳，由於右邊白棋相當危險，故不能下。

黑 37、39 從上方取得先手便宜後，黑 41 是大棋。

第七譜　42—89 （即 142—189）

圖 2-36　白 42 佔到最後一個大場，雙方實空接近，成為細棋局面。白 46 如不扳——

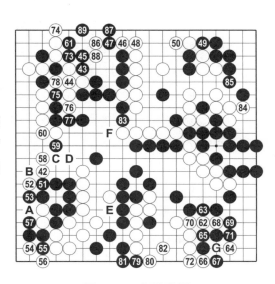

圖 2-36　實戰譜圖

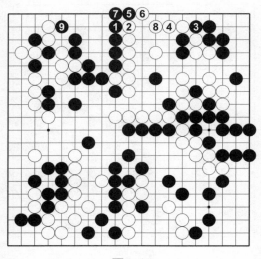

圖2-37

圖2-37　黑1至7是先手官子，9尖是大棋，能成十餘目空。

譜黑51接乾淨。此處黑如不走，白便於52位先手尖，此時，黑如何應法才好呢？這是個令人迷惑的地方，假使黑應於A位，以後白於54位跳的官子便成為後手，在上面能佔到便宜，下面就有些損失。因此白於52位的尖雖然大，亦無關勝負。

白58如在B位接則無理，被黑C位跳，右側白棋尚未活淨，危險。現在白58併後，右側一塊白棋或於D位通連，或於E位做眼，二者必得其一。黑59夾，時機正好，白除了老老實實地於60位接外，別無他法。

黑61尖大，以後於73位斷是先手。對白62尖，黑63應於65位擠，白於70位接後，再於68位接才堅實。黑63接不乾淨，白64點角之前，似應照——

【圍棋雪崩2】

1957年2月，在第1期日本最強者決定戰中，執黑的吳清源九段在「大雪崩定石」中一反傳統的下法，走出了劃時

代的新手，從而震撼了日本棋壇。

其一是，根據周圍的狀態，選擇既有定石中的任何一種走法都不能滿意，為了適應當前的局面，採取臨機措施，從而走出了新手。

其二，同上述情況相反，平素對其一新的手段早已經過充分的研究，有意識地在實戰中開始試用。

或對局中遇到適當的時機，在腦中突然閃現出來，從而應用了這一新手。

前者是處於特殊情勢下偶然走出的，因而利用的可能性和利用範圍是極其有限的。

唯有後者才可以說是純粹的新手。吳清源走出的新手，同現在（即 1957 年以前）最流行的大雪崩定石中所應用的次序有根本上的差別。

嚴格說來，是一個「革命的定石」。這一定石具有極大的研究價值，今後將被廣泛地應用。

創造這個新定石的吳清源，對手是執白的高川格。當時，坂田榮男、橋本宇太郎、木谷實，藤澤朋齋等觀看了此局。

到了 2016 年，雪崩型產生已有 80 多年的歷史，在世界大賽上有當今圍棋強豪李世石、柯潔中飛刀的戰例。

在 2004 年 4 月 12 日，第 17 屆富士通杯比賽第 2 輪，韓國李世石執黑與臺灣的周俊勳相遇，周俊勳下出雪崩型的最新成果，摧毀了天王的防守。

2015 年 1 月 11 日，第二屆百靈杯世界圍棋公開賽決賽第 3 局，柯潔執黑與邱峻對弈，柯潔一頭紮進大雪崩這個古老迷宮，在寒光一刀前慘遭重創。

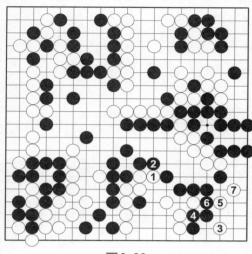

圖2-38

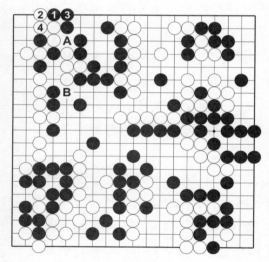

圖2-39

圖2-38　白1與黑2先作交換，白3再點角，黑如果於4位頑強抵抗，則白5跳、7尖之後，就難以應付，無論怎樣角中似乎終有一劫。但由於白方沒有劫材，而黑方的劫材甚多，因之亦不至翻盤。再加上宮本君時間已經用完，是不能細算這一變化了。

黑73斷，本手官子。

圖2-39　黑若1、3扳粘，則白4接之後，由於白於A位接是先手，則黑於B位擋，便不成其為先手。

實戰黑83長，走厚中腹。白84先手。

白86於F位長出雖然很大，但如這樣走，便是普通的收官手法，那時黑B位打，白曲打，黑提白一子後，白於上邊86位夾，黑87位立，白89位尖，黑88位擋，白接回86位等子，黑轉於下邊G位接，如此估計黑盤面可勝十目。

白88與其說是損著，不如說是敗著。白88如於89位尖，黑只能88位擋——

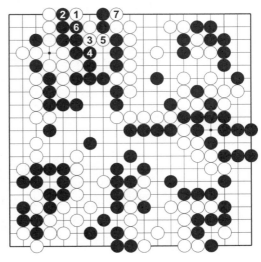

圖2-40 黑2斷便無理，黑兩子被吃。

由於白88不於89位尖，因此便被圍住吃掉，白立刻告負。

圖2-40

天　才（二）

想當年，木谷實、藤澤朋齋、橋本宇太郎、坂田榮男、高川格等也是一代天驕，如果沒有吳清源，他們也將功績彪炳，名垂千古。然而，「身穿藏青底白碎花紋的筒袖和服，手指修長，脖頸白皙，使人感到他具有高貴少女的睿智。」川端康成描寫的吳清源出現後，從此，20多年血雨腥風十番棋，吳清源將強大的對手們一一降格。

第3局 日本第十九期本因坊戰

黑方 高川格九段 白方 坂田榮男九段

（黑出四目半 共272手 白勝1目半 弈於1964年5月3日）

吳清源 解說

第一譜 1—22

圖3-1 實戰譜圖圖31黑1、3走星位是高川九段以前連霸本因坊位時愛用的佈局。白22走三・3也是數年前坂田本因坊登位以後到現在仍在流行的佈局。

黑9是常見定石。

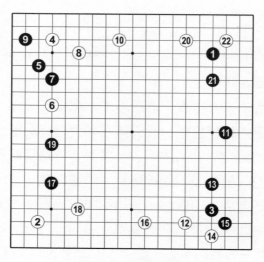

圖3-1 實戰譜圖

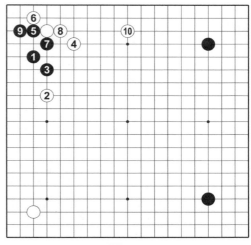

圖3-2　黑1至9的定石也很流行。

白10拆穩健，亦少見。

圖3-2

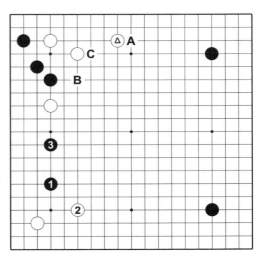

圖 3-3　白△與 A位的拆，使黑 B位價值產生差別。如果白 A位拆，則黑 B位關，上邊就有 C位靠等手段，B位關價值大；而白△位拆，則黑 B位關的價值就小很多。

譜白 12 應該在這樣寬闊的地方掛。黑17、19方向正確。

圖3-3

圖3-4

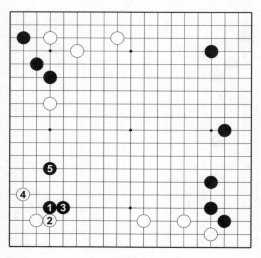

圖3-5

圖3-4　黑1、3則屬於錯誤的行棋方向。

譜中著法是使左邊白子薄弱。特別是白6一子孤單。

【圍棋勝負1】

「高川最不擅長的部分，正好是我最擅長的地方」。高川和坂田在行棋的本質上是不一樣的，由坂田這一句話而道破了。但是，在對棋的運籌帷幄方面，坂田作為勝負師，對高川的資質是給予了很高評價的。

圖3-5　考慮到白在左右的開拆，黑也可以選擇1位尖沖的定石。

白22選擇了角空。

　　圖 3-6　白選擇
1、3 的定石，上邊的配
置很不錯，但黑 4 關也
是超級好點。

【圍棋勝負 2】
　　身負最高位、最強
位等殊榮的坂田，向本
因坊高川格挑戰，作為
圍棋界的「金牌對局」，
在當時引起了極大的轟
動。

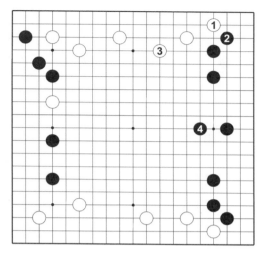

圖3-6

第二譜　1—28（即 23—50）

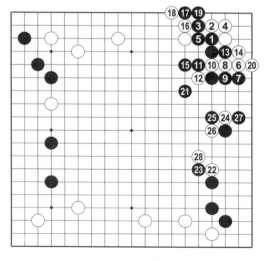

　　圖 3-7　黑 1 隔斷
雖是當然之著，但黑 3
也有其他的選擇。

圖3-7　實戰譜圖

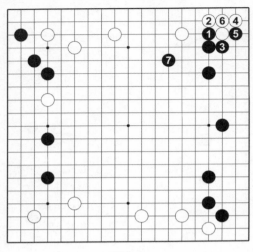

圖3-8

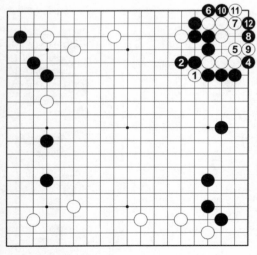

③脫先

圖3-9

圖3-8　黑3拐，白4虎，黑5先手打後再7位擴張右邊也是不錯的思路。

如譜使白外面棋子受傷，可下，形成黑鞏固外勢，白取角地的局面。

黑13新手，普通是在15位單長，這樣白須走13位做活。

圖3-9　黑2退時，白若脫先，則黑有4位扳至12的殺角手段。

實戰白12如單在13位接——

【圍棋勝負3】

在本因坊第16期挑戰對局結果的預測中，以高川在本因坊賽中不可思議的九連霸和坂田在各種大賽中絕佳的好成績為依據，五五分的意見佔多數。

圖3-10　白1接活角，但黑2虎，外勢很厚。

〔現代此型白1是走A位夾，試黑應手，看黑是走B位，還是C位，再決定行動方案。〕

黑13單在15位長，白13位接，黑有所不甘。但黑13與白14的交換撞緊了氣，亦難受（黑13是山部俊郎九段的發明，和單在15位長，與白13位接相比，便宜二目）。

白14如在15位打——

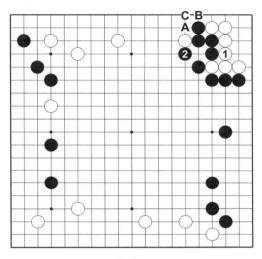

圖3-10

圖3-11　白1打，則黑2反打成轉換，黑實地乾淨，白無趣。黑19粘後，白20是穩妥的下法。

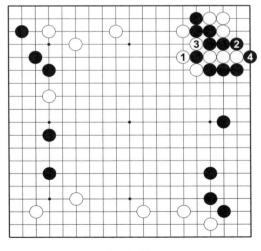

圖3-11

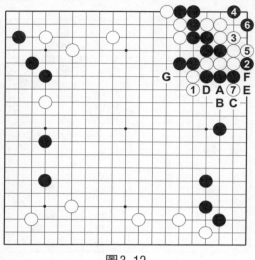

圖3-12

圖3-13

⑪ = ⊘ 圖3-13

圖3-12　白1長也能成立。黑2扳，白3接是要點，黑4、6殺角無理，白5、7是好棋，以下依次從黑A至F成劫。初棋無劫，白萬劫不應。因而黑4只能G位尖，結果成為白在5位擋的變化。

圖3-13　黑2扳時，白3若虎則要出問題，以下至黑8，白雖可活，但四子棋筋被吃，不好。

譜黑21封，當然。如被白一子活動出來，黑兩面被切斷，不好。黑吃白一子厚實，本手。

白22當然，白24是坂田流的強手，想在此處騰挪。白24如走25位，被黑走到24位，以後找不出後續手段。白在此處下子，企圖隨時將白12一子拉出。

圖3-14　白1直接出動不成立，至12，白死。

黑25如走26位，白便可將白12一子逃出。黑27是一策。

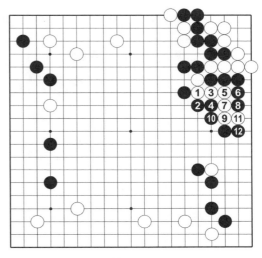

圖3-14

【圍棋勝負4】

46歲的高川和41歲的坂田，在第2局坂田執白勝1目半的棋裡，向來計算準確的高川卻數錯了兩目棋，誤以為自己贏了半目。

圖3-15　黑也可以在1位立，白2仍不能逃，黑有5位斷的長氣手段，至11為止，白被吃。

譜白28扳，極力騰挪。

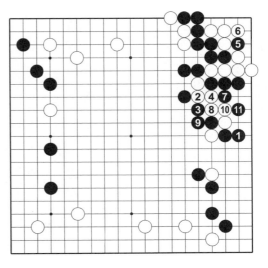

圖3-15

第三譜　1—22（即51—72）

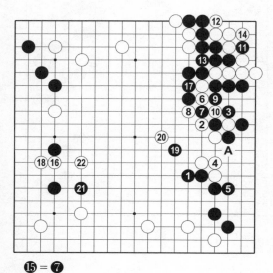

⑮ = ❼

圖3-16　實戰譜圖

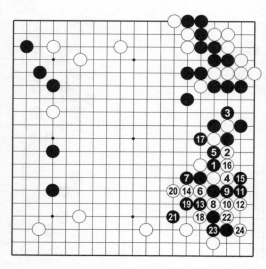

圖3-17

圖3-16　黑1在4位斷打無理。

【圍棋勝負5】

還有在坂田執黑勝半目的第3局，坂田認為不止贏半目，要求重新復盤數子，對局者把目數算錯，是由於疲勞過度所致。

這次決賽使雙方都十分疲憊，特別是在第5局時，高川已累得快倒下了。

圖3-17　黑1以下的下法過分，至白24扳，黑大損。在此過程中，黑9即使在13位斷打成劫，白劫材多，也可以接受。

這樣重大的對局，不宜急起波瀾，因此黑採取了1位穩妥的下法。

圖3-18　上圖黑9如改在本圖1位打，至白10粘，以下A、B兩點，白必得其一。

實戰中黑3如在10位長，白有在A位一打之利。黑5絕對不能讓白在此處扳。

圖3-19　黑如1壓、3虎，以下進行至白14托，白棋可活。

實戰白6長出，當然，以下至18打劫轉換必然。

此局面下散在右邊的白子輕，白棋的態度是使局面複雜化。白可以說是成功的。白20輕，為的是保留右邊數子的借用。

黑19飛後白如脫先，黑就走天元，大規模圍吃白子。黑19和白20的交換黑便宜，因為右邊白子緊貼黑厚壁。黑21如照——

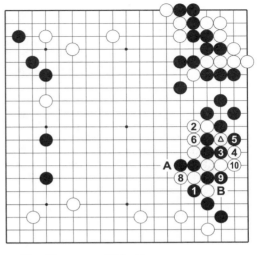

⑦ = **Ⓐ**　　　圖3-18

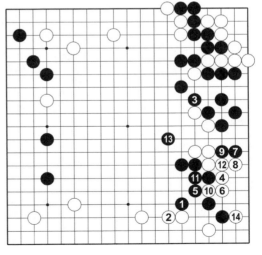

圖3-19

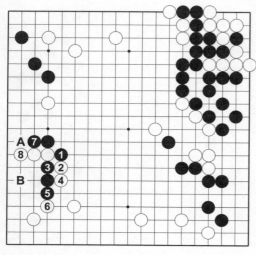

圖3-20

圖3-20　黑1扳過分，白2必反扳，至白8後A、B必得其一，黑恐怕沒有成算。

【圍棋勝負6】

主辦比賽的《每日新聞》特地請來醫生，在休息時間，給兩位對局者都注射了營養劑。

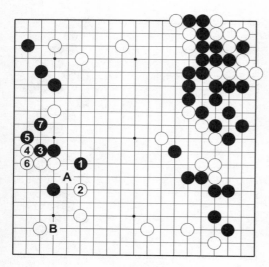

圖3-21

圖3-21　鈴木七段認為實戰下法稍重，應走本圖1位，白如走2位鎮，黑3至7整形；白2如走A位尖，黑便在下邊B位靠進行騰挪。

可能也有這樣的下法，但是黑21從理論上講是行得通的。對黑21，白如照——

圖 3-22　白2關，
以下成至黑5的應接，
黑可下。

實戰白22跳，攻
擊黑棋。

【圍棋勝負7】

作家尾崎一雄這樣
寫道：「在下到黑51
時，高川本因坊好像輕
輕地點了下頭，於是坂
田九段說：『是我好半
目吧！』坂田一邊說，一邊看看觀戰席，想要得到確
認。」

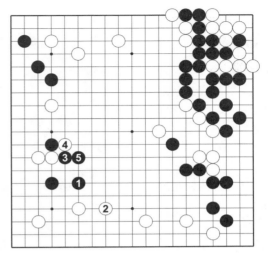

圖 3-22

第四譜　1─32
（即73─104）

圖 3-23　黑1如走
11位，讓白2位關應，
無趣。

白2反擊當然，如
在3位擋便不銳利。

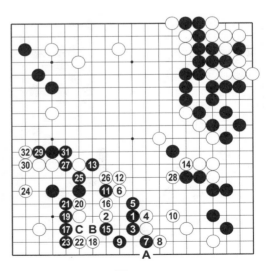

圖 3-23

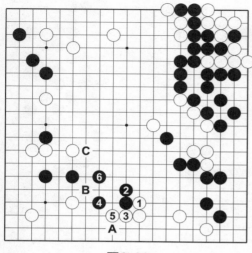

圖3-24

圖3-24　白若走1位貼，黑2長，白A飛，在這個場合不能滿意。白5若走B位尖，那麼黑就C位靠。

譜白10持重，如在A位打，恐黑做劫。至此，黑有兩處弱子，難受。黑11是唯一逃出的要著。

白14試黑應手，是高等戰術，如走15位而被黑子逃掉，則有被愚弄之感。白方引出棄子，有引誘黑方陷入作戰計畫中的用意。

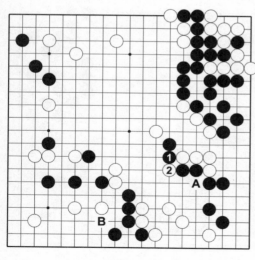

圖3-25

圖3-25　黑若1位擋，被白2斷後，生出A位斷和B位併的嚴厲下法，黑苦。

實戰黑15是要點。

白16如在B位擋，黑也可走17位。

白18似乎只有這樣走，如改在19位壓，黑C位平，就舒服了。黑先手活了之後再於圖3-25中1位擋，滿

足。

黑 19 至白 26 是必然的應對。其中白 24 如不走，被黑於此處跳下，角上完全成黑地，很大。

白 28 扳，吃下面一團黑子，白好。白 30 如不應，被黑在此處扳，受不了。黑 31 如於 32 位擋，則留有 31 位中斷點。白 32 如不曲補——

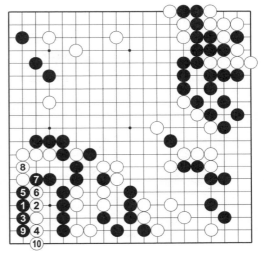

圖 3-26

圖 3-26　黑 1 點，以下至白 10 立，沒棋。但是——

圖 3-27　黑 1 靠嚴厲，由於 A 位立是先手，以下至黑 17，白棋被殺。

下面黑 A 位有子後，白棋若補左邊，黑則 B 位沖，白 C 位擋，黑 D 團，白 E 阻渡，黑 F 扳，白 G 長，黑 H 做眼活了。

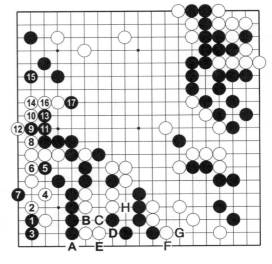

圖 3-27

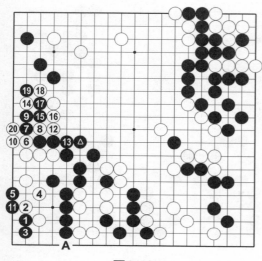

圖3-28

圖3-28　如果譜著黑31是提在位，則白可脫先，黑1再來殺時，白有12打、14頂的手段，白可活。

〔專業棋手算路眞是深。〕

第五譜　1—56（即105—160）

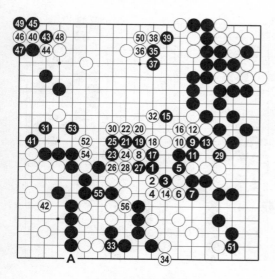

圖3-29　實戰譜圖

圖3-29　黑1是激烈的一手，周圍白棋不乾淨，很麻煩。

白2想要全得，無理。故不得不走至6為止。白4只能退。

【圍棋勝負8】

坂田4勝1負獲得夢寐以求的本因坊，站在了棋界的頂點。這一切都得益於其十年的成長歷程。

圖 3-30　白 1 打，黑 2 反打至黑 8 可逃出。

實戰黑 7 是愚形妙手。白 8 如走 9 的方向救出這一團白棋，將被黑佔 8 位，白全體受攻。

白 10 走淨變化是次序。白 14 如在 29 位粘，則如——

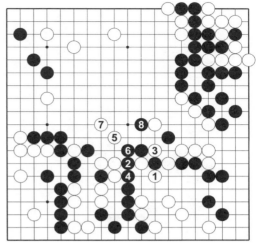

圖 3-30

【圍棋勝負 9】

第 18 期本因坊挑戰者是高川，雖然擁有自信去面對七番勝負，但高川仍是坂田的強敵。到了決定性的第 5 局，疲勞不堪的高川下出了敗著，執白的坂田幸運地取得了半目勝。

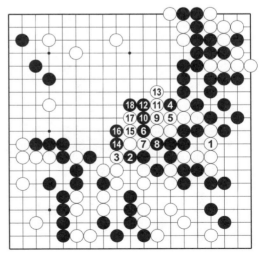

圖 3-31　白 1 粘，黑 2 沖，黑 4 打，演變至 18，白四子被征吃。

圖 3-31

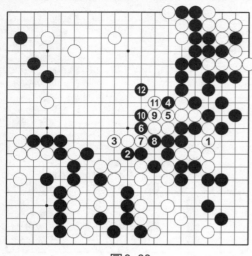

圖3-32

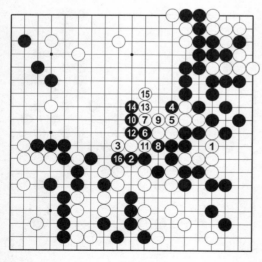

圖3-33

圖3-32　白3退也不行，黑6跳是要點，12好手，白棋被枷吃。

圖3-33　白在7位扳抵抗，黑10是好手，如圖進行至16沖，白再無應手。

實戰白14接，補一手十分乾淨。黑17、19沖斷後，形勢已挽回。黑29吃白數子之前，必須走17到27的應接。

白30壓是急所，黑31跳是防守的要點。白32絕對，如被黑走到此處，白棋的一團被攻，形態崩潰。黑33是試探白的應手。

圖3-34　白2也可以扳，但黑在A位擋後，B位夾很討厭。可實戰的白34立，使黑C位立是先手。黑39似乎應先在左下角動手。

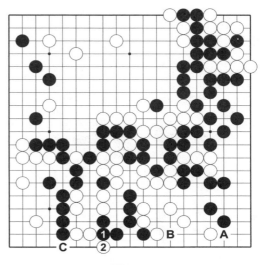

圖3-34

圖3-35　因A位是先手，黑1點入，白如2位擋，則黑3靠下。又白2如走B位長，則黑C跳入大。

實戰白40托，即使被黑外扳，也比讓黑先在43位尖便宜。黑41過於安穩，應採取圖3-35的走法。白42如不補，黑在A位立是先手，左方白棋危險。

黑51擋時，雖然形勢細微，但黑棋有望。黑53應接回四子。高川先生可能是形勢判斷錯誤。

圖3-35

圖3-36

圖3-36　黑於1位接，擔心白2尖，但黑可以在3位鎮。因此不管怎樣，黑都應該在1位接。

實戰白54接，極大。

第六譜　1—112（即161—272）

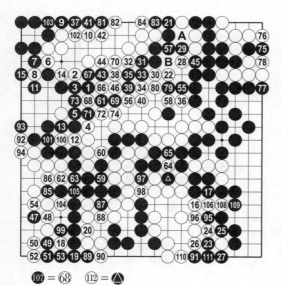

⑩⑦＝⑥⑧　⑪⑫＝▲

圖3-37　實戰譜圖

圖3-37　黑5只能忍耐。

【圍棋勝負10】

第5局傍晚打掛時，坂田並沒有意識到自己的優勢。晚上上床後，到半夜兩點醒了，一下子感到有問題，反省自己當時的著法。

　　圖3-38　黑1扳，
白2斷，進行至白6打，
黑棋崩潰。

　　譜白8試黑應手，
是高級戰術。黑如防白
14位打而照——

【圍棋勝負11】

　　一瞬間驚呆了，於
是眼睛越睜越大，再也
睡不著了，冥思苦想到
天亮，最後下決心攻擊
下方黑棋，除此以外，
已沒有打開局面的策略
了。

　　圖3-39　黑2、4
應，則白A位打是先
手，還有在B位的餘
味，麻煩。

　　實戰白18先尖再
20位補，大。此手如在
A位接，勝負就變得細
微。

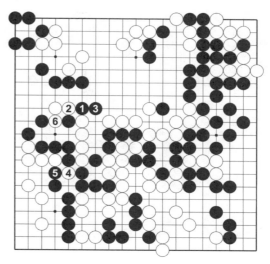

圖3-38

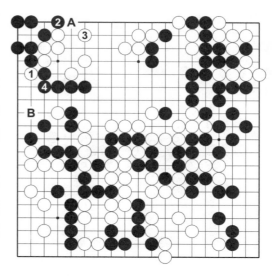

圖3-39

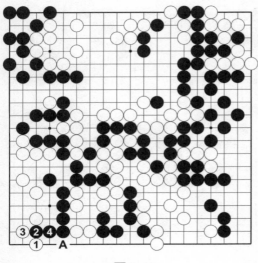

圖3-40

圖3-40　因黑有A位立的先手，白普通是在1位關下，但黑走2、4，與收最後官子有關，複雜。

實戰黑23後手八目，看起來很大，但此著若改在B位擋，可做十目，黑可小勝。

白28和黑29交換，黑形狀不好。反過來被白走到36止成地，白好。黑45和白46是雙方各得其一的地方。

黑47是敏捷的一著，是為了取得先手而走的，單走49位就落了後手。白48如果於99位接──

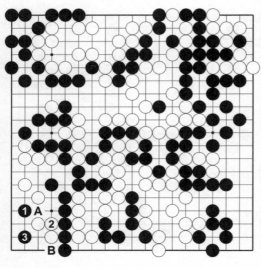

圖3-41

圖3-41　白2接，黑3跳，A、B兩點黑必得其一，白棋不行。

實戰黑47到49是巧妙的次序，白也只得走50到54，別無他法。

白56是絕對的先手。白68是這個場合的要著，單走72或74

位都不行。黑75立只是為了多一個劫材，單在77位打也是一樣的。

　　這局棋是以從容不迫的佈局開始，白棋一度取得優勢，但黑棋頑強抵抗，勝負極細微，也很有趣。可是收官子時黑棋走了壞著，以致勝負顛倒。

　　【圍棋勝負12】

　　雙方都已疲憊不堪了，這時高川下出了痛悔終生的敗著。由勝負緊迫引起一瞬間空白，高川像被惡魔抓住了，以後因官子而半目負。

　　「為什麼會發生那麼簡單的錯誤，我自己也不明白。」那個晚上，望著夜空，高川悔得一夜未眠。坂田是對局中一夜失眠，高川是對局後一夜失眠，雖然同為失眠，但卻各有其原因。

　　高川回顧那個時期，他刻骨銘心，說道：「不光是看見臉，就是聽到坂田這個名字，心情就不愉快。」

　　第18期本因坊坂田以4勝2負衛冕成功。

　　站在七冠王頂點的坂田，正走在連勝的道路上，23連勝一路順風無阻，簡直可以說是「無敵坂田」。

　　誰能阻擋坂田？這是當時圍棋界最大的話題。

　　和全盛期的坂田全力拼搏的是本因坊戰中的高川，名人戰中的藤澤秀行，兩次決賽都是和去年相同的面孔。

　　高川、秀行一而再、再而三地樹起了打倒坂田的旗幟，雖然沒敲開門，但能做到這點，也足以證明兩位棋士的優秀戰績。

　　被稱為「剃刀坂田」「治孤坂田」已不足以反映他在棋藝上

的強大。漫畫家近藤日出造看到坂田連勝不敗的勢頭，在報紙上戲稱他為「天殺的坂田」。

坂田騰挪的厲害在於著手次序的正確，在沒有形的地方尋求成形，越困苦越發揮妙技。

在下本局時，高川牙痛，他很是惱火，於是到對局場「花家」介紹的牙科醫生治療室去拔了牙。但那只是局部麻醉，到半夜兩點醒來「痛得快發瘋了」。

坂田也在這個時期，為牙吃了許多苦。他因牙槽膿腫惡化而拔掉真牙裝了假牙，可假牙又不太合適，在對局中牙痛的事已不止一次。

在1964年3月27日，在讀賣大廳舉辦了以「坂田本因坊、名人會」為題的慶祝會，有一千多名圍棋愛好者參加了盛會。川端康成朗讀了讚美坂田藝術的詩詞，展示雕刻了站立在絕頂上的坂田塑像。

「現在的棋壇可以說是正處於『坂田時代』，坂田被視為棋界的頂點」。川端康成的讚美詩以此開頭，和NHK播放劇團的坂田和子的曼妙音樂輕聲朗讀著，從幕後打出一圈白光，襯托出坂田身穿和服打譜的身姿，愛好者們為這個演出所陶醉了。

當時，在棋士的評論中，山部俊郎說坂田的厲害，已造成「坂田遙不可及」的事實。感歎他和其他棋手拉開了一大段距離。

第19期本因坊挑戰高川又以失敗告終，坂田三次打敗高川。高川回憶說：「如果沒有坂田，我可以拿到多少個冠軍啊。」

第4局　日本第三期名人戰

黑方　吳清源九段　白方　宮下秀洋九段

（黑出五目　共187手　黑中盤勝　弈於1964年2月13、14日）

吳清源　解說

第一譜　1—15

圖4-1　實戰譜圖圖41黑5於9位單關守角，也是大場。

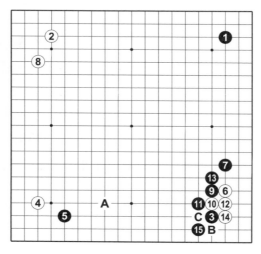

圖4-1　實戰譜圖

圖4-2

圖4-3

圖4-2　前一些時候，坂田名人與大竹六段（執白）的一局棋中，坂田君黑棋即是單關守角，形成至8為止的佈局。譜黑5掛後，白6掛也是大場。

白8採取了守角的方針。此手如另圖他策，則於下邊A位夾的佈局也能成立。右下角在白棋脫先的情況下，黑9壓是常法。

圖4-3　如果封鎖白棋不利，黑1還可以尖頂，逐白外逃，白2長，黑3飛攻。

實戰由於征子有利，故白10挖。

圖4-4　黑如1位打，白2長出，黑3接，白4可征吃黑一子。

譜黑13正應。

圖4-4

圖4-5　黑1若選擇擋角，白2打、4接，至黑5尖攻時，白6壓有力，白好。首先讓白棋這樣出頭，還不如選擇圖4-3的下法；其次由於黑▲與白△撞緊了氣，白有A扳、黑B扳、白C斷的手段，黑棋不好。因此，實戰黑9既然選擇了封頭，黑13除了在此長之外，別無他著。

白14長後，黑15是「形」。下一步白B打，黑C接，白棋取得先手也是定石。

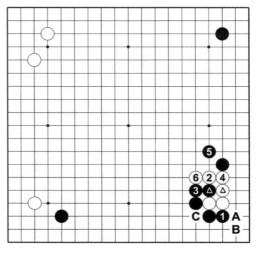

圖4-5

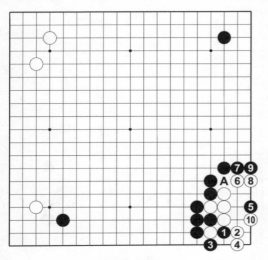

圖4-6

圖4-6　白棋角上雖然活了，但黑棋的搜刮也很厲害，黑1、3打拔是先手，白4立時，黑5點好手，白6只得應，這樣黑7、9均是先手。白10不補的話，黑A位擠，白整塊全滅。由於角上的關係，黑7、9便築起防護右上方的堅固壁壘，制約了白棋在右邊運用手段。

第二譜　16—33

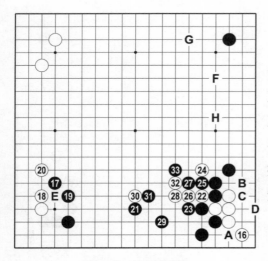

圖4-7　實戰譜圖

圖4-7　白16尖，奇兵。此手普通走A位立的定石，由於白A位立後，黑B位尖是先手，此時白須於C位擋，否則黑再於D位飛，白角無條件被殺。

圖4-8　而白於譜中16位尖後，黑1尖，白2脫先，黑3再飛，以下至8仍可成劫。

實戰黑17如於21位補，則白便佔E位尖的好點。白18、20忍耐之著，運籌從容不迫，較為得策。

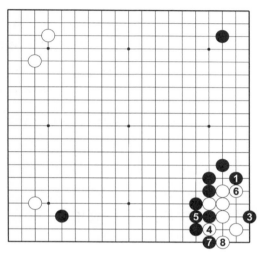

②脫先

圖4-8

【圍棋虛算1】

圍棋中的算路其實很有意思，「算得比較深」當然很重要，但是這不是最主要的，更不能作為評判圍棋水準高低的標準。

更重要的是算路的精確度。一般來說，很多人容易把兩個概念混淆，其實「精確度」和「正確性」還是有所區別的。

圖4-9　白13如從正面扭殺，至白9時，黑方有Ａ位及Ｂ位等種種有趣的著法。如圖選擇黑10接，以下黑16、18兩飛之後，白棋受束縛。白棋要在黑棋的包圍圈中做活，則要作白Ｃ與黑Ｄ的交換，將黑棋走實，不活又不行，如此甚為難受。

實戰黑佔得21位，繪成黑預定的圖樣，成為理想形。白22斷，是白棋從16尖補活角時，就瞄準的一點。由於征子對白有利，在這裡斷一下，總有好處。

白24應於Ｆ位掛，黑Ｇ位拆，白走Ｈ位拆以消黑勢。這種走法，是從容不迫的局面。現在白24立即在此行動，實在出乎意料之外。

白24如於26位長，走重，白棋甚無趣。白24跳本是要點，然而目前立即在此動手，未免操之過急。這裡黑子滿布，由於在黑棋的勢力圈內戰鬥，從常識上來說，白棋苦戰難免。白30壓，是求騰挪步調之著。黑31嚴厲。

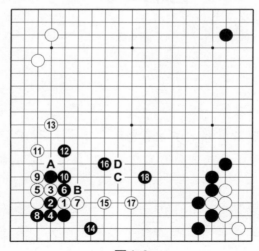

圖4-9

圖4-10　黑1如從這邊扳，白2扳，黑3如斷打，白4勢必長出，以下黑5至白10轉換後，由於左方黑子薄弱，如此結果，白棋成功。再黑3如不打而於7位擋，以下成白6、黑A、白4、黑8平的局面，如此結果，黑也不壞。

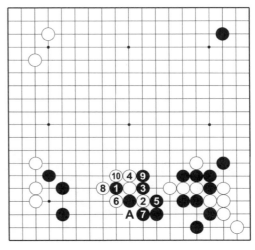

圖4-10

但譜中的黑31顯然更加嚴厲。黑33扳，是與黑31相關聯的著法。

第三譜　33—46

圖4-11　黑33曾考慮另一著法——

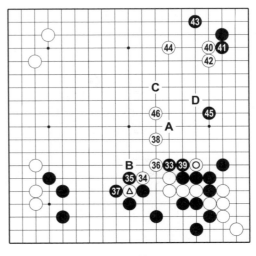

圖4-11　實戰譜圖

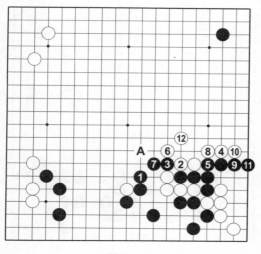

圖4-12

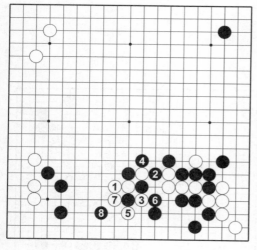

圖4-13

圖4-12　黑1於白所要走的地方長，這樣白2也勢必擋，黑3斷不能不算嚴厲，但白4靠後，黑5若頑強抵抗，白6以下棄子簡明，至12補為止，黑棋雖吃住白四子，但白棋右邊非常厚實，黑吃幾子毫無意義。以後白A位跳是好點。

黑35斷打，嚴厲。白36明智。

圖4-13　白若1位長出，則黑2打吃住四子，白3、5也打吃，黑6先吃定右方白子，再佔黑8這一要點，此處白棋尚未安定，如此結果，白無論如何都不行。

譜著白36虎不得已，黑37得以提白一子。黑在這一戰役中取得大成功。白◎一子被隔斷，白△一子被吃，下邊黑空已經確定，已是白棋難下的局面。白38如果不滿意單純地出逃，而選擇動出的話——

圖4-14　白1、3皆是戰鬥之著，黑4至8立即拿到下邊的好處（白7不能走8位沖，否則被吃），以下至黑14止，白徒然將棋走重，甚苦。左邊黑於A位壓是先手，由此一著，白棋頗傷腦筋。

譜黑39接後告一段落，此處戰鬥，白不充分。黑41方向正確。

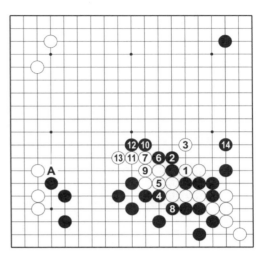

圖4-14

圖4-15　黑1若長這邊，在現在的局面下，不好。因為讓白4朝著這一方向開拆，棋子的方向就走反了。

黑43如照——

圖4-15

圖4-16　黑1曲，白2關、4飛和中央聯絡，黑無趣。

譜白44是定石。這時黑棋想要攻擊中腹白子，也曾考慮A位附近下子，進行急攻。但白於B位扳虎即可擺脫困境。這一攻擊不得法，被白子逃掉後，黑A位之子浮而不實，則有損失實地之虞。

黑45先生根，下一步即可於46位鎮，進行襲擊。對付白46，黑如於C位鎮，則白於D位尖沖，非黑所願。

圖4-16

【圍棋虛算2】

在大多數情況下，「精確度」往往看得見摸得著，能夠讓人產生比較具體的感覺。這樣計算「既深又準」，好像成了「算路好」的代名詞，其實並不是這樣的。

更關鍵的，應該是計算的「正確性」。要想做到「正確計算」，其實並沒有那麼容易。

第四譜　47—72

圖 4-17　黑 47 鎮，以後便有 54 位的靠，目前雖不失為要點，但稍嫌過分。今被白 48 隔斷之後，棋就難走。為此，黑棋改變作戰計畫，避免從正面挑戰，從而採取捨棄黑 47 一子的方針。

黑 49、51 鞏固右邊實地，但尚未完全終止攻擊，此時含有 57 位覷

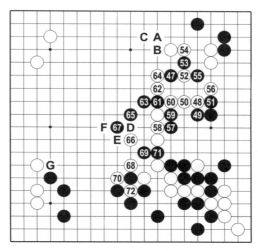

圖4-17　實戰譜圖

這一狙擊之著。白 52 如於 55 位尖，則黑先手 56 位長，白 52 位應後，黑再 A 位飛，採取以得實地為主的著法。今 52 靠，誘黑 53 扳，使當中黑棋走得再稍重一些，是混戰中巧妙的誘導戰術。

白 54 如於 55 位雙，則黑於 A 位飛，白 B 位壓，黑 C 位長捨棄當中兩子，頗為適意。今白 54 將當中包圍，進行戰鬥。

由於有了白 54，便制止了黑於 A 位之飛，因黑再飛 A 位便不能與角中聯絡了。

對黑 55，白 56 是最強的戰鬥之著。黑 57 如照——

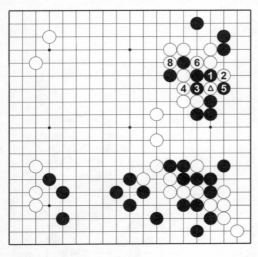

❼ = ◬　　　圖4-18

圖4-18　於1位沖，白2擋，黑3從上面斷吃，白4、6包收至白8為止，如此形狀白棋厚實。

圖4-19　圖4-18中黑3的變化：黑3從下面斷吃，白4、6包收，黑7粘後，下一步白於A位或B位接，無論如何黑在此作戰總是很困難。

今譜黑57覷後，在59、61沖斷，是早已預定之意圖，仍然貫徹最初方針，捨棄上方三子。白62於D位關，下一步黑於63位長或62位退可著，如此當中三子便復活。

黑65尖，白66關後，下一步黑如於69位

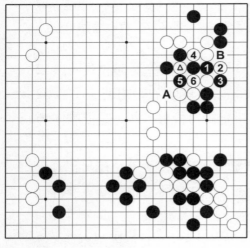

❼ = ◬　　　圖4-19

覷，佔點眼的要處，則白便捨棄下方六子，而於D位雙。黑67堅實。白如於E位長，黑F位長，此後黑有G位壓的先手，白棋難以逃生。對白68——

圖4-20　黑如1位扳，則白2做眼活透（白A是先手）。

讓白活透，棋便無趣，因此黑69點眼。白70必須打。

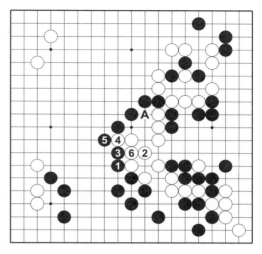

圖4-20

圖4-21　此時白如1位接，黑2扳，白3如虎，則黑4打、6軋嚴厲，白棋危險。

譜黑71如於72位粘，則白於71位接，此時再用圖4-21的手法，白棋便可脫出險境。

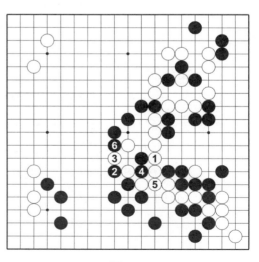

圖4-21

第五譜　73—90

圖4-22　對黑73找劫——

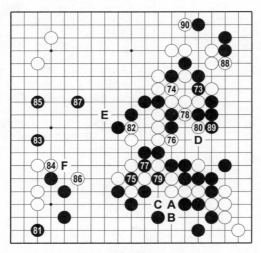

圖4-22　實戰譜圖

　　圖4-23　白如既不應劫，也不粘劫，而於1位斷，則黑2提劫，劫更重，白棋便發生劫材的困難。大概只能於3位找劫，則黑4斷吃三子，同時防白於A位征吃黑子，白5提劫時，黑找6位虎的劫材就足夠了。

　　因此，譜中白除74位應之外，別無他策。白76是沒有適當的劫材，此時白如A位找劫，是自己緊氣，黑B位應後，黑有於C位曲的先手，白不好。因之白只有於76位曲，此時黑如D位應，白提劫後，黑方的劫材發生困難，所以黑77結束打劫。黑79提劫，佔了優勢。對白78——

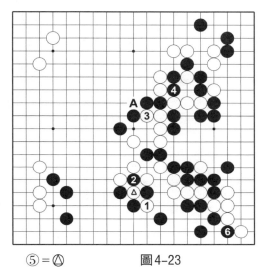

⑤＝△　　　　　　　圖4-23

圖4-24　黑如1位曲，則白2以下滾打包收後，10接，黑11盤渡，白12一旦接實，黑13時，白有14挖的手段，黑棋束手無策。黑如15位應，則白16接、18打，黑崩潰。

因此譜中黑79與白80的轉換是必然之著，在此黑棋得到先手，並無不滿。黑81是非常大的一手。

白82緊要！白82雙後，現在輪到當中的黑子受攻了。此時黑如E位補，便增加累贅。黑83攻擊白棋，爭先進入左邊，是當務之急。黑85拆二生根。

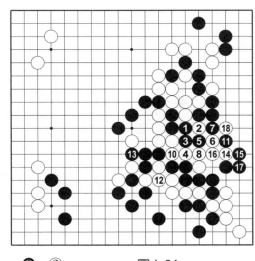

❾＝②　　　　　　　圖4-24

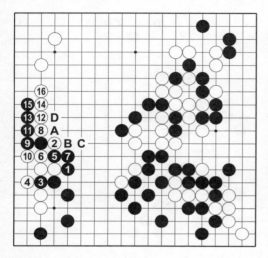

圖4-25

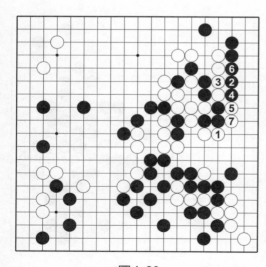

圖4-26

圖4-25　黑1扳勉強，白2靠，黑3、5的下法雖嚴厲，無奈征子不利，不成立。白6至12長後，以下黑A、白B、黑D，白13位拐，黑不能於C位征吃。如圖，黑棋繼續二路爬，至16，對殺黑敗。

所以譜中黑85先拆，下一步就能F位扳了，因此白86飛。黑87輕靈，由於左下方白形亦虛，立即盲目攻黑是不好的。白88好點。

圖4-26　此時白如在1位擋，以下至黑6止，黑捨棄三子，取得先手，白方所得不大。

實戰白88曲後，白90先手靠，白如不能在上邊收穫大空，就不能取得與黑棋下邊的大地相均衡。

第六譜 91—125

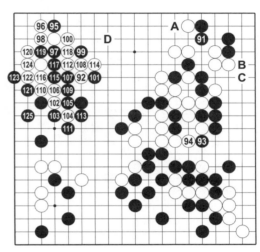

圖4-27　對黑91，白如於A位雙，黑即B位扳，白C位擋時，黑不應角也能活。因此黑便可脫先照——

圖4-27　實戰譜圖

圖4-28　黑1至7的著法，白空如果被消，這局棋也就結束了。

譜白92護空。白94頂，比提黑兩子有作用。

黑95是常用的要著。白96如照——

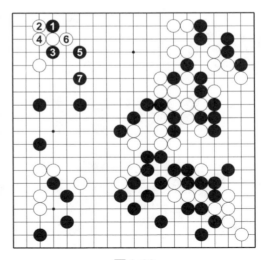

圖4-28

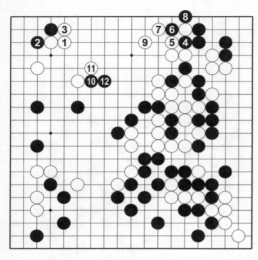

圖4-29

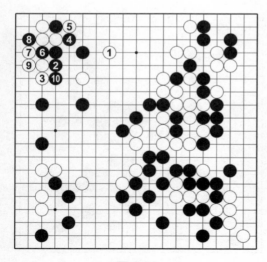

圖4-30

圖4-29　白1位應，黑2扳，白3曲，黑4至8很大，白如9位補，則黑10、12消空，如此黑顯然優勢。

譜黑97如於100位扳，白97位長後，黑再D位拆，於白地深處破空，黑子需要謀活。因為白有A位雙的先手（此時黑B位扳，白可不應），黑方也有顧慮。

黑97、99是定石。白100是奪黑眼位的要點。

圖4-30　白如走1位，則黑2至10，簡單地脫出困境。

譜黑101是騰挪的要點。白102如照——

圖 4-31　白 1 扳出，黑 2 斷，白 3 打，則黑 4、6 進入白地。圖中白 1 如改在 3 位扳，以下黑 5、白 1、黑 4、白 2、黑 A、白 B、黑 C 位通出，如此黑無理。

因此譜白 102 先壓，伺機運用圖中的手段。黑 103 如從——

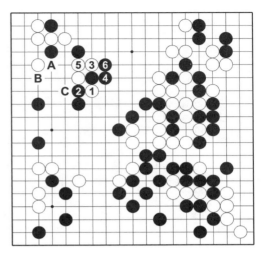

圖 4-31

圖 4-32　黑 1 從這邊扳，則白 2 扳、4 打後的形狀，易為白棋引起糾紛。

譜白 108 如欲擴大戰鬥範圍——

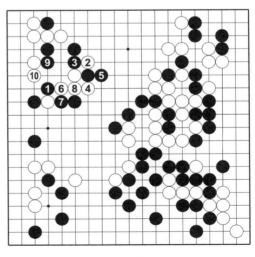

圖 4-32

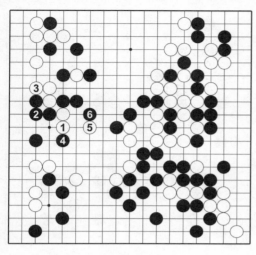

圖4-33

圖4-33　白於1位長，但黑2接，白3曲時，黑4、6脫險。

因為譜中白108在這一方面挑戰，黑109接、111征、113提，棋雖平穩，但白走112、114兩著，局部相當便宜。不過黑113提，頗為堅實。

【圍棋虛算3】

有很多頂尖高手都無法保證做到這點。這裡涉及圍棋中很多「棋糊判斷」，或者說是「虛算路」。這些才是真正讓頂尖高手頭疼的地方。

吳清源先生在回答「算多少步」的時候，他就說自己一般只算10多步，連20步以上的都不多，但是沒有人會認為他比「算30步」的坂田先生差吧？

那吳清源強在什麼地方呢？其實就強在他的「棋糊判斷」上，強在他的「正確性」上。他可能在一開始的時候，他的思路就更合理，他的判斷就更正確。

這樣他的對手哪怕算得再深，在他看來，對手可能在剛出發的時候，就搞錯了方向，或者說沒有找到最正確的方向，這樣算得再深也沒有用。

第七譜　26—87（即 126—187）

圖 4-34　白 26 防
黑 A 位扳。對白 28，黑
29 冷靜。

圖 4-34　實戰譜圖

圖 4-35　黑若 1 位
長進角，被白 2 以下滾
打，黑頗為難受。

實戰黑 29 退後，
仍然有於 A 位斷的手
段。白 30 為防黑 A 斷而
尋求步調，是此際的要
著。

黑 35 沖吃白一子，
大極。此手如於 44 位護
空，雖很大，但被白於
54 位先手扳，頗為討
厭。白扳，黑如不應
——

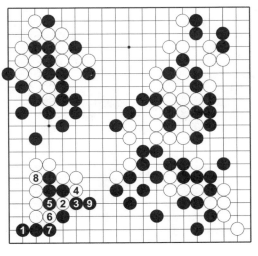

圖 4-35

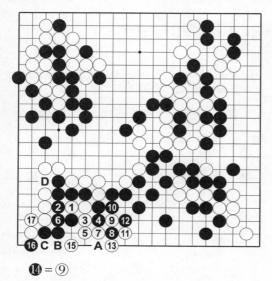

⑭＝⑨

圖4-36

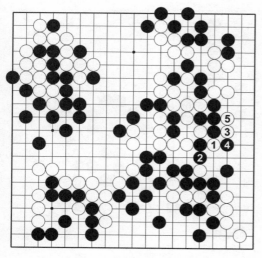

圖4-37

圖4-36　白棋生有1沖、3位曲以下7曲、13打的手段，黑14如粘，白15尖是要點，黑16扳，白17接後，下一步黑A位撲，白B位沖，黑C位接，白D位接，對殺白勝。

實戰白46如於47位立，無理，黑於46位斷，白B位打，黑C位沖後，右邊白子如不讓分斷，上邊白三子即被吃。白48很大。白如不走此著，由於黑角已堅，便能於D位沖出。有了白48立後——

圖4-37　白還有1位斷吃，黑2長，白3、5包收的大官子。

譜黑49跳很大。黑51關，牽制白於72位之斷。

圖4-38　白如仍1位斷，黑2斷先手，以下黑6覷後，下方白子被殺。

譜白66擋補活。白68如於72位斷，則黑棋從G位飛，逐步侵消。黑如不走71，而照——

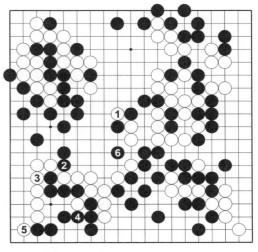

圖4-38

圖4-39　黑1虎，則白2至10仍然是大官子。

譜白70接時，即瞄住72位的中斷點。現在白72斷，黑放棄兩子並不大，因為黑棋也已經消去了上方白勢。斷吃兩子，黑方的勝勢仍未動搖。

黑87打後，白方認輸。此後白如E位粘，黑F位長，以下雙方按照——

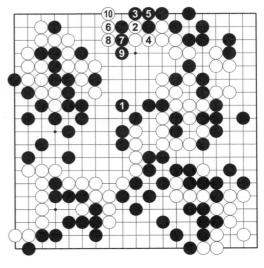

圖4-39

圖4-40　白1至黑8的應對，如此局面，盤面上黑可勝十餘目。

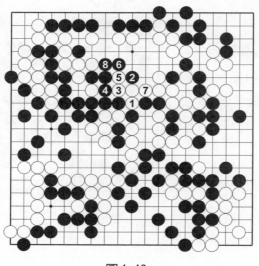

圖4-40

境　界（一）

　　陰陽思想的最高境界是陰和陽的中和，所以圍棋的目標也應該是中和。只有發揮出棋盤上所有棋子效率的那一手才是最佳的一手，那就是中和的意思。

　　每一手必須考慮全盤整體的平衡去下──這就是「六合之棋」。

第5局　日本第四期名人戰

黑方　篠原正美八段　白方　洼內秀知九段

（黑出五目　176手以下略　和棋　弈於1964年5月6、7日）

吳清源　解說

第一譜　1—27

　　圖5-1　到白6為止的構圖，曾經有過一個時期是常用的。白6這著大體上是在黑右上角單關守角的場合所走的，主要是緩和單關背後的厚味。

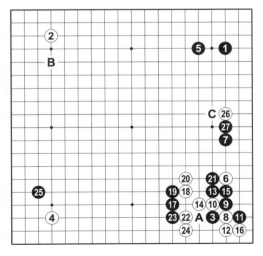

圖5-1　實戰譜圖

圖5-2　洼內九段的感想：白6也可考慮在13位高掛的構圖，但我未曾走過，因此近來對局中所出現的如圖5-2那樣的定石，我也未曾走過。

實戰黑7如在9位尖，取實利，則白在7位拆，以此緩和黑單關背後的厚味。黑7位夾，白8靠，以下是騰挪定石。白16、黑17、白18是需要懂得的定石要著。

黑19和白20交換，然後黑21曲，吃白一子也有步調，看似有效能，但實際上並不是這樣的，這是圍棋難的地方。這著棋的優劣問題，可以說在以後的走法中就可以看出來。

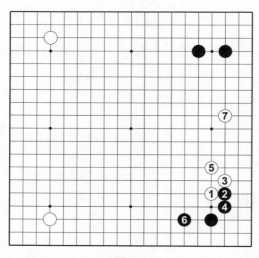

圖5-2

圖5-3　黑1單曲是普通走法，此時白走2、4，這樣黑棋有輕的意味。

如譜黑19長，多少有些把棋子走重了。白22如在A位打，有以後被黑在24位飛之利。

　　白26投在右邊，窺伺著黑棋不淨之處，尚有打入的手
段，但時機有問題，應立即在B位守角。

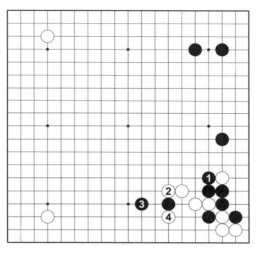

<p style="text-align:center">圖5-3</p>

　　圖5-4　白1先在
左下動手也可以，到白
5擋，以後A和B白必
得其一，較好。

　　因此，譜黑27不
應在此處走棋。

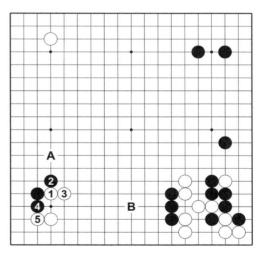

<p style="text-align:center">圖5-4</p>

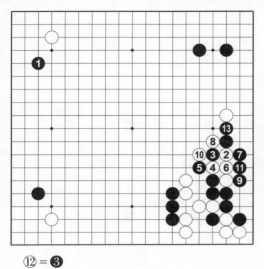

⑫ = ❸

圖5-5

圖5-5　黑1左上掛角極大，白2的動出並不可怕，黑7、9好想法，以下至13頂，白窮於應付。

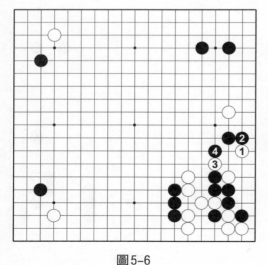

圖5-6

圖5-6　白1飛、3扳，黑4夾住，就沒有問題了。

圖 5-7　白如在 1
位長出，黑走了 4、6，
黑棋的形勢並非無用，
以後黑走了 A 位或 B
位，白棋就沒有成果。

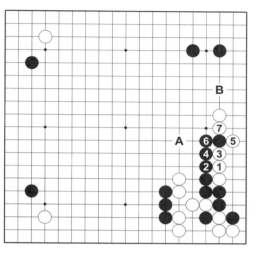

圖 5-7

　　因此譜黑 27 頂沒
有必要，不如讓白棋活
動出來，這倒是受歡迎
的。黑 27 頂的意思，
是想使白在 C 位長後即
脫先，但白當然不會馬
上 就 走 ， 因 此 黑 27
頂，企圖纏住白棋，是不機敏的走法。

第二譜　27—40

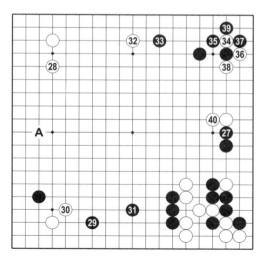

圖 5-8　黑 31，我
有些不贊成。有缺口的
地方把它圍起來不妥
當。

圖 5-8　實戰譜圖

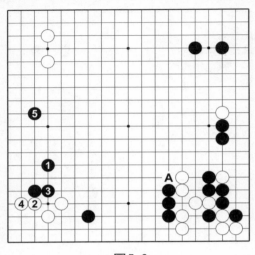

圖5-9

圖5-9　黑1至5轉向左邊的走法是不壞的。白棋如在下邊打入，黑因有A位的先手，不必介意。

但是，直率地說，這是解說者難的地方。棋是活的東西，有些棋手把對方的棋風也一起計算在內，從而決定作戰的策略。照我的推測，恐怕篠原八段對洼內九段的實力、棋風是瞭解的，因此把這個也計算在內，而堅定地走了黑31。

白32是大場。能先佔到此處，從目前的大局來看，有五目的大貼目，似乎白方稍主動。當然圍棋應該看作是個馬拉松一樣，路程很長，力爭一些主動，以後怎樣難以預測。但從感覺來說，覺得白棋佈局走得不錯。

白34以下到40為止，也是表現出取得主動的感覺。白34碰，有先發制人之意。如被黑先在40位扳，白再在此處走棋，可能會全部被吃掉。現在白34碰——

圖5-10　黑如在1位立，角上留有活棋的餘地，就不怕黑在A位扳了。

譜白36也含有這樣的意味，根據對方的應手來決定自己的走法，是一種高等戰術。黑如在38位長，因留有在39位活角的餘地，白棋就可以在左邊A位下子。到白40為止，分割了黑棋右邊地域，黑做不成大塊實地，便呈現出細

棋的局面。

第三譜　41—70

圖5-11　黑43併，積蓄力量，可以說是篠原流派的走法，挨靠著對方的棋子伺機攻擊，特別覺得有力量。這樣沉靜之著，普通人不易想到，但是這著棋以後可以伺機攻擊白棋，卻收到意想不到的效果。

白44一曲，雖是覺得是很舒服的地方，但應在45位拆邊，此時黑如在44位擋，對白沒有影響。而且黑45成為黑43下一步相呼應的絕好著點。黑走到了此處，黑43一子便立即煥發出光彩。黑走43的目的，當然是要拆到45位。

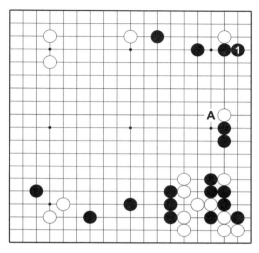

圖5-10

圖5-11　實戰譜圖

白48，大致是應該在這一帶走一著。黑49也可以在50位飛，抵抗；但如譜走49、51，沒有那樣急躁。白52、54的走法，因棋風而有所不同。

圖5-12

圖5-13

圖5-12　如果是我走的話，我會選擇1位鎮，從上面壓迫，黑只有在2位應，尚留有A位夾的餘味，在上方也起相輔的作用，因此是厚實之著。

實戰被黑55一關，白棋薄弱，是有問題的。白56是有用處的先手，然後58整形。

黑59碰，此著應在A位大關，還需要再追逼一下白棋，含有強化中腹的意味，這是中腹雙方強弱的要點。黑63也可考慮——

圖5-13　黑1拆，以下到白8的走法，上邊雙方互相牽制。

圖5-14　黑 3 也可選擇托渡，以下至白 10 止，黑上邊實空收穫不小。

白68，按洼內九段的感想——

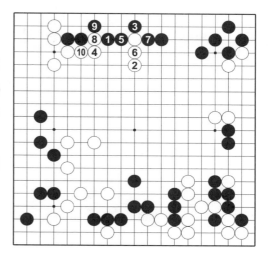

圖5-14

圖5-15　白 1 位飛鎮怎樣？但這樣黑也走了 2 至 8，10、12 得便宜，大致到14的應接，不能認為白棋好。

因此譜白 68 是好著。白 70 似走得過分。

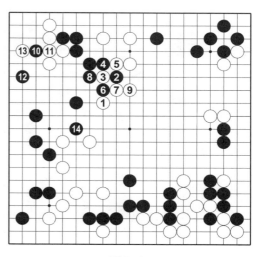

圖5-15

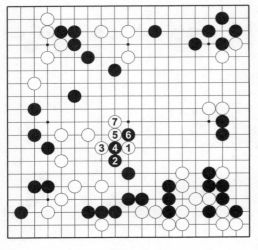

圖5-16

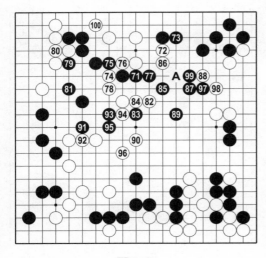

圖5-17

圖5-16　白應在1位鎮，對黑2，白3尖應，對黑4、6的沖斷，白5擋、7長，等待上邊黑棋的走法，根據它的步調進行騰挪。

譜白68時，瞭望全域的情況，地域的對比是相當均衡的，所以白應補掉自己薄弱的地方，像圖5-16那樣正是絕好的走法。

白70似有自尋麻煩的意味，走了這一著反使白棋更加薄弱。

第四譜　71—100

圖5-17　黑73時，是決定勝負的關鍵。

圖5-18　黑1應在中腹大飛，對付白2；黑3尖，白如在A位扳吃一子，右上角黑棋鞏固，不必介意，黑在B位打入，就可取回白扳

吃一子的損失。無論如
何白中腹薄弱，頗為嚴
重，如此，白也不容易
走好。

實戰黑73也奪取
了白棋的眼位，雖不是
壞棋，但缺乏機敏。白
74是厲害的著法。看
起來似是胡鬧，其實是
可怕的。黑方受到了它
的影響，而從此改變了
步調。黑77是第一錯著。

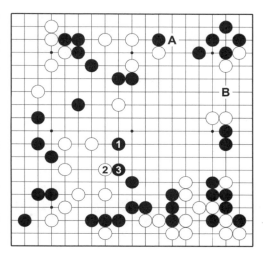

圖5-18

圖5-19　黑應在1位打，就沒有問題，對付白2扳，黑
也可以在A位扳，但如圖5-19黑3曲出來，白棋也就苦了。

篠原八段為什麼不
打吃是不可理解的，這
是實戰心理有趣的地
方。湊成白78、82的
步調，白棋的局面也就
轉好。

洼內九段的感想：
白74是破釜沉舟之
著，毫無成算，結果卻
取得了成功。這著棋如
果簡單地按照──

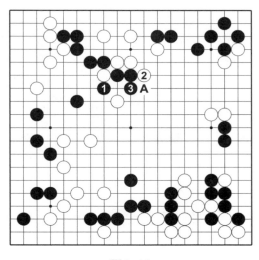

圖5-19

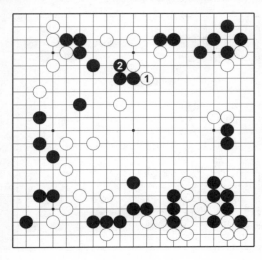

圖5-20

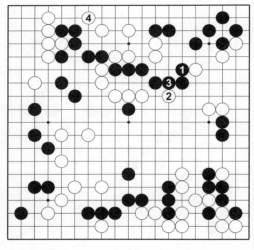

圖5-21

圖 5-20　在 1 位扳，黑 2 曲後，很明顯地已成敗局，所以出此非常手段。

可譜黑 77 如按圖 5-19 那樣走，白這局棋就不行了。黑 85 應在 A 位關，較為厚實。

對黑 85，白走 86，對黑 87，白 88 飛，順著這個步調將右邊的弱子補強，棋的演變實是難以預測。

對黑 89，白走 90，中腹弱子自然地補強起來，下邊的黑棋變弱，而與左邊聯絡的地方也薄弱。

圖 5-21　黑如果不交換這兩手而走 1 位長，白 2 先手覷後再在 4 位尖，黑棋形狀崩壞，也有所不願。

現在回過頭來看，譜黑 77 確是壞棋，被白很多地挽回了形勢來迎接下一階段。此後，善於給對方突然打擊的洼內九段，拿出他的本領來等待種種的機會。

第五譜　1—22
（即 101—122）

圖5-22　黑1和白2交換有問題，可能是篠原八段誤算，或者原來是要採取其他的走法而忽然改變方針。黑1在A位飛，也是厚實的著法。

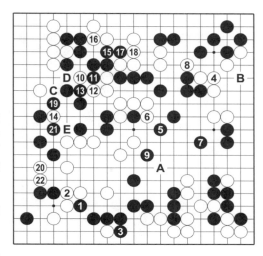

圖5-22　實戰譜圖

白4防備黑在B位點的手段，並對以後激烈的狙擊做好準備。黑7關補，白8扳後，便有至10以下的狙擊手段。

圖5-23　實戰黑7還是應該走1、3，這樣走雖然難受，但可以避免受到如譜那樣激烈的狙擊，可能黑方對此未加注意。

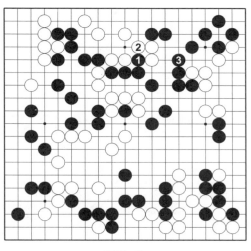

圖5-23

譜白10以下到14以後，對黑15，白16破眼頑強抵抗，黑19無可奈何，此著若在21位扳，則白C、黑D、白E黑棋切斷被殺。白20侵入是聲東擊西的好手。黑21如照——

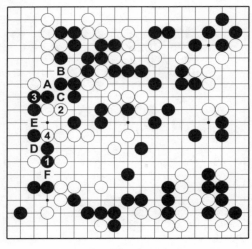

圖5-24

圖 5-24　在 1 位沖，白2、4是好手，以後白走A位，便有B、C兩處可斷黑棋；又白走D位，E 位和F位的打吃，黑已不能兼顧，這兩處白必得其一。

因此譜白10、14是攻黑不備的極好奇手。但次序還有問題，如不走 14 而單在 20 位跳下，黑棋更難應付。對付白20，黑21打吃，分別做活，這是其次的善策。這樣乃是勝負極細微的局面。但毫無疑問，黑棋受到了打擊。

現在回過頭來看圖5-23，如果照這樣走，就可以解消譜中的狙擊手段，但黑棋沒有算到這麼深。

實戰黑7如照——

圖 5-25　這樣收官，大致是黑1到19的應接，似乎黑棋稍厚一些。這些是剛才未說盡的，現在帶有作為結論意義的加以補充。

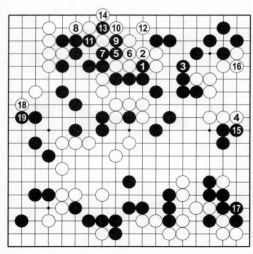

圖5-25

第六譜　23—76（即123—176）

圖 5-26　黑 23
尖，角上黑棋就可活。
白 24 跨下，這著只能
在 26 位擋。因此黑 25
應──

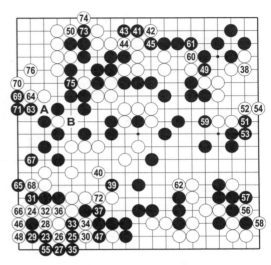

圖5-26　實戰譜圖

圖 5-27　在 1 位
團，白如在 2 位退，則
黑 3 渡，這樣走才好。

到這個時候雙方時
間都很緊迫，估計雙方
恐無暇盡善盡美地終
局。白 30 時，黑 31 是
好著。

圖5-27

圖5-28

圖5-29

圖 5-28 黑 1 如擠，以下到白6提一子，乾淨，這樣白棋好。

白32如照——

圖 5-29 白 1 打，黑 2 是絕對的，那麼白就有在 3 位沖出的意味。黑 4 擋，白 A 斷，黑 B 打，白 C 長，黑 D 擠，白沒棋。

實戰到黑37為止，告一段落。白38接，大著。對黑39，白40只得屈服，別無他法。以後留有72位吃一子的大著。至此，已經形成細微勝負的局面。

黑41頂，是這個場合的要著。白42扳出後到黑45為止，白取得了先手，再在46位先手扳，黑47的屈服是沒有辦法的。

白 62 應在黑 63 尖之前在 A 位斷，和黑在 B 位提作交換，這樣先手斷一著，是不會沒有用處的。此處被黑69、71扳粘後，白72如照——

圖 5-30　在 1 位擠，變化至黑 8 打，結果白棋接不歸。

黑 73 如照——

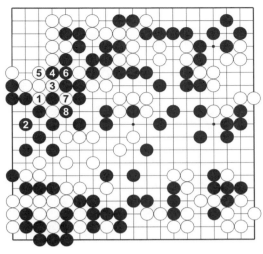

圖 5-30

圖 5-31　黑 1 斷吃是不成立的，白 2 打後，A、B 兩處必得其一。

這局棋的結果是盤面黑勝五目，成和棋，這個比賽規定和棋算作白方勝。

圖 5-31

【圍棋天賦】

所謂天賦，即指在某一方面的創造性。而創造性解決問題的能力是一種高級能力，它不是沿著前人開闢的道路前進，而是運用新的方法和步驟去研究、解決問題。

下面20個測驗題是根據中外科學家、發明家、圍棋大師的個性與心理特徵編制和設計的，它不僅能測試圍棋天賦，還可以幫助人從中找到提高圍棋創造力的方法和途徑。

一、測試題目

1.即使是十分熟悉的定石，也常用陌生的眼光審視它。

2.看棋譜時，首先是看對局者而不是棋譜的內容。

3.下棋時即使遇到困難和挫折，也不會動搖你取勝的決心。

4.下棋時，只要已取得優勢，你從來不想那些自尋煩惱的變化。

5.聚精會神下棋時，常常忘記時間。

6.特別關心棋友對自己圍棋水準的評價。

7.下棋時，最愉快的是對某個局部經過深思熟慮、反覆推敲，最後下出妙手。

8.不認為下棋第一感覺很重要。

9.對與圍棋有關的事都有好奇心，一旦產生了興趣便很難放棄。

10.認為一盤棋不可能盡善盡美。

11.下棋時，遇到困難的局面，能從多方面探索它的可能性，而不是拘泥於一條思路。

12.自己下彩棋，如果不是彩棋便隨便下。

13.贏棋後總有一種興奮感，甚至睡不著覺。

14. 做死活不看答案就不放心。

15. 下棋時喜歡安靜，不願和許多人攪在一起。

16. 在和朋友爭論某個關於棋的問題時，寧可放棄自己的觀點，也不使朋友難堪。

17. 對自己而言，贏棋永遠比輸棋重要。

18. 自己很喜歡找高手復盤。

19. 下棋時，自己覺得有潛力。

20. 自己從沒想到從對手的失敗中發現問題，吸取經驗和教訓。

二、計分方法

上面共列20個測試題，每題2分，共40分，凡在單題號1、3、5……17、19答「是」的得2分，答「否」的得零分；在雙題2、4、6……18、20答「是」的得零分，答「否」的得2分。

三、測試結果

28—40分：很有圍棋天賦，因為自己具有不尋常的個性心理特徵。在圍棋上，自己既能靈活深刻、有條不紊的思考問題，又能將思考的結果加以實現，這是自己最大的優勢。

16—26分，圍棋天賦一般，自己習慣採用現有的方法與步驟考慮問題，但難有很大的突破。

14分之下：沒有圍棋天賦，自己在圍棋上較少得到靈活思維的快樂和喜悅。

第6局　日本第三期名人戰

黑方　藤澤秀行九段　白方　坂田榮男九段

（黑出五目　共255手　白勝四目　弈於1964年8月15、16日）

吳清源　解說

第一譜　1—25

圖6-1　名人戰七局勝負坂田猜到拿白棋開始。

黑5掛，這著如改在6位守角是普通的走法。今如譜掛，很早就表現出黑方採取積極的作戰思路。對白6的掛，黑7應以一間高夾，頗為得意。

圖6-1　實戰譜圖

圖6-2　這裡的含義是白若按普通的著法於1位關出，預定黑2至白9的進行，使白趨於低位，遂黑所願，白棋不能滿意。

對付白8、10，黑11以下沖斷，進行急戰是趣向。

圖6-2

圖6-3　黑也可採取1位扳的下法，變化至12，成另一盤棋。

譜白18先沖再20位擋是好次序。

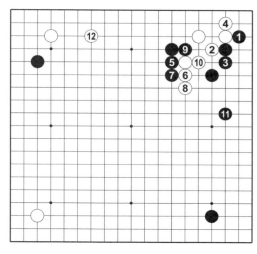

圖6-3

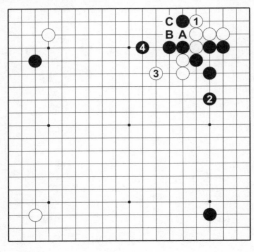

圖6-4

　　圖6-4　白1若單走1位擋，黑2仍跳，白3跳時，黑4位關。現在白如A位沖，則黑不會B位應而改在C位退，角上白棋尚未活淨。

　　譜黑21、白22、黑23都是必然之著。白24堅實。

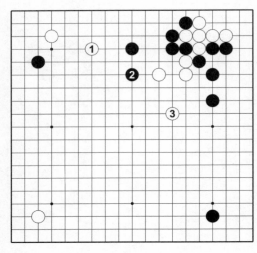

圖6-5

　　圖6-5　白也可選擇白1大飛，待黑2關後，白再3位飛的下法。

　　黑25尖沖，一方面限制白棋的行動，一方面又是大規模地攻中腹白棋的方針。

圖6-6 右下角黑
1雖是絕好點，但上邊
白2跳，是進行至10的
局面。很明顯，棋的骨
骼改變了，這樣，中腹
的作戰主客顛倒。

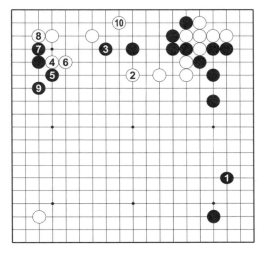

圖6-6

第二譜 26—50

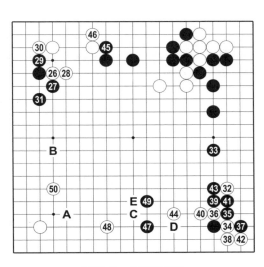

圖6-7 白26壓，
以此出頭是緊要之著。

圖6-7 實戰譜圖

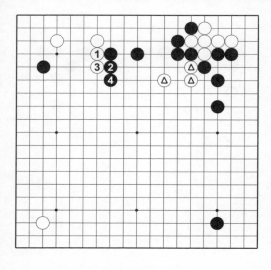

圖6-8

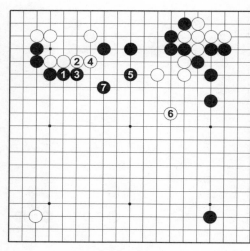

圖6-9

圖6-8　白1長是俗手，不好。黑2、4長後，中腹白△三子變薄，這樣就湊成黑棋的好步調。

譜黑31虎，是藤澤流派的厚實著法。這著棋，按藤澤九段局後的感想，認為稍過於堅實——

圖6-9　黑1長的方案如何呢？但有被白2長之嫌，至黑7聯絡，可以滿意。

圖 6-10　白 2 若扳，則黑 3 飛應，是常見變化，以後留有黑 5 沖出、7 斷的手段，白 8 打，黑 9 長，中腹變厚。故白 4 如在 7 位接，厚實出頭。

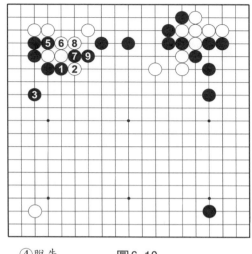

④脫先　　　　圖6-10

圖 6-11　黑 不 能先 1 位斷，白 2 至 8 採取輕靈地棄兩子變化，成為白棋騰挪成功的形狀。

實 戰 黑 27 至 31止，是對即將到來的中腹攻防戰作好充分準備。白 32 掛，是絕好點。

黑 33 夾，覺得也只好這樣走。以下白 34 托，到 42 為止是必然之著。此時黑 43曲，頗有深算。

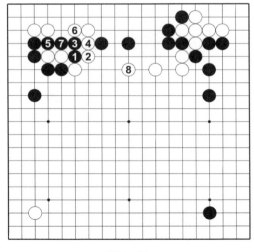

圖6-11

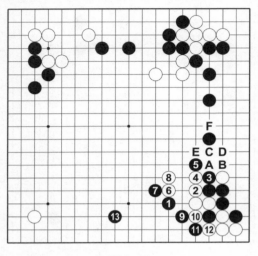

圖 6-12

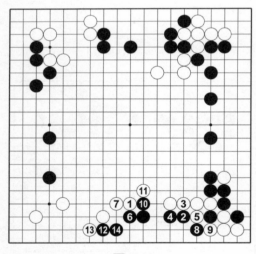

圖 6-13

圖 6-12 黑 1 若逼，則湊成白 2 至 8 出頭的好步調，此處是本局的關鍵，黑在中腹的作戰即將崩潰，變化至 13 止，此後有白 A、黑 B、白 C、黑 D、白 E 的手段；又白也可在 F 位碰，在此處生出頭緒後，便產生了種種的餘味，黑棋不行。

譜黑 43 和白 44 交換後，黑 47 佔到形的要點，和黑 43 取得關聯。可是白 48 拆時，黑 49 是緩著。這著應在 50 位掛，白在 A 位飛，黑在 B 位拆，才有效能。至於黑 47 一子，白如在 C 位封——

圖 6-13 白 1 封，黑 2 至 8 騰挪，以下至 14 退，黑棋可做活。

譜中白若走 D 位立，奪去黑棋的根據地，黑再 E 位飛出還未遲。白 50 飛，先佔到要點，可以判斷是白方有利的局面。

第三譜　51—64

圖 6-14　黑 51 終於進入了中腹的攻防戰。作戰的焦點移到中腹，白 52 覷，試黑應手，是臨機應變的構想，也是作戰的竅門。

〔在這種流動的戰局中，坂田尋求調子，待機掌握局面的主動權，是坂田流巧妙的戰略。〕

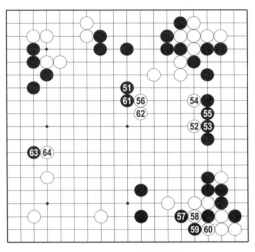

圖6-14　實戰譜圖

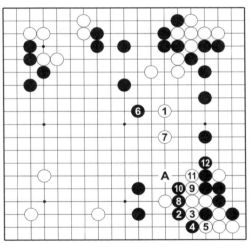

圖6-15

圖6-15　如果按照平易的著想，白1飛出，正符合黑方意願，白棋陷入險境。黑先手2覷、4扳後，黑6逼是嚴厲之著。如果白走7位關，黑則使用8以下的手段，白棋上下兩面被環繞攻逼（過程中黑8可在A位飛，也是有力的戰法）。

譜黑53的擋應，這著棋當然也可考慮反擊。

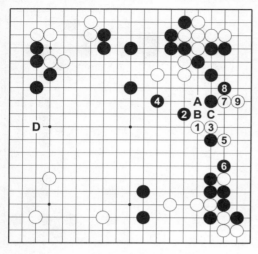

圖6-16

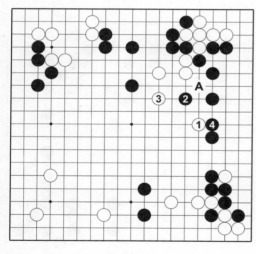

圖6-17

圖6-16　白1點，黑2飛反擊，這樣白3勢必沖下，變化就複雜了。黑4如封鎮，則白有5至9的轉換手段，以後白有A跨、黑B、白C打的餘味。黑如在此補一手，白便可轉佔D位的大場。這樣白棋騰挪成功。

〔坂田的反擊精神，是坂田棋的精髓，一點也不讓步，顯示出他棋藝的一個方面。〕

圖6-17　黑如在2位關，則白3關，整形，黑也只能4位擋，這樣白1一子仍留有餘韻，白在A位尖是有力之著。如此，白仍可佔到左邊的大場。

由於上述原因，黑方對於反擊後的局面沒有成算，因此黑53、55應，確保右邊。

在白方來說，使黑方右邊堅固似乎有些可惜，但局中的形勢，白方已經取得了四個角，因此採取對右邊黑地，

不加以介意的方針。黑57、59的狙擊手段是黑的權利。

　　圖6-18　白若在1位接，黑2至6奪取白棋的眼位，白棋還有上邊的弱子，這樣白棋失敗。

　　實戰黑63攔是必爭的大場。如果不走，讓白先在左邊拆，在地域的對比上，黑方就不夠了。白64壓，只得如此。

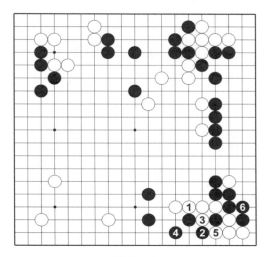

圖6-18

第四譜　65—100

　　圖6-19　黑65碰，是有問題的一手，和白66交換是敗著。這就是到黑67的時候，白68騰挪，以下經譜中到82的推移，這樣，就決定了白棋的優勢地位。

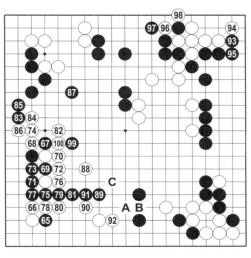

圖6-19　實戰譜圖

　　〔從雙方絞盡腦汁的對決中，可以感受到一種難以用文字表達的壓迫力。〕

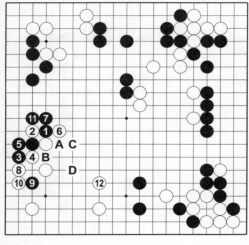

圖6-20

圖6-20　黑單在1位扳怎麼樣？白仍在2位斷，黑3尖後，白4虎至12關為止，這樣白棋可下。以後黑A、白B、黑C，白D關，角地很大。

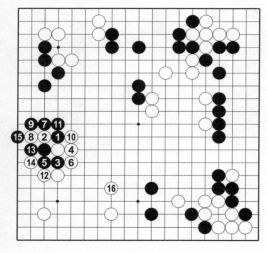

圖6-21

圖6-21　過程中黑如3打、5接，則白就捨棄兩子，到16為止，成理想形。

圖6-22　黑7拐的變化也可考慮，變化至白20，仍被白棋緊封，白22、24擴張與前圖的結果相似。

將譜黑65碰的意味推察起來，想是沒注意到白74退之著。黑棋的意願是——

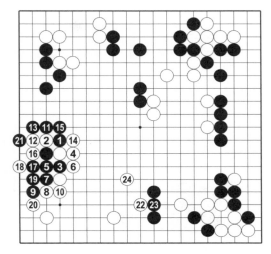

圖6-22

圖6-23　白大致在1位頂，黑2先斷打一著，到10長為止，是普通的應接，這樣，局面的勝敗尚未分。

實戰至82的變化，出乎黑的意料。要有效地利用黑81一子，而照——

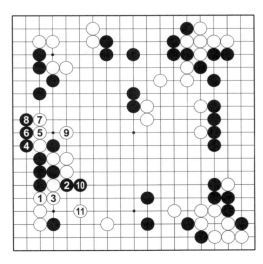

圖6-23

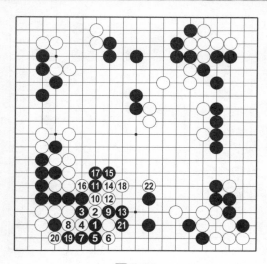

圖6-24

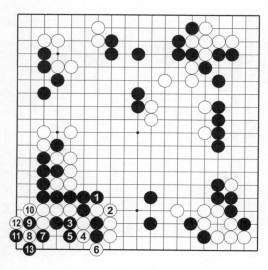

圖6-25

圖 6-24 在 1 位靠，如果可以成立的話，是黑棋得利。但被白2抵抗，至白22止逃出，黑九子枯死，黑棋崩潰。

圖 6-25 圖 6-24中黑 7 如改走本圖變化，以下到黑 13，雖有成二番劫的手段，但如此局面，黑以後無法再繼續。

實戰黑 83 至 87 的調整是不得已的。白88在要點上關，等黑89關出，順著這個步調走90、92 兩著。白 92 是要點，以後有白 A、黑B、白 C 的手段。

黑 93 扳，95 接，實利大。反過來被白在此處扳接，就有很大的差別。但是白 96 斷吃一子，黑上邊薄弱，這是黑左右為難之處。

第五譜　1—25（即101—125）

圖6-26　黑1靠，此著是防止白棋走A位的覷，但這樣局面就緊張起來了。

〔決不讓對方如願，時常進行反擊，是兩位棋士共同的強硬棋風，中盤變幻難測的應接，使人眼花繚亂，讓人感到棋子充滿了生氣。〕

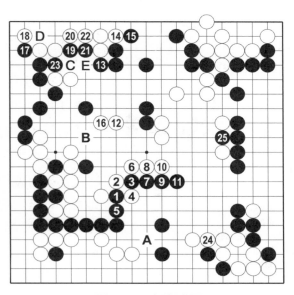

圖6-26　實戰譜圖

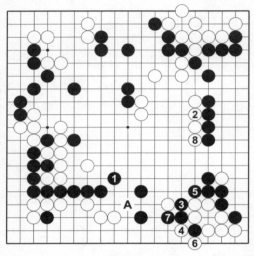

圖 6-27

圖 6-27　黑雖也可考慮在 1 位沉靜地尖，但白走 2 位接，很厚實。且白仍可在 A 位覷，黑棋薄弱。所以大致只能走黑 3 至 7 補強，然後白轉到 8 位壓，封住黑棋的活動。因看到這樣的結果，黑棋不好，所以採取譜中的強硬方針。

對付黑 1，白 2 以下至 10，採取簡明的策略乃是預定的方針，這樣和中腹聯絡起來的話，就成為實利很多的局面，可以判斷是白棋優勢。白 12 是要點，有此一著——

圖 6-28　有了白子，黑 1 以下的手段不能成立。至白 6 拐，黑幾子被吃。

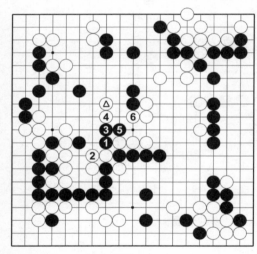

圖 6-28

實戰白走 16 併，可以解消黑在 B 位關進。可是，一瞬之間，出現了緊張的場面，令人不寒而慄，這是當時忽略了黑 19 靠、21 長的手段。白 22 接，黑 23 斷，兩子不得不被吃。

圖6-29　如果不棄兩子，而在1位斷，生出黑2的妙手，就發生大事情了，白如在3位打，黑走4、6，白三子被吃。

〔這是坂田厚壁閃光的一局。〕

圖6-30　對付黑2，白3如吃兩子，到黑6打，白7還得補活，黑棋先手取得大利，形勢就逆轉了。

實戰對付黑19靠，白棋如在21位應，黑在20位下立，白只有在C位抵抗，黑23位斷，白D位擋，黑E位斷，黑棋可以先手封鎖白棋。

此時是白棋領先的局面，把這個損失抑制到最小限度，而轉佔到所期望的24這一著，

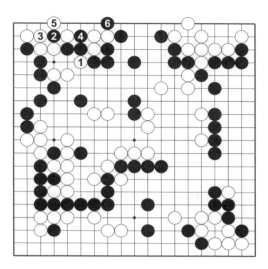

圖6-29

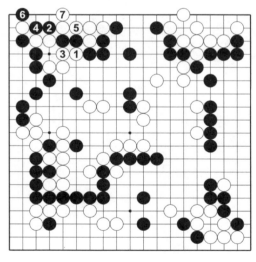

圖6-30

這樣就有勝利的把握。白24這一手不但使白棋乾淨，而且還藏著──

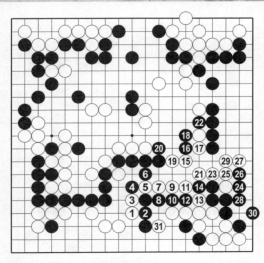

圖6-31

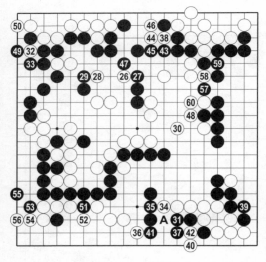

圖6-32　實戰譜圖

圖6-31　白1至7的嚴厲手段，下邊的黑棋就靠不住了。繼續下去，黑8沖，即引起大戰，經過如圖6-31的次序到白31，下邊的黑棋被吃（過程中黑28如在29位斷，便生出白在28位斷的手段）。

因此譜白24接後，黑方是不能脫先的，黑25沖就是防止上述白棋的手段。

第六譜　26—60（即126—160）

圖6-32　白30含有先手的意味，走了這著，又產生圖6-31的手段。黑31是白30的對策。

白38是猛烈之著。這著可以成立，上邊的黑地完全被破壞。對付黑39，白40是要點。

〔在這裡我們又欣賞到坂田剃刀的手段，至黑47，白先手吃一子。〕

圖6-33　白如1位打，被黑2做劫，情況就嚴重了。

實戰黑41防守，無可奈何，如在42位接，黑在A位沖就出棋。黑45難受，但沒有辦法。

圖6-33

圖 6-34　白 2 長時，黑3若吃白兩子，則白4尖，A位和B位，黑不能兼顧。

實戰白46先手吃一子，黑棋就絕望了。黑47如果不補，被白在47位長，黑棋被切斷，這局棋就到此結束了。白48擋，乾淨，是堅實之著。

圖6-34

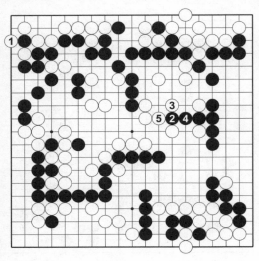

圖6-35

圖6-35　就實質說，白在1位提是大棋，但黑有在2位壓的要著，中腹薄弱。

譜白50以下全部為後手應，白棋的勝局已不能動搖。

第七譜　61—155（即161—255）

圖6-36　進入本譜，白已勝定。

結論：第四譜中黑65是勝負的關鍵，這著損了以後，黑棋就沒有挽回頹勢的機會了。

〔職業頂尖高手眞恐怖，棋錯一著，滿盤皆輸。〕

本局最後白勝四目。

⑬⑥、⑮⑤＝△　⑮③＝㉱

圖6-36　實戰譜圖

境　界（二）

　　作為一個長期征戰的棋業棋手，想必吳清源得以從容讀書的時間並不多，但並不妨礙平日裡的沉潛思考，以及關鍵時刻的豁然開朗。應該承認，這種境界並非一蹴而就，而是長期修煉的結果。沒有晚年的咀嚼提升，作為技藝的棋戰，也不可能通「天」達「道」。

　　在這個意義上，《以文會友》（《天外有天》），以及《中的精神》，對於吳清源的圍棋生涯來說，是必不可少的點睛之筆，沈君山所說的「一著而為天下法」，只有放在這個層次，才能真正領悟。

【 **圍棋名宿** 】

　　接受競爭對手藤澤秀行的挑戰，又以4：1擊退對手，坂田守住了第三期名人的地位，連續兩年名人、本因坊在位。

　　第三期名人賽，藤澤秀行再次登場，藤澤在循環圈裡7勝1敗，拋開了6勝2敗的木谷實、吳清源、藤澤朋齋的追擊，獲得挑戰權。

　　七番勝負的第1局坂田先勝，第2局是藤澤執白的名局，坂田輸兩目（也就是本書中的第8局）。

　　高野山的第3局，在亂戰中掌握了主動，乘勢拿下此局，第4局也據為己有，前4局坂田以3勝1負領先。

　　兩人棋風鮮明，藤澤注重厚味攻擊，坂田撈空治孤。

　　在第6期最高位戰中，坂田執白一上來就有三塊孤棋，

藤澤展開華麗的攻擊。

　　兩位棋士都燃燒著激烈的鬥志。坂田治孤下出了鬼手，被傳到研究室時，一瞬間大家被震驚得鴉雀無聲，過了很久，才好不容易發出「好妙的一手啊」的感歎。

　　在第14期王座戰的決賽三番勝負中，林海峰與坂田再次相遇，這是雙方各自在名人、本因坊戰衛冕成功後的再次對決。

　　可以視為代表了大正與昭和兩代棋手的抗爭，這一抗爭可說是理解現代圍棋史的視窗。

　　從這以後的兩三年，在名人、本因坊賽的激戰中，兩代的霸者之爭最終是大正棋手落敗。就本屆王座戰三番棋，坂田的勝利起到阻止昭和勢力對棋界的全面侵吞。

第7局　日本第三期名人戰

黑方　木谷實九段　白方　吳清源九段

（黑出五目　共266手　黑勝五目　弈於1964年7月8、9日）

吳清源　解說

第一譜　1—22

　　圖7-1　黑1佔三・3，目前最為流行。黑7選擇了低掛。

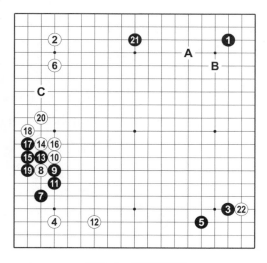

圖7-1　實戰譜圖

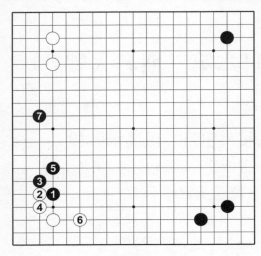

圖 7-2

圖 7-2　黑於 1 位高掛，為常見之著法，以下黑 5 虎，成為黑 7 飛拆的構圖。

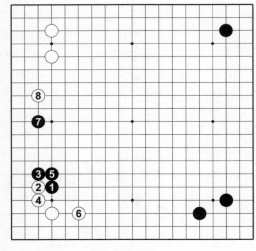

圖 7-3

圖 7-3　黑 5 不虎而接，黑 7 拆後，白 8 成為絕好點。去年的名人戰中，坂田與藤澤秀行的對局，曾出現過本圖的局面。

實戰白 8 一間夾。黑 9 壓、11 退是最簡明的定石。

圖 7-4　黑 1 關，曾經有過一個時期是時興這樣走的，但是下到白 12 後，黑棋必須於 A 位補，黑棋頗感不滿。因之近來這一定石已不被選用了。

實戰至 19 止是常型。白 20 併不一定要補。此手曾考慮於 A 位掛，黑 B 位應後，再於 21 位拆，黑如於 20 位虧斷，白仍脫先去飛 C 位，如此構圖可以成立。

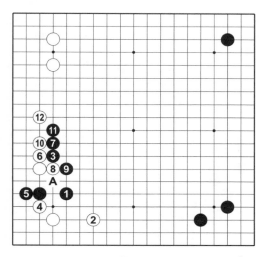

圖 7-4

黑 21 是絕好的大場，只此一著。白 22 試黑應手，是常用的手段。

圖 7-5　黑如於 1 位扳，則白 2、4 是要著。

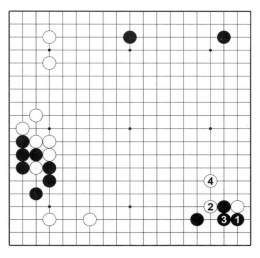

圖 7-5

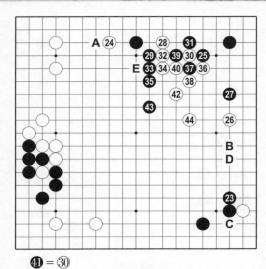

❹＝㉚

圖7-6　實戰譜圖

圖7-7

第二譜　23—44

圖7-6　黑23長應，最為穩健。當右邊上方空著的時候，先於23位長，是常識之著。黑23長後，白棋雖可活角，但如立即在角上做活便見其小。

圖7-7　白1、3、5立即做活之後，黑既有A位的先手立，又有B位的擋著，黑棋外勢非常厚實，所以白不好。

實戰白24拆，大場。白如不走，則黑於A位拆是絕好之處。黑25小飛，則白26大體上也只能分投了。黑27當然，此手如於B位開拆，由於角上白棋可於C位做活，拆於B位效果不大。

黑27攔後，白如D位拆二，則黑於E位關，右上角便形成「箱形」地域，因此白28在黑棋尚未形成「箱形」之前，先一步打進此處。白30如照——

圖 7-8　白 1 長
出，黑 2 扳，白 3 扳，
黑 4 斷是要著。白 5 打
時，黑 6、8 反打是定
石，以下黑 12 退後，
白有 13 的斷手，如此
白方可戰（白棋還有於
A位的斷著）。然而圖中
黑 6 不打，而走從 7 位
長出的一步俗手，反而
意外的有力。

⓾ = ❹

圖7-8

圖 7-9　黑 10 曲
後，以下至 16 為止，
非常有力，下一步白如
於 A 位曲，則黑於 B 位
尖，白棋兩方受攻，成
苦戰的形勢。

　　白為避免走成上述
形勢，因而實戰選擇了
30 的靠。黑 31 扳的方
向正確。

圖7-9

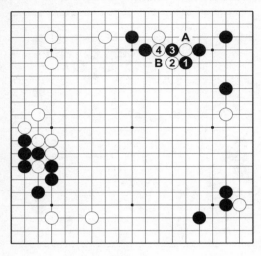

圖7-10

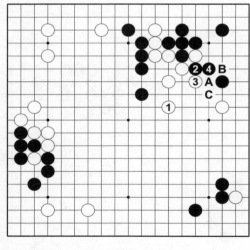

圖7-11

圖7-10　黑如於1位扳，白2反扳強硬，黑3斷打，白4反打，此時黑如A位提，則白B位接，頗好。

譜黑33可於35位關，白仍34位長，黑再33位接，結果與譜中相同。

白36至42為止，必然之著。黑提白一子成梅花形，頗為結實，但由於白棋也穿破黑空，將黑棋一分為二，如此告一段落，雙方尚屬相稱。白44，起先曾想過如——

圖7-11　白1關這步棋，黑2、4斷吃一子，是堅實之著，這樣白棋的形狀就覺單薄，需要補一手。此時白即使A位擠，黑於B位接後，仍留有C位扳出的手段。

由於白棋搶不到先手，因此有譜中白44飛。

第三譜　45—66

圖7-12　黑45也是當然之著。

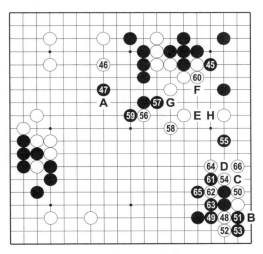

圖7-12　實戰譜圖

【圍棋雙星1】

　　木谷實先生外號「怪童」，是昭和棋界一位劃時代的人物。他是個生性執著的人，擴張實空時總是先從低線著手，一點一點精打細算佔取實地，然後開始扭殺。

　　1933年夏，木谷實先生和吳先生在長野縣的地獄谷溫泉，一反歷來重視締角的傳統下法，創立了注意向中央發展的具有革命性的「新佈局」，給棋界帶來極大衝擊。

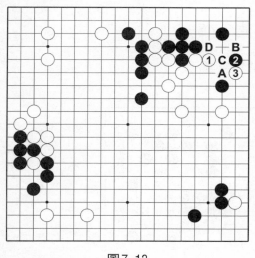

圖7-13

圖7-13　此手黑不打，白便於1位長，黑2飛後，則白有3靠的手段（下一步黑如A位擋，則成白B位，黑C位，白D位）。

實戰白46大場，白如不走，黑於此處鎮，仍是好點。黑47也是形勢要點。此手不走，被白於A位圍成「箱形」地域，約可成空五十目。

現在的局面，白48在右下角發動，正當其時。發動之後，並不單純在角中謀活，如拘泥活角就毫無意義了。白50如於52位立，黑於50位曲，白於B位虎活後，被黑拆到55位，上方白子即單薄。此處黑棋讓白活角，頗為充分。

黑51如於54位長，則白於52位立，活角很大，那時黑於C位曲又非先手，活得就大為不同。因此黑51、53奪角，當然之著。

白54扳後，下一步黑如於61位扳，則白可於64位連扳，黑於C位打，白便D位接，放棄二子得先手。黑55打入，非常猛烈。此手準備於E位切斷白棋，進行襲擊。黑55這一子吃它不掉。

圖7-14　白1長、3尖後，黑有4長至8扳出的著法，白9斷、11反打無理，以下至黑18為止的對殺，白敗。

實戰白56是沒有辦法中的一著，其意在下一步黑如於59位扳，則白於57位扳，即可彌補弱點。

黑57長，再59扳，機敏。留有黑F、白G、黑H壓的狙擊手段。白60接是自補弱點，同時含有——

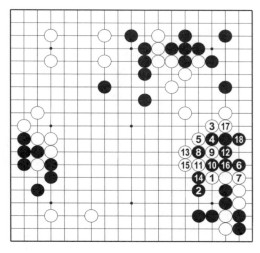

圖7-14

圖7-15　白1跨的手段，黑如2位沖斷，白有3斷、5打，使白棋堅固的走法。

譜黑61扳，是與黑55相關聯的手段。

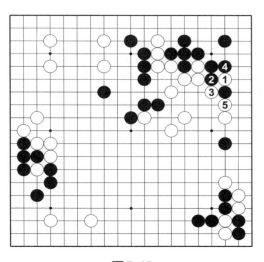

圖7-15

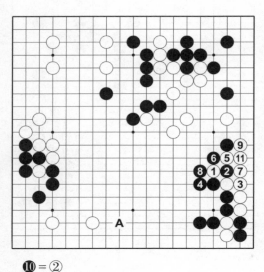

⑩＝②

圖7–16

圖7–16　此時白棋如在1位扳，黑2斷吃後再4位長是好手。白如5打，黑6至10先將此處壓扁，然後於A位儘量地開拆，黑好。二路行棋反映了白的屈辱，白不堪忍受。

因此譜著白62、64用俗手，是不得已。黑65如照——

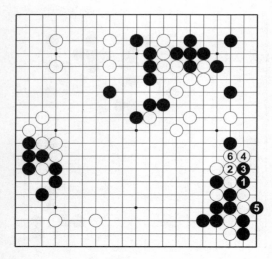

圖7–17

圖7–17　黑1打、3爬，吃白兩子，白4扳、6接成空，白棋便安定。如此為白棋所歡迎。

實戰白66雙虎，只此一手。

第四譜　67—100

圖 7-18　黑 67 如照——

〔又一次跳過陷阱，計算力名不虛傳！治孤時儘量借力行棋，尋找對手棋形弱點，棋行大道。編者注〕

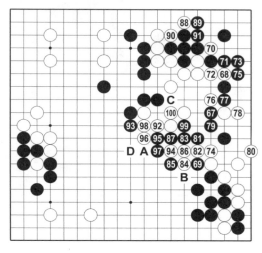

圖7-18　實戰譜圖

圖 7-19　黑 1 位托，以下應對至白 8 斷，接著黑9打，白10接，至白 12 短兵相接，雙方必然形成至黑 19 的轉換，白右下幾子是劫活，黑右上邊也有薄味。

實戰白 68 如於 76 位扳，黑 77 位斷，白 79 位打，黑 78 位渡，白成凝形，無趣。今 68 跨是要著。黑 69 如照——

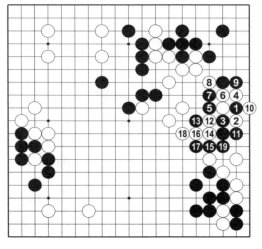

圖7-19

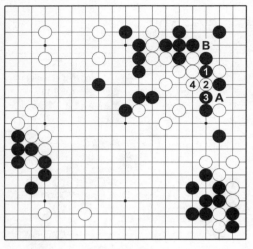

圖7-20

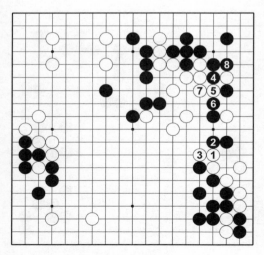

圖7-21

圖7-20　黑於1位沖，白2斷，黑3打，白4接，以後A位及B位兩個中斷點，白可佔其一，白棋成功。

因之黑69扳，試白應手。白70先在角上動手。

圖7-21　白1若長，則中了黑棋的計謀，黑2長是先手，這樣至8打為止，黑便可脫出困境。

實戰黑71、73是堅決進攻白棋的策略。

〔木谷的棋風在日本有「狡猾詭秘型」之評，不然怎麼叫「怪丸」呢，一分鐘能看見天方夜譚，可能在吳清源跨的時候，就準備好了應對的良策。編者注〕

圖7-22　黑若1位打，以下成白2至黑11為止的轉換，右邊連通成黑地，黑棋贏得實利，因此黑方可以運用這一變化。然而白棋的弱子也先手走好，頗為安心。

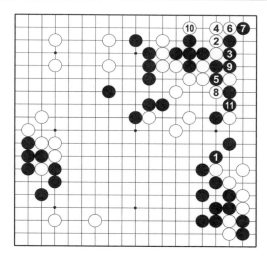

圖7-22

實戰白74長當然。現在白棋不堪再讓黑棋在此打頭了。黑75渡，是黑走73時預定的著法。白76扳後，黑77斷，是必然之著。此處是勝負的重大關鍵。白78採取強行之策。

【圍棋雙星2】

　　吳清源升到五段時，開始經常執白棋，由於當時黑棋不貼目，如果按照老套定石下，執白總是不利，吳清源試圖用一手來取代兩手保角地的下法。

　　木谷先生是因為不願讓對方罩住頭，希望在佈局時能向中央發展勢力，就開始試用三連星佈局。

　　他在溫泉第一次對吳清源談起他的想法時，吳清源以為太離奇，沒有領悟，但他反覆講解了兩三次後，吳清源忽然感到有所啟示。

　　圖7-23　白還是應該採取1打至5接的忍耐著法。如此雖然不能令人十分滿意，但黑方有五目大貼目的負擔，採取先迫黑棋處於低位的著法，方能從容不迫。

　　實戰白80從邊線渡過，並不是什麼了不起的棋。對白84，黑85夾是要著。黑85如於87位長出，白棋當然於92位長，今87未長之前先於85夾，促白86接，然後再87長出，進退有方，是行棋的步調。

　　白88，此處除此先手一托之外，別無他著。因此把它走淨。黑93如於96位跳，白於95位沖，黑於94位接，白於A位扳，此時黑即使於B位封鎖，白棋也不肯費一手在右邊補活，而是在93位扳，以爭勝負。

　　如此著法，黑有所懼，因此黑93長，本手，同時也是急所。黑99先手補是時機。

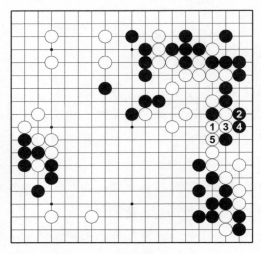

圖7-23

圖7-24　黑如1位長，再3、5封鎖，則白6軋，吃黑一子而活。

實戰白100接，不得已。此手如於C位擋，則黑於D位枷，白便不能出頭，不好。

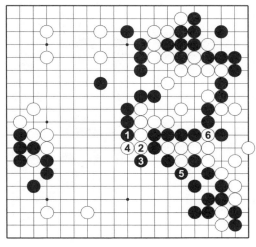

圖7-24

第五譜　1—22（即101—122）

圖 7-25　對付黑1——

〔雙方展開了一場近乎瘋狂的戰鬥，面對強大的對手，雙方手法縝密，幾無破綻，形勢絲絲入扣。編者注〕

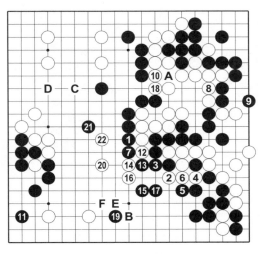

圖7-25　實戰譜圖

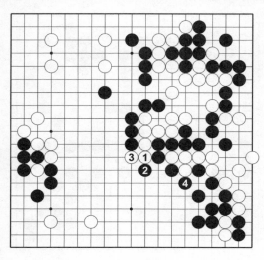

圖7-26

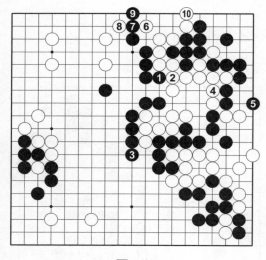

圖7-27

圖7-26 白如於1、3逃出，則黑於4位封，右邊白棋須苦活。

實戰白2打後，下一步黑如12位曲，則白於7位斷，進行作戰。黑7未長之前，如先於10位與白A位作交換——

圖7-27 白4先手接，以下至10立為止，白棋成活。

從第四譜78開始，至本譜白10為止，戰鬥告一段落，結局是白棋後手活，沒有收到預期的戰果。

黑11大場。下一步白於B位拆二，是常識的下法。可是白棋拆之後，黑先手於C位關，白於D位補，黑再E位覷，白19位應，黑F位長，中腹形成厚

勢，如此不可否認是黑棋優勢。

白12、14沖斷，是白10補後，勢所必然之著，然而這

兩手並不是好棋。此時
仍然應按前述著法，不
急不忙地於B位拆二，
方是從容不迫之著。白
18如果不走，則黑棋在
上邊就有種種的利用。

圖7-28　黑1先手
關、3立下，白4必然
做活，以下黑棋便有5
靠、7退的手段。

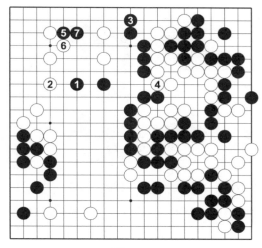

圖7-28

實戰白18補後，
黑得以順當地佔到19
的大場。此時白棋要貫
徹白18的意圖，就必
須攻擊上邊的黑子，然
而在這裡竟摸不清進攻
的要點。

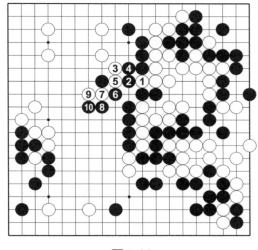

圖7-29

圖7-29　白1沖、
3覷至7斷時，黑8打、
10長。白如此成空不合
算。

實戰黑19是好著。

〔中腹一帶的攻防，不惜耗時，連續計算了十餘個複
雜變化，黑先撈後洗，如入無人之境。〕

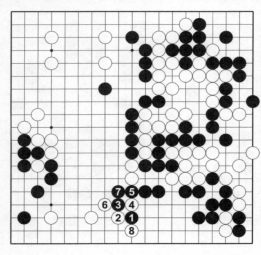

圖7-30

圖7-30　黑如退一路，反而生出白2、4的要著，至白8打，黑痛苦不堪。

實戰白20或22等著，如照——

〔狂飆的先驅者，遙想當年，白衣少年攬起一江怒濤，那是一段何其桀驁的歲月，經過戰爭的洗禮，一把豪門遺劍漂泊江湖，等待他的怒濤歸來。編者注〕

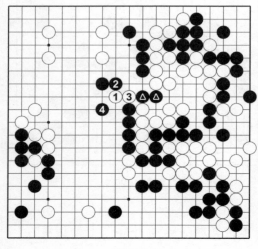

圖7-31

圖7-31　白於1位覷，則黑有2、4的騰挪手段，捨棄黑◆兩子而封緊白棋，白不佳。

〔圍棋是先人留給我們的珍貴遺產，棋手們一方面窮極所能探索新變化，一方面又不時地再現枰上舊影。編者注〕

第六譜　23—36（即123—136）

圖7-32　黑23好。

〔中腹的治孤，從數度洞察到白棋的殺機弈出治孤強手，孤城危懸令白棋久攻不下，不能不感到圍棋的高深莫測，也不能不感歎兩位宗師的棋藝精湛。編者注〕

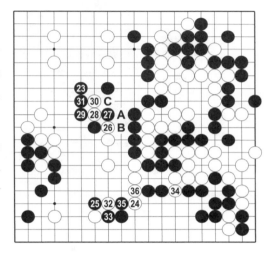

圖7-32　實戰譜圖

圖7-33　此時黑如在1位擋，則白2至6在上方做空，此後黑如A位反擊，白於B位連回，可以脫出危險。

譜白24如照——

〔圍棋是無解的題，你不能擊敗他，就只能幫他確立自信。所以即使是吳清源，也只能沉默面對現實。編者注〕

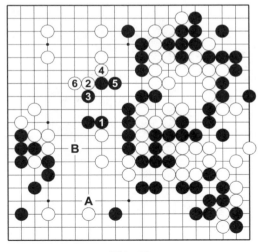

圖7-33

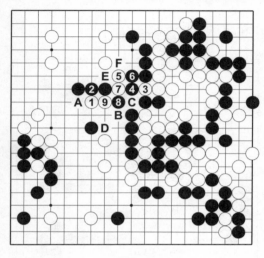

圖7-34

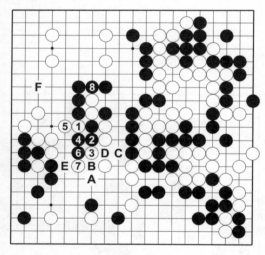

圖7-35

圖 7-34　於 1 位攻，如果黑 2 接，則白有 3 位沖至 9 斷為止的著法（下一步黑於 A 位曲，白 B 位打，黑 C 位接，白 D 位虎出）。可是黑 2 不接而於 E 位應，是著好棋。白於 F 位長後，黑於 3 位接，如此白不佳。

譜白 24 是早就預定的一個狙擊點，但黑 25 反擊也是有所準備的一著。白 28 如於 A 位挖，黑於 B 位打，白於 28 位打，黑於 C 位接後，便簡單安定了。白 32 如照——

圖 7-35　白 1 破黑眼位，應對至黑 8 接後，白就無法殺當中一隊黑棋。黑棋 A 位覷，白須 B 位接，黑再 C 位覷，白 D 位接，黑走 E 位後，下一步從 F 位打入，或者包圍當中白子，兩者之中黑總可得其一，白棋無理。

譜黑 33 斷後，白 34 曾考慮——

圖7-36　於1位接的一步棋，但是無論如何白走不好。黑12提後，白13至19先手通連，再白21、23沖出進行攻擊。白25切斷黑棋，黑26、28先照顧當中一隊黑子。白29至33奪眼位，雖能吃到角中黑子，但黑34點準確擊中白棋要害，在此試白應手，妙著！

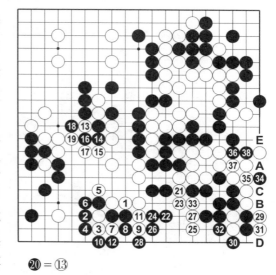

⑳＝⑬

圖7-36

此時白如A位接，黑於B位撲，白於C位提，黑便D位拋劫，因此白除35應之外，別無它著。黑36長、38擠，白仍受窘。

白如A位接，角上雖可太平，但留有黑棋於E位擋，吃白兩子的一著，白是難受的。白不於A位接，而於E位長出，本身眼位又不全，將來非收氣吃角中黑子不可。

總之，白先要犧牲左下角，才能去吃黑棋，這樣不論是放棄右邊兩子，或者是收氣吃黑右下角，兩種方法都不合算，因此只得放棄這一著法。

算得這麼深遠，真是令筆者敬佩！

實戰白34沖，黑35與白36的交換，先手便宜後再處理中間一隊黑棋。

第七譜 37—100（即 137—200）

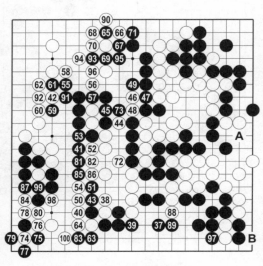

圖7-37　實戰譜圖

圖 7-37　黑 37
可於 38 位提白一子，
其後白如 37 位包圍黑
子，那時黑有 A 位尖
的妙著。

圖7-38　黑 2 尖、
4 立之後，再 6 跨，
白 7、9 沖斷進行對
殺。以下應對至黑 18
為止，由於黑 2、4 的
先手騰挪，黑長一
氣，黑勝。其中，白
3 若在 4 位扳，黑在 3
位斷打，白 A 位反
打，黑 B 位提，白只
能 5 位打，黑 6 位
跨，以下對殺黑仍快
一氣。

譜中黑棋採取安
全的策略，而在 37 位
關下。

黑 39 如照——

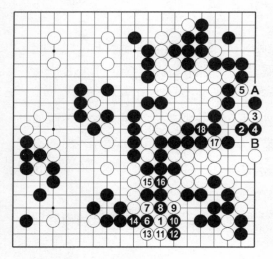

圖7-38

圖7-39　黑1打、3立，正好是按照白棋的意圖在走棋，白2立、4打，以下至白10為止，黑棋上下不能兩全。

至此為止，雖然每處空隙之中有種種手段，但是無論怎樣，白棋都走不好。結果成為白42圍的局面，白棋的敗勢已甚明顯。

黑43逃出，似乎誤算。白44打、46覷，是脫出危險的要著。黑51想逃，白52先手打，再54跟長，此後如——

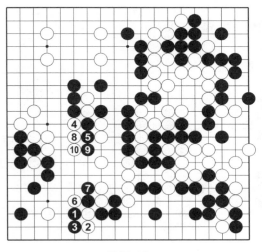

圖7-39

【圍棋雙星3】

三三、三連星現在大家都經常採用（2014年後棋界開始盛行錯小目），但在當時卻是驚天動地的大冷著。衝破舊時代的藩籬，推出新佈局後，兩位參加了當年秋季升段賽。

吳清源獲得第一名，木谷實獲得第二名。從此，新佈局深入人心，兩位聲望日隆。

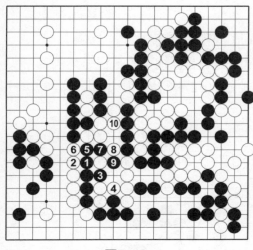

圖7-40

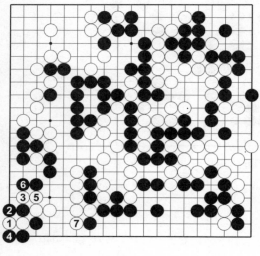

圖7-41

圖7-40　黑1如果再逃，白2擋，黑3打、5長、7打時，看上去已被逃脫，其實白8挖打，黑9提時，白10接便吃掉黑棋。黑棋對這一變化，似乎是沒有看準。

實戰黑53當然應於57位提才好。今不提而粘，因之白得56先手一覷後，正好順手58擋。

黑方誤算，丟掉三子，但以後黑既得63的先手打，又得黑81的先手長，因此雖然失算，但並沒有什麼大不了的損失。白78應照——

圖7-41　於1位立，以下至7為止，稍微便宜一些。

在白90提以前，先於右下角走掉B位的先手官子，不知是否較好，但這都是無關勝敗的問題了。

第八譜　1─66（即201─266）

圖7-42　進入本譜，已與勝負無關。

本局敗因是第四譜中的白78和第五譜白12、14沖斷急躁所致。

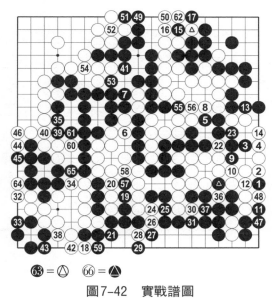

圖7-42　實戰譜圖

【圍棋雙星4】

　　1939年，讀賣新聞社正在醞釀一個新計畫，木谷實對《讀賣新聞》的觀戰圍棋記者提議：「按淨勝四局的升降方式，吳先生與我下十番棋怎麼樣？」

　　十番棋第一局是1939年在建長寺下的，木谷第6局敗後，對局方式改為先相先，整個十番棋，吳6勝4敗。勝利者吳清源從此走上了光榮的大棋士的道路，而木谷實卻被看作是「揹運的大棋士」。

天　勤

　　林海峰在吳清源的《中的精神》出版時講述了一段令人難忘的往事：有一次，我和工藤紀夫去拜見恩師吳清源，師母熱情地接待了我們，並把我們安排在恩師隔壁的房間裡休息。

　　時近午夜，朦朧中我欲去洗手間，經過恩師的房間時，我被眼前的情形怔住了——只見剃著光頭的恩師在藤製大凳上正襟危坐，燈光微弱，夜寒襲人，恩師半閉雙眼，兩手自然放在兩膝上，恍如一位令人敬畏的得道高僧正在打坐，又儼然是一位神情專注的學者靜心思慮，更像一位菩提，默默注視著弟子學棋。當時，恩師全然沒有察覺我的存在，但赫然映入眼簾、讓人肅然起敬的這一幕，卻深深地銘記在我的心頭。

第8局　日本第三期名人戰

黑方　坂田榮男九段　　白方　藤澤秀行九段

（黑出五目　共279手白　勝二目　弈於1964年9月5、7日）

吳清源　解說

第一譜　1—9

圖8-1　黑1走三‧3是坂田先生最得意的佈局。

白2佔小目，藤澤先生多數選擇這個方向來對付右上角的三‧3。

白8二間高夾是近代的佈局，現代認為A位尖是緩著。黑9最近幾乎都這樣下。

【圍棋門派1】

一個天資聰穎的少年，歷經千辛萬苦，拜在一個武功高強的宗師門下，十年磨劍，然後在江湖上揚名立萬。這是武俠小說的情節，歷來讓人們津津樂道。「名師出高徒」，這是中國的古訓。圍棋是中國的國粹，它也十分講究這樣的師承。

圖8-1　實戰譜圖

圖8-2

圖8-2　黑1大關之著，因有被白2靠，以下走成到白10關，但早已不走這個型了。

【圍棋門派2】

在現代社會，這種帶古風的「師徒」關係已經在很多行業近乎絕跡，所以棋界這種仍在堅持的「拜師學藝」傳統就更讓人感興趣。

第二譜　10—16

圖8-3　實戰譜圖

圖8-3　白10也有走A位大飛的應法。如果白走大飛，則黑不一定在11位飛，在這個佈局中，可能在B位攔。

圖 8-4　白 3 尖頂，便走成到黑 10 的應接。

如譜白走小飛，則黑 11 飛不可省略。此時在 C 位攔就不合時宜了。

圖 8-5　此時黑若仍在 1 位攔，則到白 8 為止的結果，黑棋氣撞緊，不好。

譜白 12 是「儘量走足」之著，如在 16 位三間夾則稍緩。一間高夾也是藤澤先生得意之著，下一著黑方的應法有 D 位關和 13 位托，但很難選擇哪一著。黑如走 E 位飛壓——

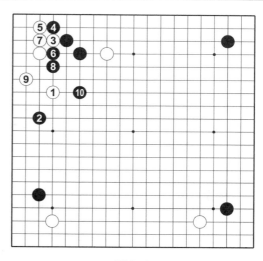

圖 8-4

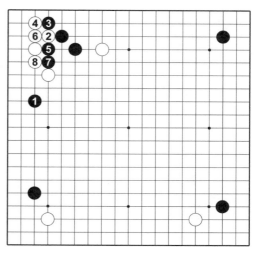

圖 8-5

【圍棋門派 3】

中國圍棋有哪些門派？這是棋迷感興趣的。目前，在中國棋壇頗有名氣的棋手，多數出師名門，經過一代又一代的努力和文化積澱，老一輩棋手傳幫帶是中國圍棋崛起的一個重要因素。

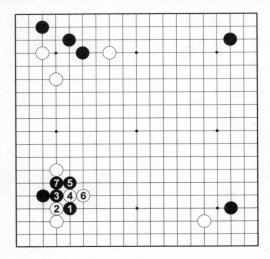

圖8-6

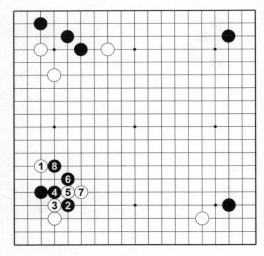

圖8-7

圖8-6　黑1飛，白2、4沖斷，黑7接，形狀不好，和圖87低夾的形狀比較一下就可明瞭。

譜白14如照——

圖8-7　白1低夾，黑2飛，白3、5沖斷，黑6打，黑8虎，棋形完美。

【圍棋門派4】

一、聶門：1993年，聶衛平收了常昊、周鶴洋、王磊、劉菁「四大弟子」，這四人後來都成了中國圍棋的超一流強手，在「七小龍」裡面佔據了大半壁江山。在1997年，他又收了古力、劉世振、王煜輝和劉熙新「四大弟子」。

除了劉熙新不為人知外，其他三個都成了國內頂尖高手，尤其是古力，已經成了中國圍棋新一代的領軍人物。

圖 8-8　走 1、3
長，黑 4 平易地長進，
以下到黑 8 長，忍耐一
下，白如 9 位拆，黑 10
尖，下一步黑 A 位打入
和 B 位攔必得其一。

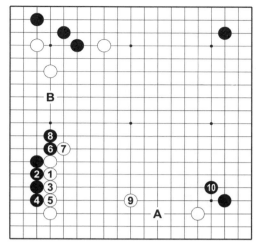

圖 8-8

　　因不願意著成圖
8-8 中的佈局，所以譜
著白 14 扳。黑 15 斷，必
然。

　　圖 8-9　這個定石
白 1 到黑 8 長是眾所熟
悉的型，但最近幾乎都
不這樣下了。黑 8 長之
後，下一著在 A 位攔是
嚴厲之著，白先手走 B
位，黑 C、白 D、黑
E，以緩和黑 A 位的
攔，這樣就成為白下一
步在 F 位飛壓的局面。
但是──

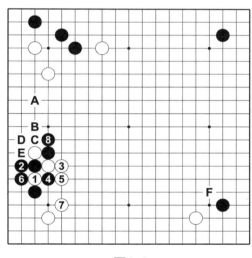

圖 8-9

【圍棋門派 5】
　　現在，老聶又把古靈益等「小小虎」棋手收到門下培
養，大有一統中國圍棋江湖之意。

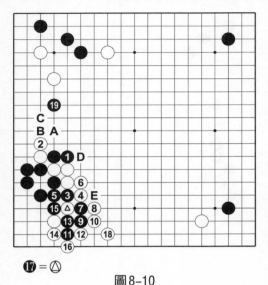

圖8-10

17 = △

圖8-10　黑1壓是新戰法，非常嚴厲，白2只得長，黑走3、5試白應手，白6如在7位接，則黑A、白B、黑C，由於黑在D位長是先手，白窮於應付。因此白6只得在上面接。黑7斷，白8在9位打，讓黑在8位長是不行的，因此白8從上面打。白10擋，黑11是常用的要著。白12打、14立，也是要著。黑15只得提，讓白16打、18虎，渡過。以這個局面來說，下一步黑必然在19位攔，以後黑如能在D位長，含有E位斷的手段，局部黑棋作戰成功。

實戰白16長，以靜制動。

【圍棋門派6】

還有的棋手雖沒有拜師，但在聶道場學過棋，也算得上是聶弟子，如檀嘯等。

2005年2月，剛剛奪得浙江省山海杯少兒圍棋賽冠軍的柯潔，來到北京聶衛平道場學棋，他被安排在低段班學習，但每次輪到高段班上課的時候，好學的柯潔總喜歡待在場邊看。

第三譜　17—27

圖8-11　黑17碰，似是奇手，其實以前已有此著法。

在2007年全國少年兒童圍棋錦標賽上，柯潔得了第一個冠軍，在2007年7月11日的全國段位賽中，柯潔成功定段。2007年8月底他加入浙江省少兒圍棋隊訪問日本靜岡縣，柯潔的優異表現，已經有多家俱樂部向柯潔發出了加盟邀請。

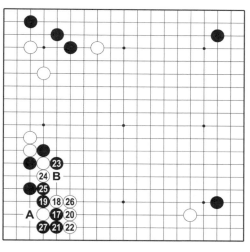

圖8-11　實戰譜圖

圖8-12　下一步白如在1位長，黑2打，以下黑4、6順調沖出，到黑10立，黑棋好，但白棋也很厚。

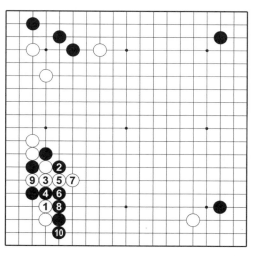

圖8-12

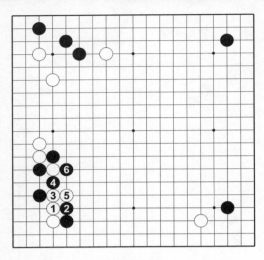

圖8-13

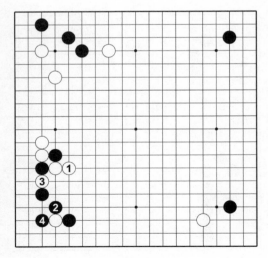

圖8-14

圖 8-13 可是對付白1，黑棋還有2到6的手段，這樣是黑棋好。因此，白在1位長是不成立的。

譜白18是新手，這著我以前也曾想到，是厲害的著法。

【圍棋門派8】

柯潔的啟蒙老師是他父親柯國凡，學棋是母親周柳萍陪著，學棋是在聶道場，成長在圍甲，揚名是在世界大賽。他彷彿是個成功的定石。

圖 8-14 以往的著法是白1長，以下到黑4形成轉換是定石，如果照這樣走，上邊的白勢必須有相當廣闊的幅度，否則就不划算。

黑19只得斷。

圖 8-15　黑如 1 位退，以下到白 14 的應接，黑棋不好。

實戰白 20 打，這著也有在 A 位長進的著法，但黑在 20 位長，進行作戰。這個戰鬥變化非常複雜，我尚未完全研究清楚。

黑 21 必然之著。白 22 擋也是必然著法。

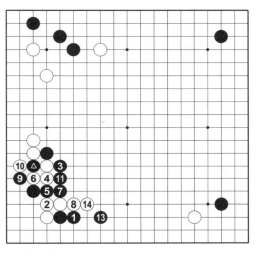

⑫＝△

圖 8-15

圖 8-16　白 1 長，雖然也可考慮，但現在的局面征子對白不利，這樣走並不好。黑 2 扳打、4 曲，白 5 在 6 位扳，被黑切斷，白征子不利是不能成立的。黑 6 長、8 擠，對殺白敗。

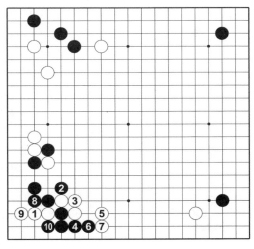

圖 8-16

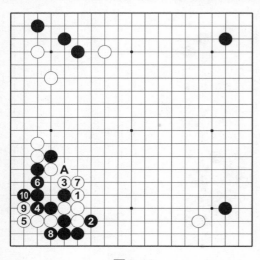

圖8-17

圖8-17　白選擇1位壓也不行，但黑2扳，白3必須打，黑4先手擠，然後6接是好著（下一著黑可在A位打）。白7只得接，黑8長、10擋，對殺仍是黑勝。

因此白只得走22到25的應接。過程中黑23如照——

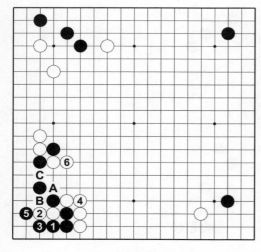

圖8-18

圖8-18　黑在1位曲打，就成為白2至6的應接，這樣白外勢厚，並且左上邊及下邊白棋的間隔也好。將來白還有白A、黑B、白C的走法。

實戰白26是不容易注意到的好著。

圖8-19　白1如打，是平常的著法，黑2長，以下到黑6是兩分的局面。

譜中白26接後，黑
如在 B 位打吃兩子，白
可於 A 位長進角，同時
吃住兩子（比在 27 位打
遠遠有利）。黑27二路
打抵抗。

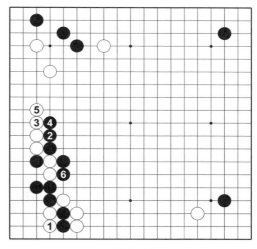

圖 8-19

第四譜　28—57

圖 8-20　　白 28
長，然後30曲出，雖是
預定的行動，但白30應
先在44位再長一著，更
好。此時不長，以後便
失去了機會。

黑 31、33 當然之
著，此處如被白棋封
住，上邊兩個黑棋就成
為廢子，因此不得不從
此處利用白棋的斷頭生
出頭緒。白 34、黑 35
也是必然之著。

白 36 如在 37 位
曲，黑便在 36 位接，角
上圍得很大。白方遲早

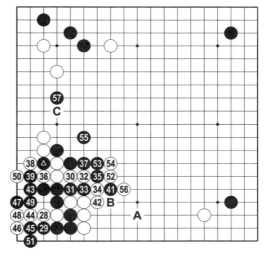

④⓪ = ●

圖 8-20　　實戰譜圖

還得費一手去吃淨上面黑棋兩子，有相差一手棋的意味。因
此，白36打吃黑一子比較好。黑37打時，白38只能提。

圖 8-21

圖 8-21　白 1、3 如能先手吃一子就好了，角上黑如不補，白可在 A 位長，以下黑 B、白 C、黑 D、白 E，白快一氣。但此時黑可在 4 位打，然後 6 位尖，白來不及在 A 位長，因黑可在 F 位尖，白四子反而被吃。

因此譜著白 38 不得不提，這樣也可明瞭白 30 這著棋次序的錯誤。

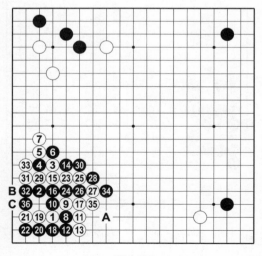

圖 8-22

圖 8-22　從最初的次序開始，對付黑 8，白 9 是新手段。白在征子不利的場合，白 13 改在 19 位長，不好。白 17 接是好著。白 21 先手再長一著次序好，這樣白 23 到黑 30 時，白 31 立下就可成立。黑只得走 34 打、36 補角。此時黑 34 如改在

35位打，白34位長，黑A位尖，以下白36位，黑B，白C，對殺白勝，這樣白棋太好了。黑30這著有在31位打的變化。

【圍棋門派9】

二、馬門：馬曉春與聶衛軍齊名，但生性淡泊、隨意的他在收徒弟方面並不怎麼看重，多年來門下只有邵煒剛、羅洗河兩位弟子，雖然這兩人在國內都是赫赫有名，但造化比起老聶門下的常昊、古力略微低了一些。

圖8-23 黑30到35的應對，如此結果白棋也比譜中為優。

實戰黑方到51為止都是不得已之著。白54長，比在56位打吃一子強硬。

到白56告一段落，過程中白棋雖有次序不好之著，但如此結果對白有利。角上黑地只不過是十目，與此相比，白棋的外勢超過了黑棋的實利。前譜的白18與白26的新手取得了成功。

現在把左下角先手扳的效果舉例來說明一下，比如即使A位有了黑子，白棋也不必在B位提。

圖8-23

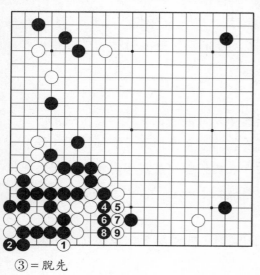

③ = 脫先

圖8-24

圖8-24　白1扳和黑2交換後就可脫先，黑如4位長出，以下到白9，黑棋被吃。

此時的局面，如讓白再在C位圍一手，黑棋就成敗局，因此黑方拼命而在57位打入。

第五譜　58—84

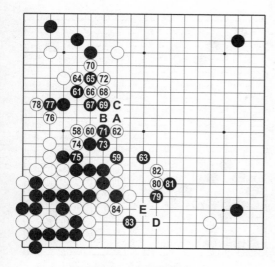

圖8-25　實戰譜圖

圖8-25　對付白58——

【圍棋門派10】
聶、馬在棋藝上難分高下，但如果彼此門派競技，絕對是老聶佔先。羅洗河也曾獲得過世界冠軍。

圖8-26 黑如在1
位關，白2從這個方向
逼迫，黑3長，被白4
長出，黑棋就困難了。
黑如在5位接，白6以
下到10，黑棋被切斷、
陷入困境（因有白A、
黑B、白C的包收，黑
棋氣撞緊）。

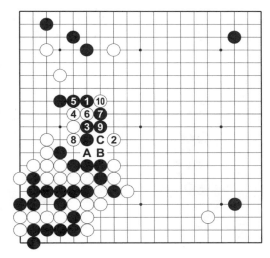

圖8-26

圖8-27 黑5如接
在另一面，白6、8沖
斷，以後黑9的要著如
能成立就很好，以下到
黑15似乎可以成功，
但白16的先手接起了
作用，對殺黑棋失敗。

因此譜著黑59扳。
白60如照──

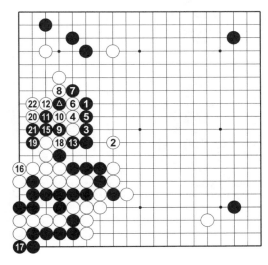

⑭ = ▲

圖8-27

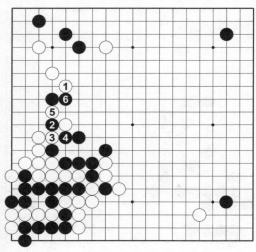

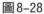
圖8-28

圖8-28　白在1位尖，黑走2、4，白5打時，黑6長出，如此形狀，白棋不淨。

實戰白64不好。

圖8-29　白1靠較好，黑如走2、4切斷，白3到白9靠，白棋好。

圖8-30　因此黑2只能在這邊扳，白3長，黑4接時，白5先手尖，此著有防黑在A位尖靠斷的意味，然後7、9壓出，吞入黑▲兩子。這兩子很大，如整個被吞，從雙方著數的分析角度來說，白棋也絕不壞。

譜白64、66沖斷雖然嚴厲，但卻給黑棋產生了71位的妙手。

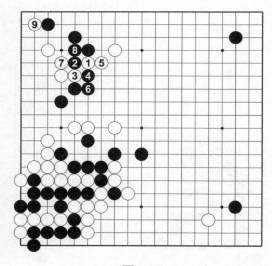
圖8-29

圖8-31　此時白如在1位打，黑2逃出，再4長。白5

只得提，黑6擋。以後白如在A位斷，經黑B、白C、黑D，角上和外面的白棋都很困苦。

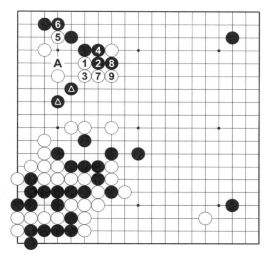

圖8–30

因此，實戰白72提是不得已的。黑便在73位接，巧妙地聯絡起來。黑75接，其意在於取得先手轉佔79位好點，是坂田先生快速的走法。

黑79好點。但白方有A位長，黑B位接，白C位擋，攻擊全體黑棋的手段。白80當然不能屈服而在D位應。白如在D位應，黑可能在A位補，以後黑在E位尖，白地就被壓得更低。

白棋既然有A位的攻擊手段，80、82當然隔斷黑棋進行攻擊。

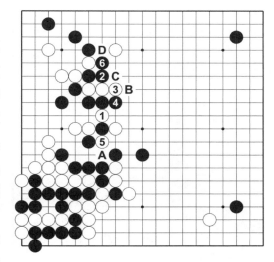

圖8–31

黑方也明白了白方的計畫，因而走81、83接連不斷地破白棋的模樣。對付白A位的手段，黑將棄五子進行作戰。

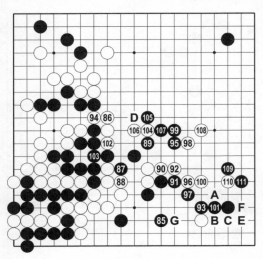

圖 8-32　實戰譜圖

第六譜　85—111

圖 8-32　黑 85 安根，是雙方攻防要點。此時白在走 86 之前應先照——

圖 8-33　白 1 先飛壓，試黑應手。黑如在 4 沖，白 5 位，黑 6 位，白 A 位，黑 12 位，白在 B 位長，連同上面黑棋一起環繞攻擊。黑在 4、6 沖斷之前在 2 位先手尖，白就 7、9 先手扳長後，再搶佔 11 位的要點。黑如在 12 位長，白 13 斷、15 打，角上留有做活的手段，而白棋的陣形也已經堅固了，可以毫無顧忌地攻擊中腹的黑棋。〔吳清源自由行棋瀟灑至極。〕

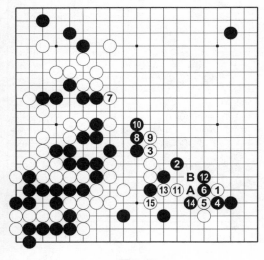

圖 8-33

實戰對付白 86，黑棄五子走 87、89 是坂田先生得意的變形快速走法。黑 93 如照——

圖 8-34　走 1 位長，白有 2 以下的劫活手段，左下角白有劫材，黑不能打劫。

譜中黑 93 壓，此時好著。白在 101 位挖，黑 A、白 B、黑 C 的著法，在現階段，周圍的黑棋堅固，這樣走時機不對。白 94 先吃五子總是大著。黑 99 不給對方借勁。

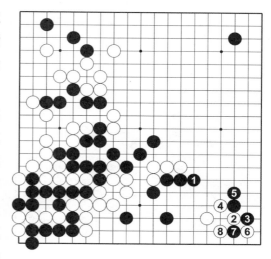

圖 8-34

圖 8-35　黑 1 扳的下法不好，至 6 的應接，白棋也順勢整形。

實戰黑 101 接，確定成地。

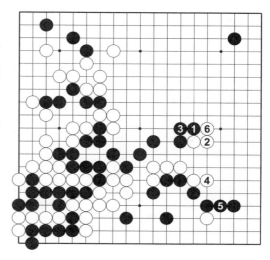

圖 8-35

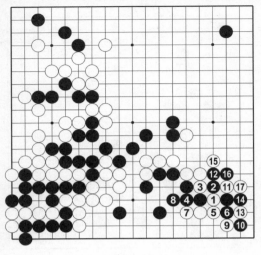

圖 8-36

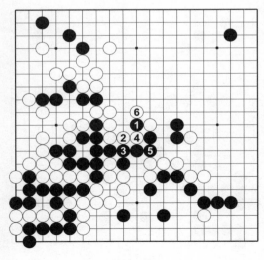

圖 8-37

圖8-36　此處如果
脫先，白1、3是嚴厲之
著，黑4只得粘，以下
到白9扳，黑棋窮於應
付。黑如在10位擋，到
白17打吃，黑棋被吃。

　　譜白102先擠後，
再白104靠是嚴厲的手
段，先手防黑在D位
飛。黑105如照——

　　圖 8-37　在 1 位
扳，白便有2、4的先手
便宜。

　　因此譜中黑走105、
107是「形」。

　　白108尖攻時，黑
109是好點，此處如讓
白在110位關下，角上
便生出被白在E位點的
手段，黑如在F位擋，
頑強抵抗，就免不了被
白在G位碰的手段。白
110先手靠一著，好！

第七譜　12—47
（即112—147）

圖8-38　此時白棋應該怎麼走，是很難的。

圖8-39　白如走1位，到白5為止，做成一道牆壁，白7尖攻，攻擊中腹的黑棋到底能到什麼程度，很難預料。到黑6為止，先讓黑棋成地，是否能收回這個損失是個疑問。

藤澤先生沉靜地觀察形勢，而走了白12，從攻擊左上角黑棋著手，這著棋他考慮了一小時以上。

對付黑13、15，白通常是在18位退。如果這樣走，黑在21位飛，已具活形。白16頂是不容易注意到的強手。

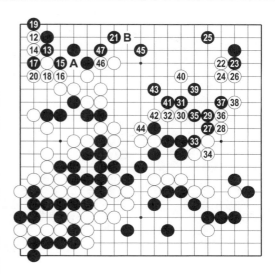

圖8-38　實戰譜圖

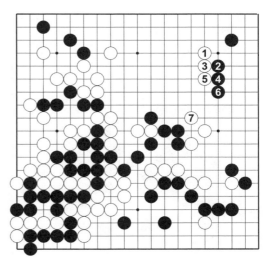

圖8-39

被黑在19位先手扳是損的，但是這局棋，白有A位拋劫的意味，是非常強手。白16如在18位退——

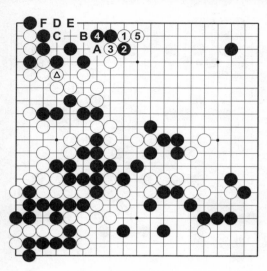

圖8-40

圖8-40　即使白在1位靠，黑走2、4，白5長時，沒有白△子，黑棋脫先（以後白A、黑B、白C、黑D、白E、黑F）可淨活。有了白△一子就成劫。

由於打劫黑不能勝，所以白16是有力之著。黑27靠之前——

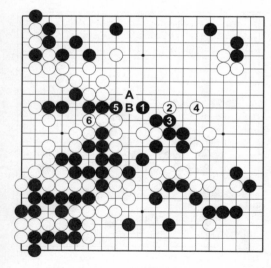

圖8-41

圖8-41　如能在1位先手尖一下，黑棋就成大部分很順暢的形狀，但有被白2反擊之虞。黑3，白4，黑即使5位引出五子，以後白有A位覷或B位挖的手段，黑的行動受到限制。

所以，實戰黑27沉著。白30點方是形的急所，如在36位擋，黑在30位整形，黑棋也很舒暢而安定。

黑31如走33擠、35虎，便被白完全先手得利。

圖 8-42　如果有了黑●和白△的交換，對付黑 1、3 白如在 4 擋，黑 5 長，便可吃掉白棋，有此先手一尖，到後來就有用處。

譜白 40 是眼形的要點。始終跟著黑方大塊堅持進攻，這種地方是藤澤先生壓迫對方的魄力。黑 41 如照——

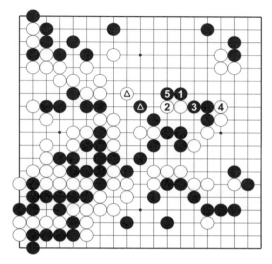

圖 8-42

圖 8-43　在 1 位沖，白 2 尖頂，黑 3 如長，則白 4 擋，仍然攻擊著中腹的黑棋，同時角上留有 A 至 I 的打劫手段。無論如何，這局棋白方持有絕對有利的劫材，黑方不得不極力避免打劫。

實戰黑 45 如果脫先，白在 B 位靠是大著。

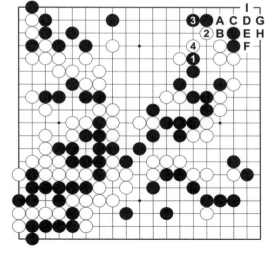

圖 8-43

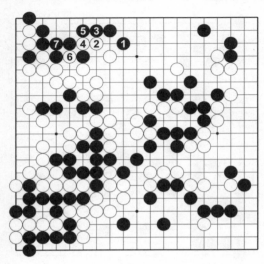

圖8-44

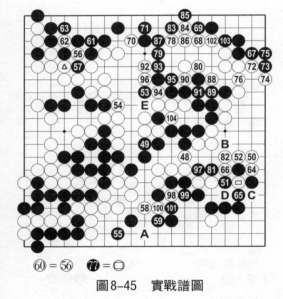

⑥⓪ = ⑤⑥　　⑦⑦ = □

圖8-45　實戰譜圖

圖8-44　黑1如果尖，白有2、4、6的先手便宜。

實戰白46頂，使黑47應，以後有A位拋劫的手段。

第八譜　48—104
（即148—204）

圖8-45　白48頂是先手，白50是大場，下邊還有A位點的大官子，這兩處是目前局中遺留下來的大棋，雙方必得其一。

圖8-46　白在1位點，黑只能3位併，讓白2位渡過。如圖黑在2位擋，頑強抵抗，就有危險。白3尖到7爬，此後A、B兩處白必得其一。

實戰黑53應先在82位虎，使白在B位應，這樣先手走一著較好。黑55是最後的大場。

白56的拋劫是預定的作戰。無論如何黑打劫不能勝，

因此，黑 61、63 是不得已之著。這就體現出白△子的好處。

白 64、66 是逆官子，如果黑棋粘劫，和前述黑 53 先在 82 位扳，白在 B 位應，對比白約便宜兩目。對付白 70——

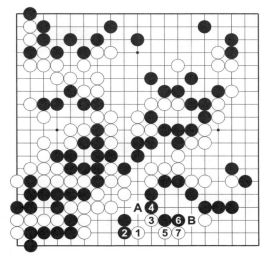

圖 8-46

圖 8-47　黑如在 1 位擋，白 2、4 隔斷黑棋，黑 5 不得不做活，白 6 沖、8 擋，下一著被白在 11 位扳是受不了的，因此黑 9、11 扳粘，白有 12 到 16 的奪去眼形的手段，中腹的黑棋就危險了。

因有上述的意圖，所以譜黑方退一步而在 71 位立。

由於黑棋經不起打劫，所以黑 77 粘。如果讓白棋提，黑 C 位接，白 D 位提，是受不了的。黑 83 如果在 97 位吃兩子，雖也是大棋，但——

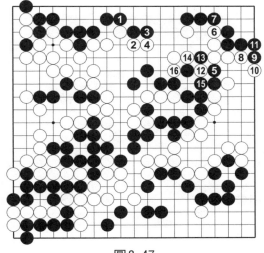

圖 8-47

❷脫先　　　　　圖8-48

㉚＝⑤　　㊲、㊸、㊾、㊿、㊶＝▲

㊵、㊻、㊾、㊾、㊿＝㉞　　㊻＝□

㊼＝▲　　㊼、㊾＝66　　㊻＝㊼

圖8-49　實戰譜圖

圖8-48　白在1位擋是大棋，以後留有3到7的官子（以後還有白A、黑B、白C、黑D的官子），是相當大的。

實戰黑97是最後的大官子，約後手九目。

中腹黑在104位粘是先手，看起來走黑104位和白E位交換較好，其實還是不走好。如果黑走104位和E位交換，就沒有下譜黑5以下的先手官子。白104提，白已勝定。

第九譜　5—79
（即205—279）

圖8-49　進入本譜已無波瀾，只是履行收官程式。

【圍棋門派11】

三、劉門：劉小光在培養弟子方面也是頗有心得。近年來在棋壇叱吒風雲的孔杰、胡耀宇等「小虎」輩翹楚就出自他的門下。孔杰取得世界冠軍的好成績。

劉小光當年有「天殺星」之名，不過他的弟子和他的棋風卻不盡相同，這就像曹薰鉉和李昌鎬這對師徒的棋風對立。

四、俞門：俞斌門下的弟子有丁偉、王堯和邱峻三人。俞斌是老一輩棋手中的常青樹，曾獲得一次世界冠軍和一次亞洲杯電視快棋賽冠軍。現為國家圍棋隊教練。

儘管「長江後浪推前浪」是真理，但俞斌的徒弟暫時無法威脅到師父。而在各項比賽中，老聶、馬曉春常被徒弟擊敗。

五、曹門：謝赫、李吉力、張學斌和楊一等人是曹大元的弟子。和師父的性格一樣，這幾個弟子都很沉穩，其中最出色的首推謝赫。

謝赫在國際大賽中擊敗過李昌鎬，也打敗過李世石幾次，一度成為李世石的苦手。在第十一屆農心杯創造了五連勝的佳績。

拜師聶門是中國年輕棋手的第一選擇。但想成為聶弟子談何容易。聶老定了幾條規矩：一看棋力，二看人品，三是所有弟子都同意（一票否決）。

在日韓棋壇，有個不成文的規定，就是：內弟子不長大成家和升不到職業五段，就不能離開師門。

在中國，沒有「內弟子」制度，而且師徒關係也比較鬆散，因此出師比較自由。從1993年收常昊等人為徒，到

1997年收古力等人為徒，老聶和每個徒弟都簽訂了一份合同。規定學習以2年為一週期，如果到期不再續約或者在國內頭銜戰獲得冠軍都視為出師。

日本的「內弟子」制也有其缺點，就是不同門派間的棋手，除了比賽之外，一般很少在一起研究棋藝。

因為各派都不想讓自己的「秘密武器」洩露出去，這對棋藝的提高，顯然是不太有利的。比如木谷實門派是世界圍棋界的最大門派。

木谷門下七大弟子：大竹英雄、加藤正夫、石田芳夫、武宮正樹、小林光一、趙治勳和小林覺，從20世紀70年代之後統領世界圍棋20多年。

從20世紀90年代中後期走下坡路，日本圍棋急劇下滑。但「內弟子」制度確實是日本圍棋的基石。

一個門派衰落，另一個門派又興盛了，張栩就是內弟子出身，他是臺北人。

在他6歲半的時候，就以出色的潛質被臺北人林海峰收入門下，並隨師父一起東渡日本，在日本期間，張栩一直寄住在林海峰老師家中，成績突飛猛進。

韓國也時興「內弟子」制度，最著名的就是曹薰鉉和李昌鎬的師徒關係。韓國圍棋有不少門派，比如權甲龍、許壯會門派。

韓國年輕棋手並不像日本棋手關在自己家裡訓練，而是經常聚集在沖岩研究會或者韓國棋院一起研究圍棋。集體的智慧顯然比一個人要高。

因此，韓國年輕棋手進步特別快，初段打進世界冠軍決賽有好幾例。

第9局　日本第三期名人戰

黑方　吳清源九段　白方　藤澤秀行九段

（黑出五目　共283手　白勝二目　弈於1964年5月17、18日）

吳清源　解說

第一譜　1—18

圖9-1　白8是趣向。在上局對坂田用了此招，取得不錯的效果，經系統研究後，再度出招。

圖9-1

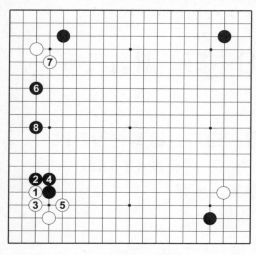

圖9-2

　　圖9-2　此手通常的著法是1位托,以下白5尖,黑6夾、8拆。本因坊戰中(坂田對高川之局),曾走出過這樣的佈局。

　　譜白8用一間高夾,是藤澤九段的得意手法。黑9除托之外——

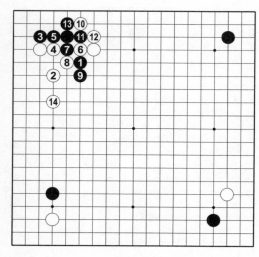

圖9-3

　　圖9-3　也有1位飛的著法,白2飛應,黑3如托,白4長後,再6沖、8斷,以下成至14為止的應接,如此為定石。對黑9托——

圖9-4　白如1位扳，黑2斷當然，白3打、5長要著，黑6打以下至10為止，是比較簡明的定石。

實戰白10、12外封是新手。吳、藤澤對局以來，至今尚未有明確的定型。黑13如於14位長，被白於13位接後，外勢堅實。因此，譜中黑13挖。

白14如15位打，不夠充分，黑於14位粘後，白如16位擋，則黑於A位扳，白棋三子氣緊。因此，譜中白14勢必從下方打吃。

黑15長，白16接當然。下一步黑棋於A位扳是簡單的著法，以下白B位、黑C位、白D位擋，如果黑這樣送掉兩子，大體上白棋也可滿足。今黑17長，是照應兩個黑子的手法。白18也有——

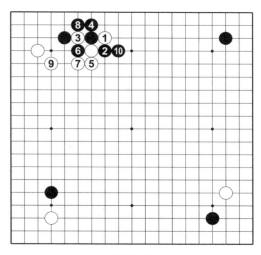

圖9-4

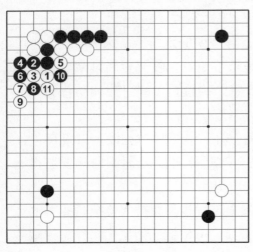

圖9-5　1位頂的走法，這時黑2如曲，白3夾，黑4長下無理，白5擋便吃去黑子，以下至白11為止，黑子不能逃生。

圖9-5

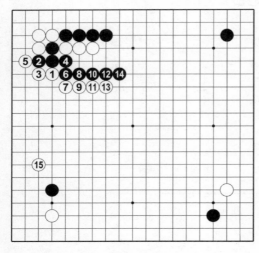

圖9-6　因此黑4只能曲，白5渡，黑6以下至14為止，理所當然。下一著白15夾擊下方的黑子，如此佈局可成立。

圖9-6

第二譜　18—33

圖9-7　白18如照

──

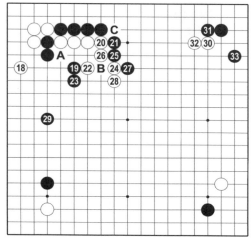

圖9-7　實戰譜圖

圖9-8　白於1位頂，黑2立即曲出，以下成白11為止的局面，這一著法也可考慮。

實戰黑19飛，新型。白20為何不在A位沖出呢？

圖9-8

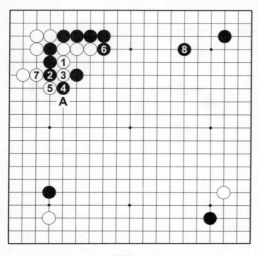

圖9-9

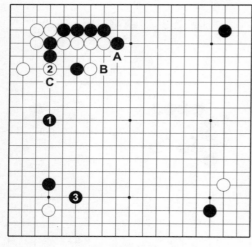

圖9-10

圖9-9　白1如沖，黑2長，白3再沖、5斷，雖然可以考慮，但黑6從邊上曲，捨棄三子後，得到8位飛的絕好點，構思生動，此後黑還有A位長的要著，白吃三子非常無味。

譜中白20壓是強手。黑21扳，當然。

白22如於B位關，黑於25位長，白於22位雙，黑轉而於29位補，輕巧地脫身，是好著；此時黑若不走29位，而於23位長，著法便稍滯重。

白22靠後，黑如仍於25位長，白大概於B位雙，這樣便與前述著法相同。黑23長滯重。

圖9-10　此手應於1位拆補一著，輕巧地脫卸，白2如頂，則黑3飛，著法輕靈。此後黑既有A位的先手長（此時白非於B位應不可），又有C位夾的先手，棄去兩子可以。

實戰由於黑23的長，被白24關後，有使棋勢導向複雜之嫌。黑25俗手，如果不這樣走，則白有C位的斷，因之，也是不得已而為之。

白26不可於B位雙，今擋一著較好，既做成眼形，又有使黑棋兩子的氣撞緊之意。黑29之後──

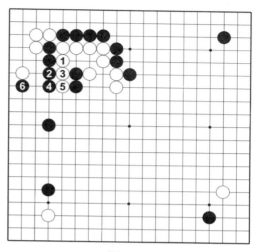

圖9-11

圖9-11　白如1位沖出，則黑2、4長，6關下，正是黑方意想之著。

白30大場。

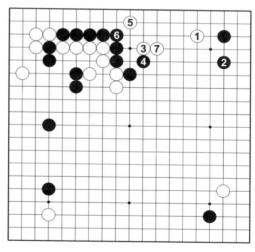

圖9-12

圖9-12　白1掛，黑2應，則白3至7應接，為一種走法。如此白棋在局部雖可以成相當的空，但另一方面總覺得單薄，這種著法為藤澤九段厚實棋風所不喜。

實戰白30肩沖，至33飛是定石。

第三譜　34—44

圖9-13　白34如照——

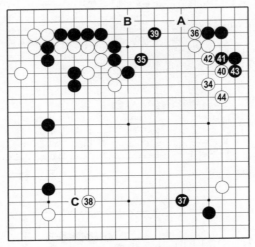

圖9-13　實戰譜圖

圖9-14　於1位斷，黑2打、4飛取得實利，白5關，雖可在中腹成勢，但黑6飛是非常的大場，下一步黑棋還有伺機於A位長的戰鬥手段。

白34本屬定石，但是必須注意：自從前譜30至本譜34拆為止，雖屬平凡，實際上這是白棋決定將作戰主力置於右邊的厚實走法，對此，藤澤九段作了長時間的考慮。黑35虎，下一步於A位飛渡頗大。

白36曲，基於上述原因是大棋。下一步黑棋於39位補，雖是好點，但是這樣一走，被白轉於下邊37位大斜飛罩，由於上方白棋頗為厚實，是黑所不願，因此黑37選擇先於下邊佈防。

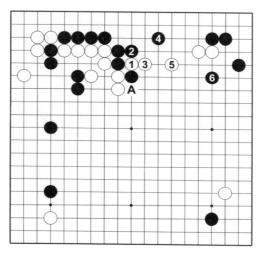

圖9-14

白38如潛入上邊B位覷斷，黑接實後，白再於39位飛，也是非常大的棋。這樣黑便於左下角C位飛，左邊就厚實了。

圖9-15　白如於1位托，黑2扳、4接後，黑頗厚實，白稍不滿。

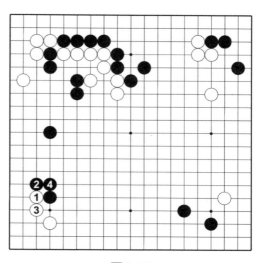

圖9-15

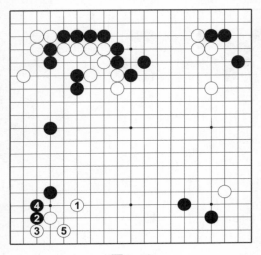

圖9-16

圖9-16　白於1位飛，則黑2托、4退時，白1飛稍嫌狹窄。

因此，譜中白38大飛，不失為好手。黑39好點。

白40是厚實之著。厚實之著與緩著，相當近似，兩者究竟區別在何處呢？緩著是無後繼襲擊的手段；而厚實之著，初看似為緩手，但是其後卻有銳利的襲擊手段。因此，同樣一著棋，在實力強的人走來，含有後繼的襲擊手段，成為厚實之著；而實力弱的人走出以後，因無後繼之著，反會招致緩著的評論。例如本局的白40尖，實在也像緩手，但是這一尖之後——

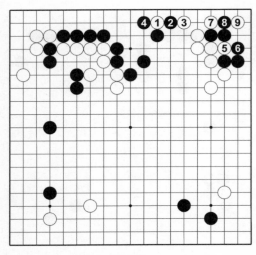

圖9-17

圖9-17　白有1位托的官子，倘若黑2外扳、4打，白棋便有5至9的絕妙之著，角中走出棋來，主要是白3

先手夾的緣故。但如果沒有白3的先手夾，譜中的白40尖就
不能說是厚實之著了。〔筆者認為，此處點評真是太經典
了！〕

　　黑43拐，就是防備白棋圖9-17的手段。白44尖是形。

第四譜　　45—72

　　圖9-18　黑45尖是佈局作戰的選擇，此手如於46位
補，雖然堅實，但就走成白佔A位大場的局面。今黑45尖
頂，是上譜黑37飛時所預定的行動。

　　白46如49位長，黑B位拆一，以觀白方動靜。下一步
黑棋便可從C位攻擊白子。白如C位補，則黑於D位飛，在
下邊成空，此是黑棋之構想。

　　白46打入，當然也是料想中的一著。黑47飛是先手。
白48不能省，否則被黑於48位擋下，頃刻間黑棋就安定
了。黑49虎，制約白
一子。其後便可於E位
儘量地拆攔。

　　白50跳，黑51大
跳，加強重點防守。白
52是攻守的要點，如不
走，被黑曲到此處，白
於F位曲，黑於G位
尖，黑棋一下變得堅
厚，反過來進攻白棋
了。

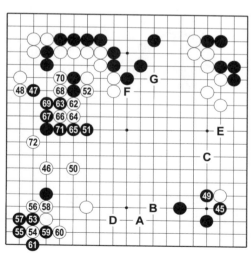

圖9-18　實戰譜圖

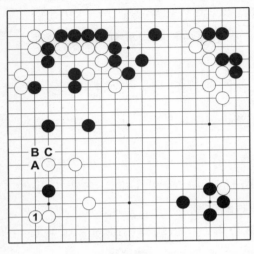

圖9-19

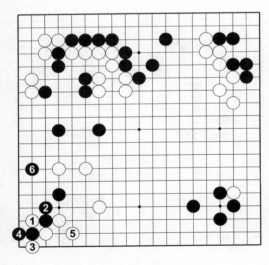

圖9-20

圖 9-19　白1補角，雖然也是大棋，但是黑棋有A位托，白B位扳，黑C位扭斷的手段，頗使白1之著減色。

譜中被白52長後，黑在此處便沒有應手。黑53托，實利頗大。

白 54 如於 56 位扳，黑於58位斷，白棋不行。對白54，黑55連扳是要點。

圖9-20　此時白棋如1位打，被黑2長後，便無後繼的手段，以下白如3打、5虎，黑6飛，輕鬆地逸去。

實戰雙方變化至61止，各得其所，是兩分的應接。白62扳、64長繼續進攻黑棋。對付白68（白68在69位打是俗手）——

圖9-21　黑1尖是好棋，白2、4如貪吃黑子，則黑5立下，頗為嚴厲。

譜黑71應於72位尖。此處是黑棋的要點。

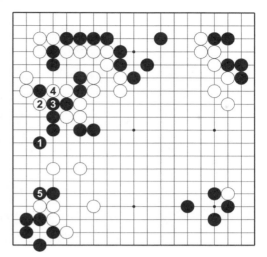

圖9-21

圖9-22　黑1尖，白大概於2位應，黑3接，好！白即使在4位攻，以下黑5至11為止，簡單地做活，且還成了不少空。

實戰被白棋佔去72位後，黑棋頓覺難受。

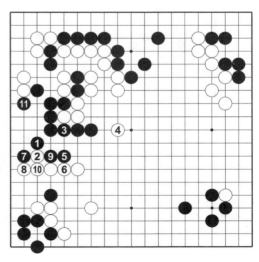

圖9-22

第五譜 71—119

圖9-23　黑71接，原來的意圖是接實以後，可於113位打，白提兩子，黑撲吃，白再提，黑於117位再打，想在此可以得先手包收，這實在是如意算盤。當黑於117位再吃時，白棋便可不應了。為此被白棋奪去了72位的要點，此處黑棋一下變成了浮棋。

黑73不能省，否則白於此位長，是大著。白78、80強硬，一般情況下這樣打劫，稍嫌無理，但由於左邊一塊黑棋有劫材，因此白棋運用這樣激進的手段。

黑81壓，是強化此處的黑棋，強化以後，棋才好走，因此才下了決心從上面把變化走盡。白82長後，黑於84位立的狙擊手段，已完全不存在，因之黑83從下面先手長。

黑於A位或B位斷打，由於此劫頗大，白棋也必將拼命地頑強抵抗，黑棋如斷然打劫則缺少劫材，暫且先黑85拆，援應當中黑子，再看白棋的動靜如何。黑93長，是含有援應上方黑棋的意思，似小實大。

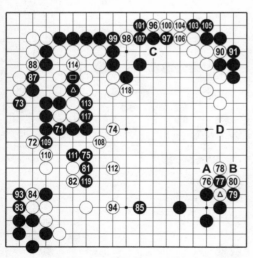

⑧⑥、⑨⑫、⑩⑫＝△　⑧⑨、⑨⑤＝⑦⑦　⑪⑮＝▲

⑪⑯＝■

圖9-23

圖 9-24　白 1 覷時，黑 2 以下至 8 為止，

可以盤渡。其中白5如A
位虎，黑5位打，黑棋
可以淨活。

實戰白94關，此處
也是要點，可以遙攻黑
棋；反過來，如此處被
黑所佔，白棋也就有被
攻擊的可能，況且在實
利方面也相當大。白96
托，前面已說過，是早
就準備的狙擊之處。

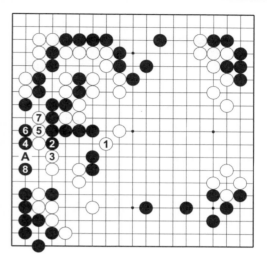

圖9-24

黑97長，意在不讓
白棋安定。此手如於
101位扳，白於97位先
手扳，黑於C位長後，
白於104位虎，簡單地
活淨。白100退後——

圖9-25　角上雖有
1、3、5成劫的挑釁手
段，但白劫敗，損失慘
重，因此白也不能貿然
輕舉妄動。

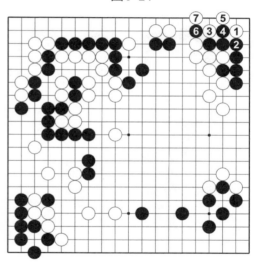

圖9-25

實戰白102提劫後，黑103、105扳接，解消了圖9-25
的手段，同時還可以從D位打入，攻擊白棋。黑107補很
大。白108著手進攻。黑117打後——

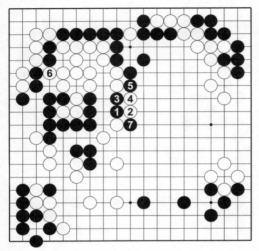

圖9-26

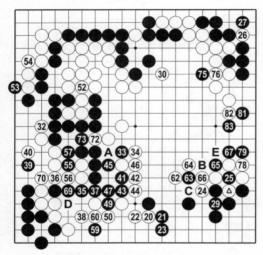

㉘、㊽、㊾、㊺、㊻、⑳＝△

㉛、㊶、㊱、㉗、㉗＝㉕

圖9-27　實戰譜圖

圖9-26　下一步黑1、3、5斷，白6時，黑7斷，有進行反擊的手段。

所以實戰白118曲補，並且有經營中原的傾向。黑119是困難的場面，這一步棋究竟應當怎樣走，才最為妥善，就不甚清楚了。

第六譜　20—83（即120—183）

圖9-27　白20托、22退是先手，並且很大。黑29粘，無可奈何，痛苦不堪。白30飛，形勢要點，這個地方似乎是公空，但卻做成了空。白棋轉手佔到此處，非常巧妙，從而也確定了白棋的優勢。

黑31急忙提劫，現在反而是黑棋利用這個劫，作為破白空的手段了。白32爬破眼，盯著黑大塊攻擊。白34如改在A位沖，不好。說明後詳。對黑35——

圖 9-28　白如 1 位斷，黑 2 挖，至 8 曲後，白棋崩潰。

實戰黑 37 接後，白棋硬吃黑棋是不行的。

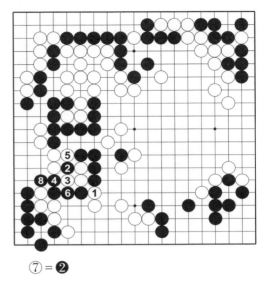

⑦ = ❷

圖 9-28

圖 9-29　白 1 如虎，黑 2 曲、4 打、6 跨，白 7 如扳擋，則黑 8 至 12 為止，與下邊連通。

所以譜中白 38 補。此處無理地去吃黑棋固然不行，更由於白棋的形勢不壞，無必要冒險。黑 47 做活後，在看

——

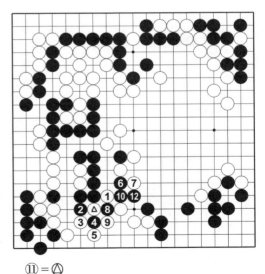

⑪ = △

圖 9-29

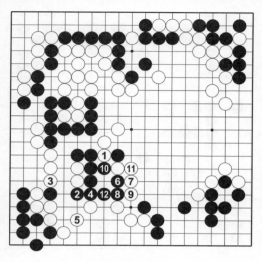

圖9-30

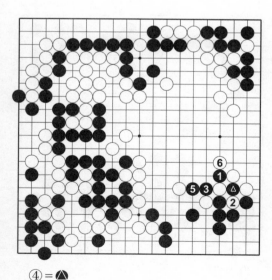

④＝⚫

圖9-31

圖9-30　譜中34如1位沖，黑棋做活的次序，雖然與譜中相同，但譜中外擋的著法，要比圖中沖斷為淨。

黑中央的大塊已活，大塊棋處只有72位的一個劫材，黑棋的負擔已經消失。白62飛輕靈。黑63如照——

圖9-31　於1位斷吃，再3打、5長，破白空，意外地沒有效果。講得更確切一些，僅是這樣程度的破空，不能滿足。

再實戰黑63如於78位打，則白於65位接，也走不出妙棋。由此可見白62飛，確是好手。黑63煞費苦心，這裡先跨一著，再打劫，

有相差一個劫材的意味。

　　黑65、67連打，不這樣大一些破空，就不能爭勝負。白66只能粘，若提劫，黑66位打，白大勢不妙。白棋由於沒有劫材，因此78接，不得已。

　　如果黑棋劫材豐富的話，則黑79於B位斷，白於⊙位提劫，黑則頑強打劫，黑提得劫後，白如於C位提黑一子，黑便於79位擋下，再頑強打劫。如此走法雖好，可是黑棋的劫材不足（黑棋現在僅有D位的一個劫材）。黑81妙手！

　　圖9-32　白1如擋，黑2、4改變方向走去，如此不致被殺。這也是黑棋爭勝的唯一方法。

　　實戰白82壓，不能對黑81置之不理。黑83如於25位提劫，則白於E位打，反而被白收成腹空。

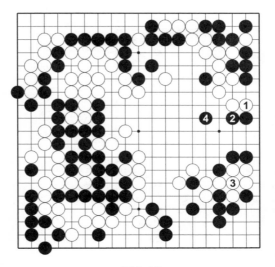

圖9-32

第七譜　84—132（即184—232）

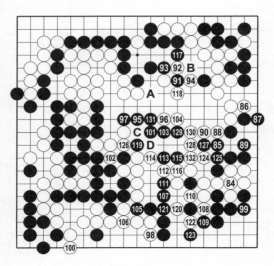

圖9-33

圖9-34

圖9-33　白84粘劫後，黑85是形的急所。白88嚴厲。

圖9-34　黑此時如在1位扳打，被白2打、4長後，黑棋究竟能否脫出危險，沒有成算。

因此，黑89做活，不得已。黑95如於118位長，白於A位長後，黑於B位打，白可於117位長，黑便沒有手段〔這些短兵相接的細小地方，高手一看便知，這就是屬害的地方〕。黑95透點。白96應照——

圖9-35　於1位擋，黑2、4後，白5至11為止，著法簡明，如此結果較好。此後黑如A位長出是後手。黑棋如不走，則白於B位擠，再A位打，可先手封上。

實戰白98應於101位尖，圍成腹空，棋才乾淨，這樣能保持著優勢。黑99應先於101位尖。白100立後，雖有後續手段，但仍應101位補。

圖9-35

圖9-36　有了白子，白1沖，便有吃黑一子的好處，黑2無理，以下白3撲，再5點，成劫殺。

實戰黑101、103後，便伏有妙機，再111至115先手破了白空，黑棋於此雖然掌握了反敗為勝的機會，可是黑117打，是痛心之著。此手是敗著。

圖9-36

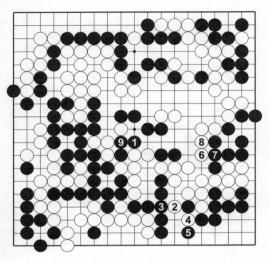

圖9-37

圖9-37　黑1應先尖，白6、8不得不取得聯絡，這樣黑9接，吃白四子，大約可得十目。白8如不接而於9位提黑一子——

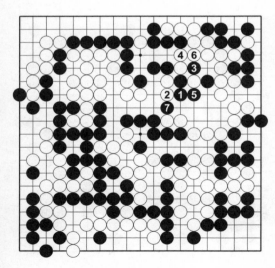

圖9-38

圖9-38　黑如實戰127至白132接定型後（實戰中黑117與白118不交換），黑1長，以下至黑7挖，白棋兩處棋子，總有一處被吃，如此黑棋得益比上圖更大。

黑131如於132位斷，白於C位打，黑於131位接，白再於D位提，成活，黑棋反而受損。

第八譜　33—83（即233—283）

圖9-39　由於上譜黑下出117打的敗著，形勢已難以挽回。〔吳清源一直追趕，但在反超機會來臨時，下出了昏著，殊為可惜。吳清源1961年，第一期名人戰剛剛揭開戰幕，吳清源就遭遇了交通事故這一飛來橫禍。此後棋力下降，屢出昏招，甚至頭痛發病住進醫院。〕

圖9-39

【圍棋棋戰】

日本棋聖戰，讀賣報社主辦，冠軍獎金是4500萬日圓。日本名人戰，朝日報社主辦，冠軍獎金是3700萬日圓。

日本因坊戰，每日報社主辦，冠軍獎金是3200萬日圓。日本天元戰，三報社聯合主辦，冠軍獎金是1400萬日圓。

　　日本王座戰，日本經濟報社主辦，冠軍獎金是1400萬日圓。

　　日本碁聖戰，報社圍棋聯盟主辦，冠軍獎金是800萬日圓。

　　日本十段戰，產經報社主辦，冠軍獎金是750萬日元。〔1元台幣＝3.7257日圓。1元台幣＝36.8693韓元。（匯率在不斷變化，比值也隨之上下浮動。）〕

　　韓國三星杯，冠軍獎金是3億韓元；韓國LG杯，冠軍獎金是2億5000萬韓元；亞洲杯電視快棋賽，冠軍獎金是250萬日圓。

　　國際新銳對抗賽，冠軍獎金是100萬日圓。三國農心杯，冠軍獎金是5億韓元。

　　「春蘭杯」是由中國圍棋協會與江蘇春蘭集團共同舉辦的世界大賽，每兩年舉辦一屆，冠軍獎金是15萬美元。「百靈杯」是貴州百靈集團贊助的世界大賽，每兩年舉辦一屆，冠軍獎金是180萬元人民幣。

　　應氏杯是臺灣應氏集團舉辦的世界大賽，每4年舉辦一屆，冠軍獎金是40萬美元。

　　「夢百合杯」是江蘇恒康家居科技股份公司獨家贊助的世界大賽，冠軍獎金是180萬元人民幣。〔1美元＝6.649元人民幣（匯率時間是2017年10月30日）〕

　　「珠鋼杯」是番禺珠江鋼管有限公司獨家冠名贊助的世界圍棋團體錦標賽，每兩年舉辦一屆，冠軍獎金是200萬元。

第10局　日本王座戰決勝局

黑方　梶原武雄八段　白方　坂田榮男九段

（黑出五目半　共190手　白中盤勝　弈於1964年11月
11、12日）

吳清源　解說

第一譜　1—18

　　圖10-1　黑1走小目開始，以下至白6止是常見的佈局構圖，和1964年名人戰第一、三局同樣，從黑7開始變化。

圖10-1　實戰譜圖

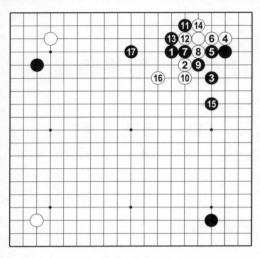

圖10-2

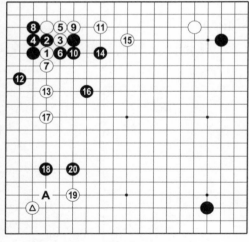

圖10-3

圖10-2　第三期名人戰（即第6局）採用的是「一間高夾，至17為止」的走法，假如說圖中黑1是藤澤流派的秘訣的話，那麼譜中黑7是梶原流派擅長的大斜掛。

從白8開始後有所謂「大斜百變」那樣多的變化。

圖10-3　如果採用普通的下法，白走1位壓的定石，以下進行到白17止時，黑18掛，恰到好處。白如在19位應，黑20關，中間的白棋陷入困境。其理由是：白◎三‧3位置的據點和A佔星位不同，因此黑18掛變成好點。

考慮到上述的問題，所以選了白8、10的木谷流派著法。以下至18告一段落是定石，可以說這就決定了本局的方向，成為這樣的骨骼，白得實地，黑得外勢，以後黑方必定以中腹作戰作為中心來進入中盤戰。

圖10-4 白1虎，
至白7佔上邊的定石也
可考慮，黑8、10拆邊
成好形。這樣對付黑棋
形勢，白以實利進行作
戰的局面也是一種構
圖。

譜黑13可以考慮
──

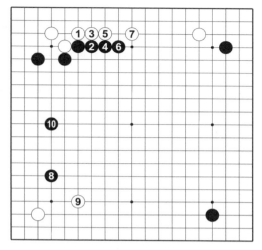

圖10-4

圖10-5 在1位
立，到白24為止的變
化，是正確的走法，白
得實地，而黑棋外勢極
為厚實。在白方來說，
左下角白△三‧3的位
置也不能令人滿意。

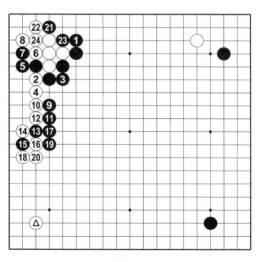

圖10-5

第二譜　19—42

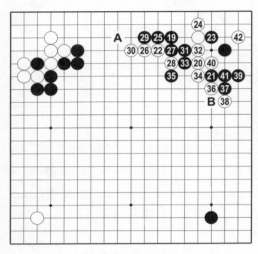

圖10-6　實戰譜圖

圖10-6　黑19夾，以左方的牆壁作為背景，是絕好點。白20關是好著，下一著白22怎樣走呢？

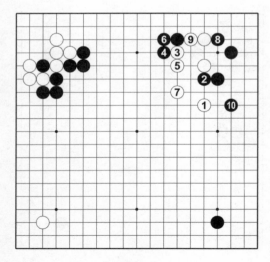

圖10-7

圖10-7　白1二間跳，也是一種方案。黑2至5是必然的，覺得下一手黑6接是好著，一般認為是走重了，但在這個時候，有效地利用左邊的厚勢是適當的，結果大致成為到黑10的局面。

對付黑23，白24立雖是「形」，但在這局棋，以取得實地為前提，可以採取——

圖10-8　普通不走的白1扳是臨機應變的手段，和黑2交換，以下至白5擋，限制左方黑棋的厚味。若以現代棋來看，白單在5位擋，黑A扳，白B長。

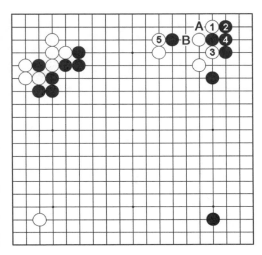

圖10-8

從黑19夾至白30是一定之著，此時黑31、33是適應局面的嚴厲手段。黑31也是普通不走的俗手。如在A位跳，白在31位虎，是定石的走法，這樣，中腹作戰的妙味就消失了。

黑35、白36相互各自在要點上扳，都是銳利之著。又白36雖有如——

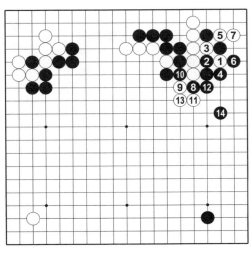

圖10-9　白1以下至7是佔實利的手段，可黑8扳是好著，白如在9位扳，黑10斷，以下走到14時，白棋難以聯絡，是難受的。

圖10-9

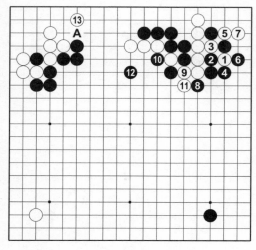

圖 10-10

圖 10-10　但是白也有9位的變化，走至13為止，也是一種局面（黑12如在A位立，白在12位關出）。

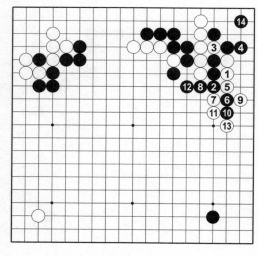

圖 10-11

圖 10-11　圖 10-10 中白3若在圖 10-11 位長，雖是好著，但黑2長出後，白3斷，黑4立，以下演變至14為止，上方白數子被吃太大，不划算。

譜白38是壞棋，應在B位長，是這種棋的形。

圖 10-12　黑2若虎，白3打，黑4守角，白5先手提很厚，黑棋並不好。黑2若在5位接，白A拐有力，黑棋還擔心白在4位跳搜根攻擊。黑2若在A爬，白B扳，黑也無法動彈。

白40這著是難走的。

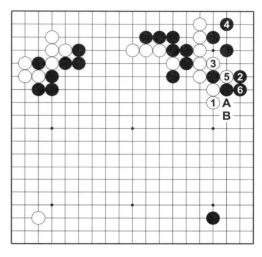

圖 10-12

圖 10-13　白1這一面打，再在3位接，下一著，A位和B位黑必得其一，可轉到別處下子，黑棋樂意。

因此，不得不改變如譜40位打，然後再在42位點。

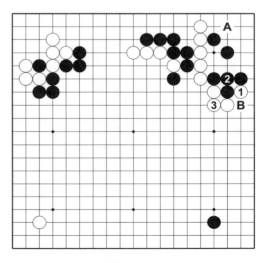

圖 10-13

第三譜　42—56

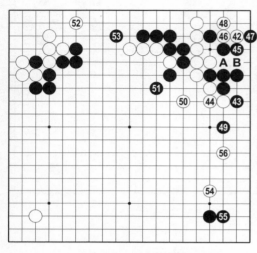

圖10-14　實戰譜圖

圖10-14　白42應先走A位和黑B位交換後,再在42位點,才是本形。也就是說,黑43扳是好著。

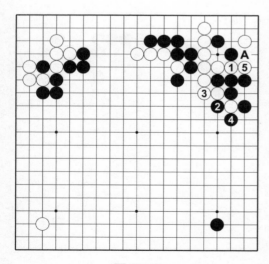

圖10-15

圖10-15　此時白如在1位沖,黑必定不在5位應,而走2、4提一子轉換,白5擋成後手(如果不走5位,黑在A位立是有力的),相差很大。

白46改在49位關,整形,黑在48位虎,也可以這樣走。黑47扳是漂亮的好著,可是白48是壞棋——

圖 10-16　白在 1
位打才是正著，即使黑
走 2、4，白 5 提，已近
於活形，黑如在 6 位
尖，攻白棋，白連撲後
至13打，成劫活。

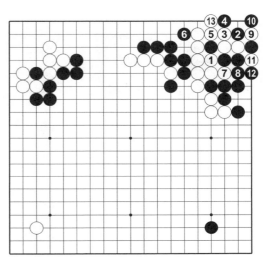

圖 10-16

　　沒有感覺到，由於
白48的過失而影響到
後來的作戰。黑 49 飛
出，白 50 和 51 都是形
的要點。白 52 如將中
間的四子活動出來，沒
有成算，因此採取捨棄
的方針，是明智的。

　　黑53跳是本手。對
付白54掛，黑 55 立，
這著表示出梶原流派的
感覺。

　　圖 10-17　黑如在
1 位托，預定走成白 2
以下的雪崩型，雙方變
化至白8止，黑割據一
邊。

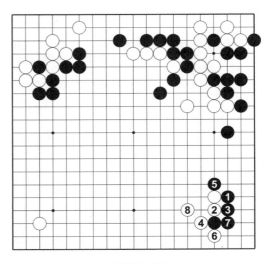

圖10-17

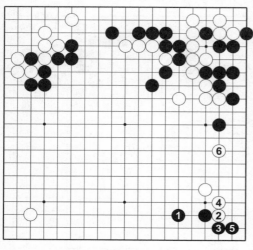

圖10-18

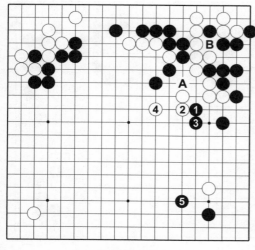

圖10-19

圖10-18 黑1拆，白2至6的定石，恰到好處，黑沒有意思。

黑55從局部來說，覺得應該這樣走。〔梶原武雄在日本棋壇有局部感覺天下第一的美譽，黑55併得到印證。〕

圖10-19 但此時黑1的攻擊更加銳利，到黑5為止，右下白棋的騰挪，或者A位的切斷或B位破眼攻擊全部的白棋等手段，有很多的問題，如此姿勢，白棋相當困苦。〔這種作戰的選擇由棋風而定。〕

覺得白56這著似乎棋子的方向走逆了。

圖 10-20 當時的
預想是白 1 至黑 10 為止
的應接。黑 2 如在 A 位
反擊，則白在 3 位扳。
又比如白 3 的尖，可能
也可在 B 位擋。

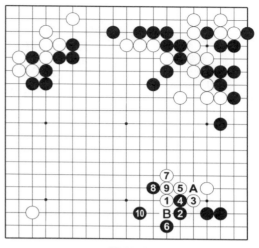

圖 10-20

圖 10-21 白 3、5
後，黑 6 若飛出，則白
7 肩沖，步調好。

這也是一種靈活的
構思。

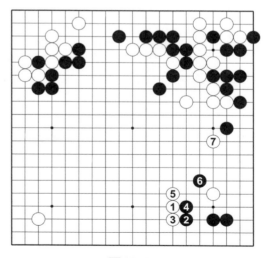

圖 10-21

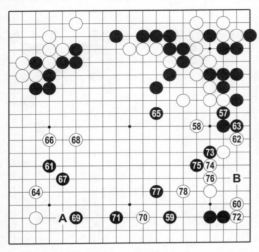

圖10-22　實戰譜圖

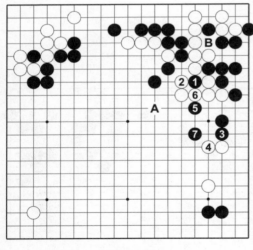

圖10-23

第四譜　57—78

圖10-22　黑57是緩著。

圖10-23　在1位斷是快心的一著。此處留有這個手段，且此時走時機最好，白2只得打，以下到黑7為止的出頭愉快，而黑在A位關是先手（黑再在B位接，白眼形就靠不住了），局面的優劣就決定了。

實戰白58是防守的要點。黑59拆二是好點，白60飛求根是很大的一手。黑61是試探白方的應法，得先手再走65，擴大中腹進行作戰。

黑61普通是走64位，白A位拆，黑再在66位拆邊。這樣在大局上黑棋優勢。黑61和65都是過於意識到右方白的大塊棋。白66打入、68關後，變成呼吸很長的細棋模樣。下了這兩著，結果又再次把局面損傷了。

　　黑67尖，阻止白棋渡過，下一著或攻白66一子，或佔69位的好點，兩者必得其一。因此白68關起，兼消黑棋的模樣是當然之著。下一步白70再度打入，白棋雖成繁忙的局面，但此著含有種種的意味，可以相機棄取。

　　對付黑71，白72看起來不是要點，其實如果不走，留有黑在B位點的手段，很難應。但是黑73壓、75扳，可以說湊上黑棋的步調。此兩著的意圖，不單單是先手，而主要是留有——

　　圖10-24　攻擊右上角的價值，這也就是，黑A，白B，黑C，白棋只有後手一眼。

　　因此，白感到這個攻擊是個負擔時，就明瞭○是有問題的。

　　可是，黑77雖是堅實之著，但應照圖10-24走1位大規模地攻擊，白棋較為困苦。這就是：①黑在D位接，直接威脅白

圖10-24

棋A位的攻擊，是嚴厲之著；②大規模地吞入白△子的聲勢可以限制白棋的活動；③按照作戰如何推移，也可能產生纏住白◎兩子環繞攻擊的希望。埋伏著如此等等各方面都注意到的構想，以此態度等待白棋的行動是有力的。

　　白78關一著是先手，此處反而生出頭緒。

第五譜　73—109

圖10-25　黑79如照——

圖10-25　實戰譜圖

　　圖10-26　在1位頑強抵抗，白有2、4的要著，就困難了。黑如走5以下的手段，白10先手提，白棋形狀厚實，而且黑棋不淨。又對付黑1，白也有走3位的手段。這手棋令黑棋頭疼。

　　因此譜中黑79是不得已之著。黑73、75使白堅固，解消了——

　　圖10-27　黑1點的手段，如何選擇，是由棋風和時機決定。白如在2位應，經黑A、白B後，黑在C位扳是先手。

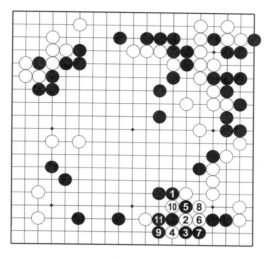

圖10-26

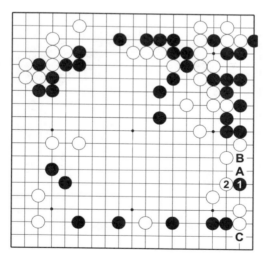

圖10-27

白80曲鎮，遠消黑棋模樣。黑81的走法不好。

圖10-28　應走黑1、3，白4雖是相當好的要著，但到黑13為止，黑棋中腹變厚，變為優勢。以後還有A位靠的手段。

黑不願採用圖10-28中的手段，譜中白84長、86拐，一方面使黑棋形狀崩潰，一方面順著這個步調走到白94為止的先手活是很大的。到白96飛進時，確信棋勢已好轉。

黑95應轉佔A位，白棋如走B位，黑C，白D，黑在E位曲，傷害到中腹白棋。

此時展望大勢，白棋取得四個角的實利，而且中腹黑棋的寶庫被白96飛進，是很大的，白棋優勢。因此大致可以看出，勝負的歸結將在於黑方如何攻擊中腹白棋。白100補，是有問題的。

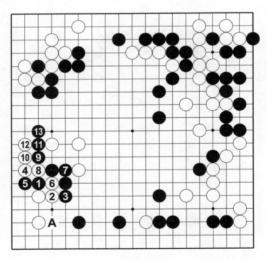

圖10-28

圖 10-29　在 1 位關，穿針引線，黑如走 2、4 的反擊，到白 5 為止，成厚形。

實戰黑 101 是攻防要點。白 106、108 次序錯誤，雖前後兩著好像是同樣——

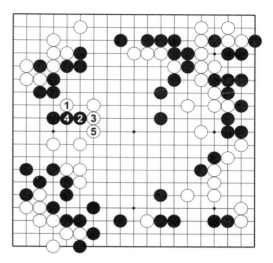

圖 10-29

圖 10-30　白先走 1 位才是正著，如果是這樣，黑 2 就不可省略，白 3 先手尖後，然後白有可能在中腹 5 位靠。譜中被黑走 109 在邊上渡過，白不能走中腹 5 位之著，很明顯白棋損失，但即使是這樣，依賴五目半的貼目，仍可判斷為不敗的形勢。

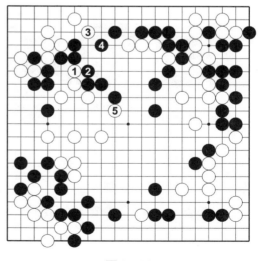

圖 10-30

第六譜　10—26（110—126）

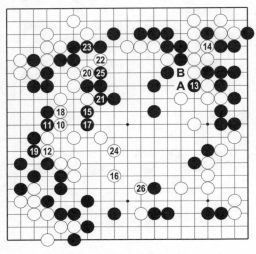

圖10-31　實戰譜圖

圖10-31　黑13斷是黑棋（同時也是白棋）的狙擊要點。

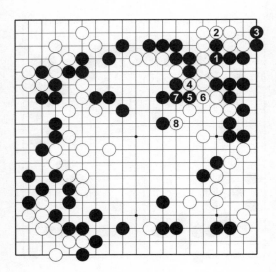

圖10-32

圖10-32　黑1、3如果直接動手破眼，白4勢必進行騰挪。至白8，黑不知道有多少攻擊的收穫，有所不願，但此處黑方充滿著拼命的氣魄。

白棋察覺到黑棋的意圖，因此白14謹慎行事。如果在A位應，黑含有在B位的擠眼，然後按圖10-32中1、3來攻擊。黑13後——

圖10-33　黑走3、5，則白有6、8輕輕地騰挪的準備，保證不會損失，黑收穫甚微。

黑 15 雖是奪白眼形的要點，但和白 16 交換，下邊變薄不好，因此，此時應等待即將到來的機會，走 19 位是大著，先忍耐。

接著，黑 17 是誤算。黑方雖集中全力攻擊白棋，但白 20 曲後，黑棋無應手是痛苦的。不得已，只得走黑 21 後退。

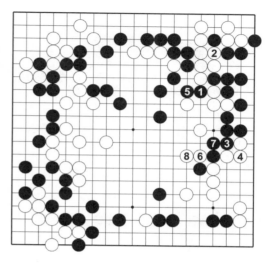

圖10-33

圖 10-34　黑如在 1 位應，則白2、4是成立的，黑棋兩子被吃。黑攻擊計畫流產。

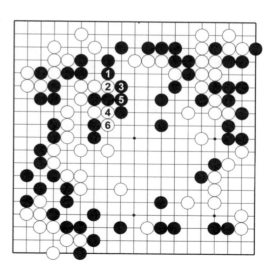

圖10-34

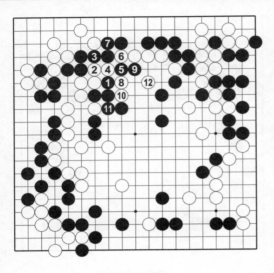

圖10-35

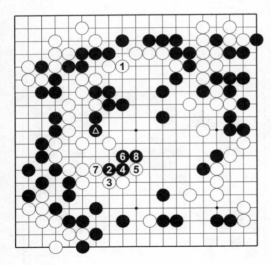

圖10-36

圖 10-35　黑在 1 位頑抗，白有到12為止的手段，黑棋崩潰。

筆者認為，這就是坂田在短兵相接時的厲害，算路精確。兩者的差別是：梶原是手段快出現時才意識到，而坂田在作戰前（即17時）就已洞察到了。因此到白 22 為止，黑 15、17 的急攻以失敗告終。

局面已經很明朗了，但白尚留有被攻擊之處，以至於突然逆轉的可能，因此白 24 整形，確信了大塊棋成活形。坂田十分冷靜——

圖 10-36　白在 1 位聯絡，是很誘人的，但黑有 2 位點的凶著，產生了拼命的決勝負之處，即使白走 3 以下脫險，黑●一子的劍鋒發揮了威力，如此態勢白棋沒有成算，沒有必要。

於是把黑25這著棋算在內，下一步白在26位靠，已有

了餘裕，可以判定是白棋充分的形勢，全域在胸。

第七譜　27—90（即127—190）

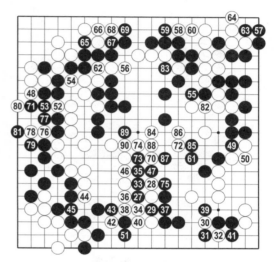

圖10-37　黑27是拼命的反擊手段。

但白棋留有30、32的要著，這是坂田的鬼手，這就決定了勝負。黑31雖也可考慮——

圖10-37　實戰譜圖

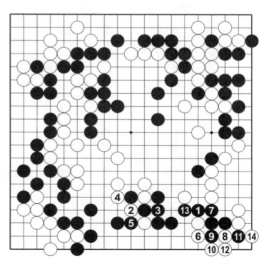

圖10-38　在1位從上面扳的下法，但白有2以下騰挪的準備，雙方變化至白14，白棋奪得角地，黑無功而返，所得無幾。

黑31下扳來對付白30、32的扭斷。

圖10-38

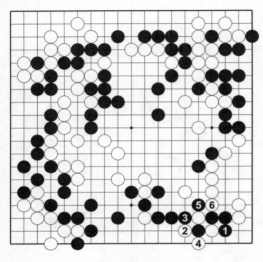

圖10-39

圖10-39　黑如走1位，白2到6止成劫，此劫白輕黑重，白沒有投下什麼成本。

黑33若在39位，白41位退回是先手，黑坐以待斃，所以實戰黑33反擊。

白36擋是慎重的，若在37位提，黑36位拐，拼命攻擊白大龍。黑39補一著，在這樣的時機是難受的，但這是不得已的。

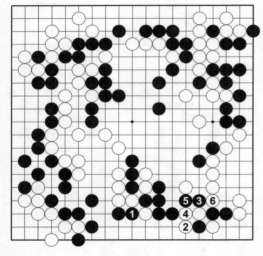

圖10-40

圖10-40　普通的著法是在1位斷，這樣，白便在2位打，這方面變為白地。黑1之著約得十五目，而白2則相當於二十五目，其差別是很明顯的。

白能轉到40位接，此處的應接仍以白成功告終。勝敗已完全決定。黑55如在71位擋，雖堅實，但白在55位吃，白勝。

白56接回，黑地被破。黑57、59對白棋雖是一個攻擊，白60是好手，可以把它解消。

圖10-41 白如走1位立的普通著法，黑2先手立後，再在4位斷就可以成立，對白5、7，黑8渡過，白棋被吃。

如譜白於60位接，黑就不能在62位斷。

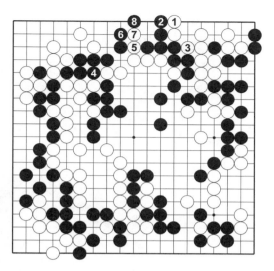

圖10-41

圖10-42 黑在1位斷，白2沖，黑3擋，白有4斷、6打的要著，黑棋接不歸。

白62接後，黑67不可省略，如果不走，白就有圖10-42的手段，黑棋被吃。

從白72到82，這塊白棋復活，黑顆粒無收，黑棋已經沒有爭勝

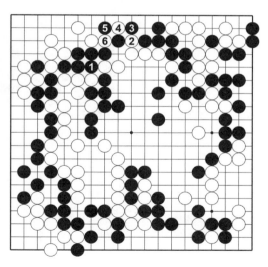

圖10-42

負的餘地了。到白90，黑方認輸。中腹的大塊白棋，局部還是無眼的形。

圖10-43　黑在白未走 A 位擋之前，先在 1 位接，以下黑 3 到 13，白成「刀五」的死棋，但白有 14、16 的有力的攻擊手段，結果走成到白 22 為止的形，黑方大塊棋也沒眼，變成大對殺，可是此後無論怎麼變化，總是白勝。

〔全局的大對殺，令人恐怖，看到這裡，才知道什麼是職業高手。〕

圖10-43

【圍棋求道】

戰後，1945 年，梶原武雄、藤澤秀行、山部俊郎被稱為「三羽烏」，背負著將來的希望。以這三人的年齡排序為：1937 年出生的梶原，1939 年出生的藤澤，1940 年出生的山部。

而入段的順序則是梶原、藤澤、山部，年長一點又早入段、對藝術追求嚴格的梶原，從那時起就是很可怕的兄長。

　　圍棋界目前有棋聖、名人、本因坊、十段、天元、王座、碁聖的七大棋賽，另外還有幾個電視快棋賽，大概有十多個頭銜，以十年為一個單位，有一百多個。

　　以三十年計算有三百多個。梶原武雄有這麼多的機會，一次也沒有拿過頭銜。圍棋界人士對梶原武雄的評價不一。

　　二流棋士也可以拿一、二個頭銜，梶原武雄是不是第三流棋士？奇怪的是，藤澤秀行卻說他是第一流的棋士。

　　與頭銜無緣的理由一定很多，藤澤秀行以為最大的理由是梶原武雄在探究圍棋之真理，而每一局棋都使用不同的手法，不成功而反勝為敗的可能有幾十局、幾百局，就是說為了探究真理而把勝負置之度外。

　　梶原武雄即使下些難看的棋能贏，他也不願下，寧願輸棋。梶原武雄的棋，有強烈的個性，在序盤階段尤甚。

　　研究梶原武雄開局後的十手棋，黑白雙方只弈二十手棋，其中一定會發現一手怪異的棋，不照舊定石下，不照常識進行，這是梶原主義。

　　梶原武雄說：「說老實話，佈局階段怎樣考慮，也不會懂，可能是白費時間，但普遍盲目地進行，圍棋怎能有進步？縱使下錯，也當作寶貴的經驗，成功失敗都在盤上提出解答。」

　　「昭和年代的棋士，對古時的本因坊道策與平成年代之後要負責任，昭和年代有我這樣愚蠢的人也很有意思。」

　　「獲取頭銜，讓一千萬圍棋人口都稱讚他是當時代的寵兒。但一百年之後的第一流棋士能否為他拍手叫好？他能夠剩下來的恐怕只有一張棋譜。」

　　梶原武雄認為只為獲得頭銜與巨額獎金，不研究更進步

的新手法，堅實地、小裡小氣進行，把圍棋之真諦忘得一乾二淨，可歎可悲。

戰後圍棋三劍客之一的山部俊郎九段說：「梶原武雄坐火車時，不在東京站坐，而都到小站去坐。」

只此一手的棋他也會考慮，就是說研究有沒有更好的著手。

以數學作為例子，他對定理與公理都抱著懷疑的態度。

另外一位三劍客藤澤秀行說：「梶原武雄從來沒有獲得頭銜是他不重視勝負，但後世所評的不是勝負，而是其內容。」

梶原武雄說他自己是「笨蛋」，但很多人誇獎他很聰明：學者梶原武雄。

數年前，有人問當時五冠王加藤正夫時說：「目前有300多位棋士，都有他們各自的長處，分為序盤、中盤和官子三個階段，你最贊成三個階段下得最好的棋士是哪一位？」

加藤正夫一直看著天花板，考慮了十分鐘，他的腦中定有幾位人選，可能包括他本人在內。

他說：「吳清源先生……但他已退出第一線，所以不予列入，序盤是梶原武雄，中盤是坂田榮男，終盤官子是林海峰或石田芳夫。」

筆者借用日本的評語，說梶原武雄是「石心」，是頗為貼切的──即為求道派的長考型棋手。

第11局　日本第四期名人戰

黑方　吳清源九段　白方　大平修三九段

（黑出五目　共282手　白勝21目　弈於1964年12月15、
16日）

吳清源　自戰解說

第一譜　1—7

圖11-1　黑1、3的佈局，在上一期名人戰中，我執黑
先走時，全部採用了這樣的佈局，其結果是三勝一負。這一
次，是第五次實驗。

1963年對宮本直
毅八段的一局棋中，白
6的一著，宮本君是於
A位大飛守角的。不論
在上方或下方守角，在
現代看來，只是各人當
時的心情問題。

圖11-1　實戰譜圖

第二譜　8—24

圖11-2　實戰譜圖

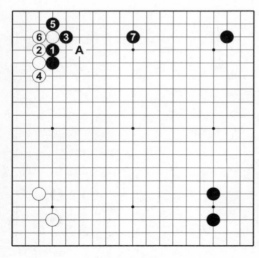

圖11-3

圖11-2　對付白8——

圖11-3　黑1、3雪崩型的走法較多，白4如長，則黑5打，白6粘後，黑不於A位虎，而會爭先在7位拆。

黑9扳，在左下方白棋無憂角的形勢下，是不大走的，不過最近偶爾也看到這樣的下法。黑11如照——

圖11-4　黑1接，這一著欠周密，白2拆，黑3拆時便有靠近無憂角之感。假如左下方白△子是在A單關角，黑1於B位虎，白仍2位拆，黑3於C位拆，就爽快多了。因此黑11拆求變，無論怎樣都是最大的大場。

黑11不於12位接，而脫先他投的戰法，最

近島村九段也經常用。
島村君的戰法是：白12
斷時，黑於17位長，白
於14位長，黑再於15
位拆二。黑13如按上述
戰法，白便轉佔上邊大
場。今黑13先轉佔於
此，是爭先的佈局。由
於有五目的大貼目，黑
方不能一味採取從容不
迫的態度。

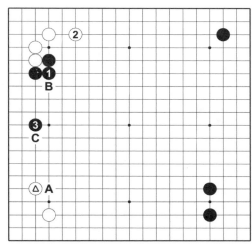

圖11-4

　　在黑11及13分佔
上下大場的佈局中，白棋如去右邊落子，從何處紮根，是非
常困難的局面。白方也看到右邊難以著手，因此先於14位
長，以觀黑方態度。白棋難走的地方，黑棋也沒有急於走的
必要，因此暫且從左邊著手。黑15分投，窺伺白棋的應
手。

　　白16如於17位打，是有違棋理的。今白16拆，是強化
薄弱的一方，而使對方向上面白棋堅實的一方去走棋，這是
合乎棋理的著法。

　　黑19飛是「形」，此時白如於A位穿象眼，黑便於B位
沖出。黑19如於C位關，白有D位關的先手手段，且還懼白
於E位靠，奪黑根據地。總之，於C位關，漏洞甚多。

　　白22如於F位拆二，不夠完善。今白22夾擊，是白走
18後的狙擊要點。隨白22之夾，掀起了各種手段。

　　黑23關後，白24這著，仍是困難的場面。

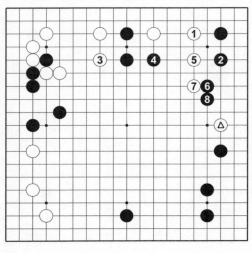

圖11-5

圖11-5　白如1位拆，黑2拆一好著。白3、黑4是雙方各得其一的好點，白5如關，則黑6飛、8長，切開白棋後，白便兩處受攻擊。白△子的位置不恰當。此處，黑方的運籌是要使白△一子成為惡手，而白方則避免黑方意圖的達成，雙方煞費苦心。

第三譜　24—41

圖11-6　白24如照——

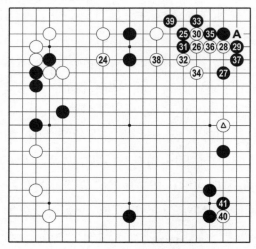

圖11-6　實戰譜圖

圖 11-7 於 1 位
關，黑當然 2 位鎮。白
如 3 位應，則黑 4、白 5
是可以想定的過程。此
後，由於黑有 A 位尖，
白 B、黑 C、白 D、黑
E、白 F、黑 G 的封鎖手
段，黑棋好。

實戰白 26 如照——

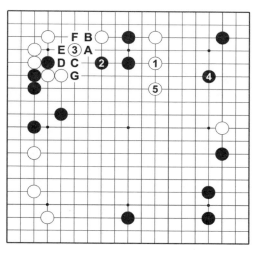

圖 11-7

圖 11-8 於 1 位
關，黑 2 拆，到黑 6 併，
黑實利頗大。

白走 26 後，黑 27 如
照——

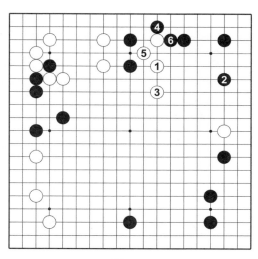

圖 11-8

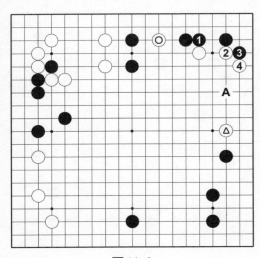

圖11-9

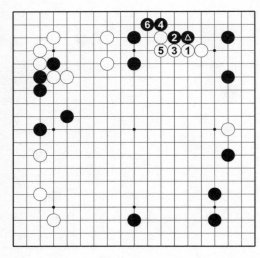

圖11-10

圖11-9　於1位應，則白走2、4放棄白◎一子，而轉身將重點置於右邊。如此姿態，較之當初白於A位拆二更有效能。也就是說白△一子的效率提高了。

黑27拆，是徹底不讓右邊白一子舒服的意志的繼續。如此形狀，如圖11-10所示白棋飛拆之後，反過來成黑在●位打入的態勢。

白28繼續尋找頭緒。

圖11-10　白如1位壓，則黑2、4、6通渡，白棋處於黑棋的圍攻之中。

白30如照——

圖11-11　於1位虎，黑2立，白3如壓，黑4、6仍渡，是

黑棋舒服。

白30擋下之前，先在28位靠一著，白便有伺機於A位扭斷的騰挪手段。黑31、白32均是必然之著。黑33扳時，白如照——

圖11-12　白於1位扳，則無理。黑2接、4夾，白5如立，黑6斷後，便可吃到白棋。白7、9打出，以下至黑16止，白棋「接不歸」。過程中白15如於A位打，黑仍於16位緊氣，白依舊不行。因此，譜白34虎，是不得已。

至黑39止，大致告一段落。結果白⊘一子位置不很妥當，可謂黑之成功。

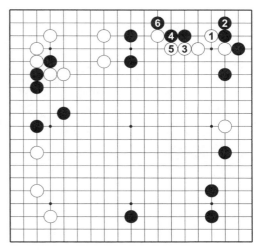

圖11-11

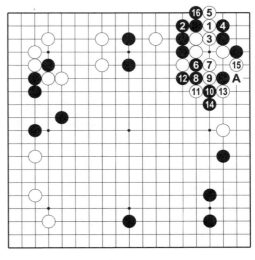

圖11-12

白40靠，是對單關角的常用手段，試探黑方的應手如何，再決定此地的對付手段。黑41虎簡明。

第四譜　42─66

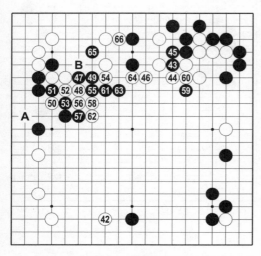

圖11-13　實戰譜圖

圖 11-13　白 42 拆，此處不能讓黑棋先走。白 46 虎後，盤面上成此形勢，可以歇一口氣。這時黑棋通常的走法是──

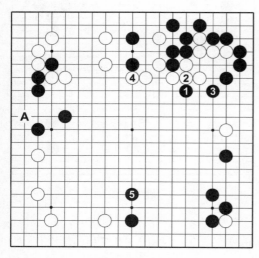

圖 11-14

圖 11-14　黑 1 覷到 5 關的局面。如此展望形勢：上方的白地比黑棋稍多，而下方的黑地則遠遠超過白地，黑棋形勢絕對不壞。放心不下的只是左邊一塊黑棋，白有 A 位攻擊的一著。

但是，深入計算白於 A 位攻後的變化會發現──

圖 11-15　白 1
點，黑 2 擋下，白 3 是
要點，以下至黑 12 為
止的轉換，得失相當，
為兩分的結果。

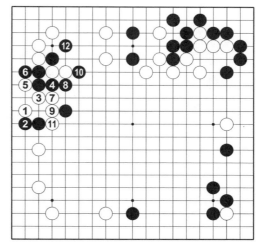

圖 11-15

圖 11-16　黑 2 這
樣的應法還要好，以下
至 10 的戰鬥，黑一點
也不用怕。

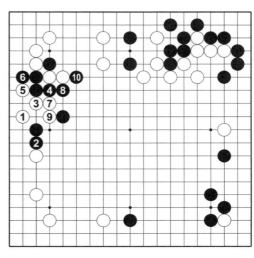

圖 11-16

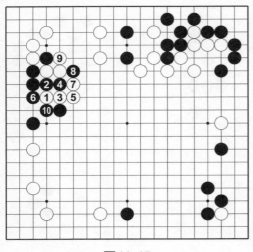

圖11-17

圖 11-17　白 1 如穿象眼，以下應對至黑 10 為止，也無甚大事。

黑 47 靠，意在防白於 A 位攻。這一手，雖然不能說是壞棋，但挑起了戰火，如果走得好，優勢可以一氣呵成。但是，授予白方戰鬥之機，也有其危險的一面。如果照圖 11-14 走法，等待白棋動手，黑棋難走。

白 48 如於 B 位扳，黑棋便得到先手便宜，這時黑再照圖 11-14 的著法，頗好。今白 48 扳，掌握住戰鬥的頭緒，作此反撲，理所當然。黑 49 如照——

圖 11-18　走 1 位斷，如果行得通就好了。可是，被白 2 沖出後，黑 3 打，白 4 再長，黑棋便無應手。再黑 3 如於 4 位打，白便於 3 位打，仍然不行。

白 50 跳，是為了於 52 位接，謀求步調的一著。黑 51、53 只有沖斷。白 54 如於 64 位壓，黑便於 54 位壓，54 位是關係雙方的要害。

黑 59 覷。這一著如果現在不走，將來左方戰火擴大之後，就有不成為先手之虞。白 62 曲，積蓄力量，其意圖在下一步黑如於 64 位長，白便於 63 位扳出，進行戰鬥。黑 65 覷，其意圖在於——

圖11-18

圖11-19　白如1位接，則黑2沖、4接。如此形狀，可以看出白1的接成為愚形。

因此，白66併是「形」。

圖11-19

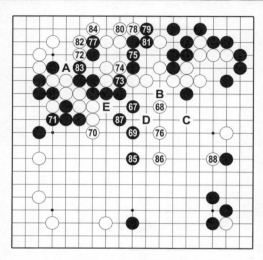

圖11-20　實戰譜圖

圖11-21

第五譜　67—88

圖11-20　黑67尖出。白70長後，黑棋對上邊有——

圖11-21　黑於1位尖的著法，白2打，黑3接好，是黑方的狙擊手段。這樣，上邊的白棋就不能通渡。此後，白如於A位飛，黑B位跨，白C位沖，黑於D位夾，便切斷白棋。

白72封住上述黑的手段，是要著。黑73、75切斷白棋，其威脅有兩個方面：一是攻擊右方的白棋；二是可於77位立下，進行作戰。對付黑77，白如照——

圖11-22　白於1位扳，將是脫險的一著，黑2沖好，以下從白3至7為止，白快一氣吃黑兩子。

黑79扳，是大失著！此手必須按照圖11-22的著法於2位沖。因為，圖11-22演變到白7，黑8立、10接之後，白

如脫先，黑有 A 位挖的
手段。白⊿兩子即被
吃。因此白 11 之補不
可省略，黑 12、14 進
行攻擊，白難以措手。
更且將來黑轉於 B 位壓
後，黑優勢無可置疑。

　　由於黑 79 扳擋，
之後便產生白 82 的夾
著。黑 83 如照——

　　圖11-23　1位立，
白 2 沖、4 立後，黑 A
位的接著便不是先手。
白 84 在下邊應乾淨。
黑在 A 位斷是後手，在
這樣重要的逐鹿場面
下，一手之差，真是了
不得。

　　黑85應於87位雙虎
為好。於 87 位應後，
便有 B 位跨的狙擊手
段。由於黑有 B 位的狙
擊之處，則黑於 C 位關
後，再於B位跨愈加有力。

　　黑 87 虎後，可於 D 位或 E 位做眼。白 88 壓，補中腹的
薄弱環節。

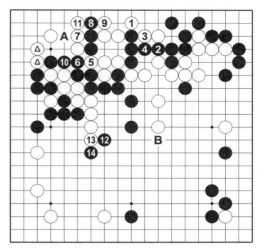

圖11-22

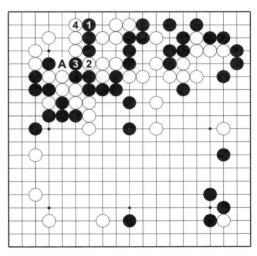

圖11-23

第六譜　89—112

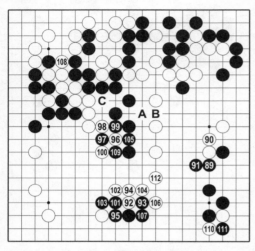

圖11-24　實戰譜圖

圖11-24　黑89扳是壞棋，此手必須退。

圖11-25　黑1退，白2當然，黑3壓、5長後，由於此處黑有A位的先手曲，中腹白棋須於8位補，黑佔9位的要點後，再於B位關，姿態頗好。

實戰由於黑89的扳，白90退，黑91便落了後手。白92壓，是最積極之著。由於黑棋落了後手，白92壓後，白棋便掌握了中腹的主導權。白96如於103位長，黑於97位補，白大概也要於108位打，這樣黑於104位長，將成為細棋的局面。

白不於103位長，而先96覷。黑如果105位接實，白再103位長，這樣的差別是白96先手破掉了黑棋的眼形。黑棋讓白棋這樣走，是不行的。因此黑97靠是要點。白98別無它著，因此黑99斷，白100打後，黑便取得了先手。此即黑97靠的意圖。現在當中的黑棋於A位覷，白須B位接上，然後黑再於C位做眼，可以成活。基於上述意義，黑97是有力

的一著。

黑101、103曲出，
這是黑棋的好處。但對
白104，黑不能於106
位長。此時黑如106位
長，白於A位破眼，當
中的黑棋就有危險。黑
105補棋必然。白106
打，雖然緊，可是如
──

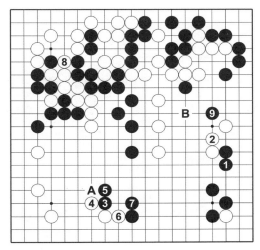

圖11-25

圖11-26　白1提，黑2、4如果做活，以下白5至9定
型，如此是白棋優勢。

白108打，看似變
調，可是應當首肯這是
相當大的一著。當中黑
109提白一子，是為了
應付白108的一著，如
此白棋實利未損。

白112虎後，下邊
的得失是：黑101、103
兩著穿出，白棋換得了
106打。由於這一面空
被削減，因此黑方並無
好處。

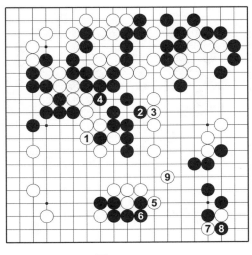

圖11-26

第七譜　13—50（即113—150）

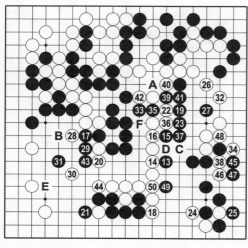

圖11-27　實戰譜圖

圖11-27　黑17長出之前，黑13、15先手覷，有次序。如此走法，是窺伺右方以及左下角白地薄弱之處。白18大場。以後白於21位長出，可以攻擊黑棋。

黑19是黑方狙擊的要點。白20如不先長，以後白於21位長出的效果就不強。白22是補黑A位的跨著。

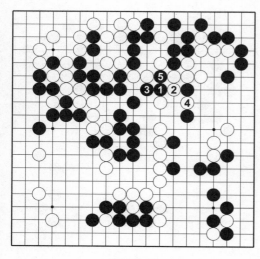

圖11-28

圖11-28　黑1跨是要點，以下至黑5為止，由此一著白方就不能攻擊當中的黑棋了。

實戰黑23如照——

圖 11-29　於 1 位關，當中的黑棋就有危險。例如，白走 2 至 6 的先手後，再 8 扳，黑即危險，此時黑於 A 位做眼，白即於 B 位沖，只有後手一眼。

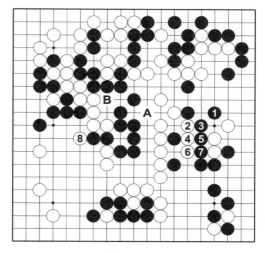

圖11-29

實戰白 26 尖，抄黑後路。黑 27 襲擊時，白棋機敏地轉手 28 扳，襲擊當中黑棋，右邊的白棋待機而動。在烈火熊熊包圍之中的大塊白棋，現在也尚無很明顯的眼形。

基於上述意味，白 30 飛著，在攻擊黑棋的同時，兼助本身大棋的安全。黑 31 逃出大棋，同時襲擊左下角的薄弱環節。總之，中腹的大棋不安定是不行的。白 32 尖聯絡，只此一手。

黑 33 做眼。沒有這著，不能安心。因為，恐白必要的時候，於 36 位接，逼黑於 37 位交換，然後於 B 位併，強殺黑棋。白 34 夾，脫險，同時有白 C 位，黑 D 位，白 37 位的狙擊手段，不過目前這樣切斷還不能走。

黑 35 不妥當。此處的局勢非常複雜。從結果來說，黑 35 應直接 E 位靠，轉行作戰方好。

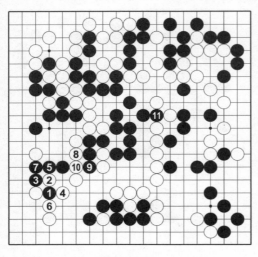

圖11-30

圖11-30　黑1靠，白2如扳，黑3斷，白如4打，黑5打、7接，等白8長、10接之後，再於11位軋緊，方屬嚴厲。因此，白8一著，大概應照——

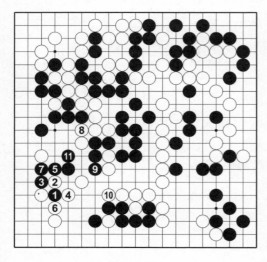

圖11-31

圖11-31　白8實接，這樣黑9長、11雙，撿得左邊的便宜。

實戰黑39仍應先於E位靠。黑35及39沖斷白棋後，其結果與走單關無異。白38得空而脫險。白42擠，脫出危險，同時白再於F位打，黑必然接，這樣黑方便自行摧毀了大塊棋的眼形。

黑45、47雖然是破白棋眼形之著，但白48提，右邊總能活棋。

第八譜　51—116

（即 151—216）

圖 11-32　黑 51 現在靠一手，由於形勢起了變化，已不可期待得到前譜圖 11-31 的結果了。現在黑 53 如照——

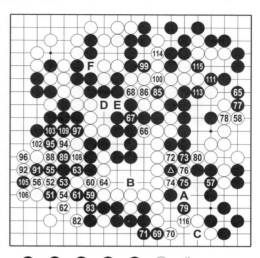

㉛、㉘、㉛、⑩、⑩、⑫ = ●
㉘、⑨、⑨、⑩、⑩ = ⑯

圖 11-32　實戰譜圖

圖 11-33　在 1 位斷，白 2 接頑強抵抗，黑 3 打、5 接，則白 6 曲、8 尖，中腹黑大塊棋難保。

白棋算到下邊大棋可以脫險，因此從容不迫地走至白 62 為止，搶得角上的便宜。如此，左下邊白棋成空以後，與圖 11-31 的形狀就迥然不同。很明顯，黑空已經不夠，黑方除了襲擊下邊的大塊白棋以外，別無良策。奪取下邊白棋眼位的手段如——

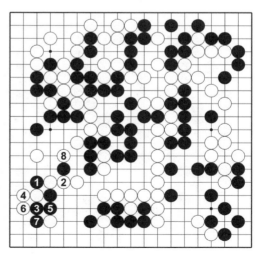

圖 11-33

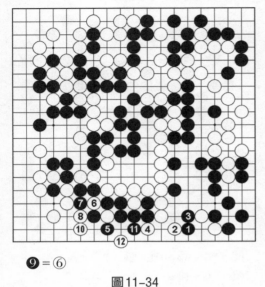

⑨ = ⑥

圖11-34

圖11-34 黑1點，被白2至12應對，黑棋自身眼位不全，對殺當然黑氣不夠。因此，從自衛出發，黑除走69、71去奪取眼位外，別無他著。

白72、74一邊謀活，一邊謀求便宜。此時白棋如從95位來吃中腹大塊黑棋——

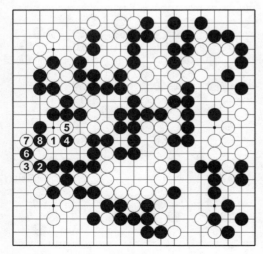

圖11-35

圖11-35 黑2沖、4挖要著，如此黑便脫出困境，白如5打，黑6斷、8打通連。

黑73如於80位接回八子，則白於A位夾，即可脫險。黑75如照——

圖 11-36　於 1 位
長，白 2、4 先做一眼，
黑 5 如奪去此處眼位，
則白 6 接後，無論如何
總有一眼。結果至白 80
為止成為大劫，是必然
的演算法。由於白有 88
的劫材，因此黑棋不行
了。

黑 89 如不應而粘
劫，則白走 89 位，黑
如於 B 位奪白眼位，以
下白 116、黑 C、白 D、
黑 E、白 F，成為雙活，
黑便不能爭勝負。

對黑 91 沖，白棋
算到多黑一劫，因此於
92 位應。黑找 105 的劫
材，白如不應而粘劫
——

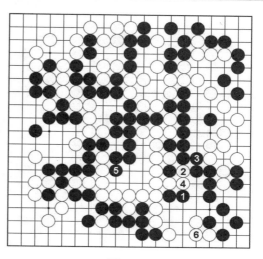

圖11-36

圖11-37　黑 1 打、
3 扳吃白五子。

黑 113 如照——

圖11-37

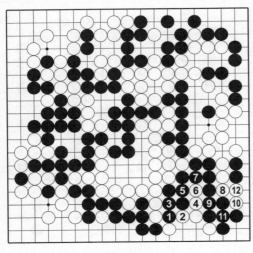

圖11-38

圖11-38 黑1斷，白2打以下至12止，以右邊作轉換，無多大好處。

實戰至白116，黑攻殺失敗。

第九譜 17—82（即217—282）

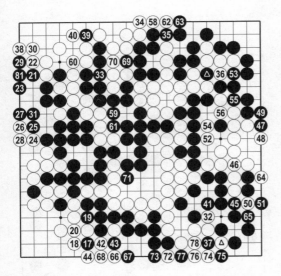

圖11-39 進入本譜，黑已大差落敗。

〔大平修三在日本有怪腕之稱，本局白方堪稱名局，算無漏策。〕

57 = ▲ 79 = △ 80 = 72 82 = 77

圖11-39 實戰譜圖

【圍棋怪腕】

大平修三，1930年3月6日出生，木谷實弟子，1947年入段，1963年九段。1966年第13期日本棋院選手權戰（天元戰前身）大平修三3：1戰勝坂田榮男，以後達成四連霸，分別戰勝林海峰、山部俊郎、宮下秀洋，共獲得八個小棋戰冠軍。

大平修三的棋是力量型，棋風嚴厲而銳利，尤其在邊上作戰是他的拿手好戲，常出新奇之手，故有「怪腕」雅名。他還有「榔頭拳」「邊的大平」等諢號。

以林海峰、大平修三為急先鋒，坂田被昭和出生的棋手緊追不捨。被林奪去名人位後，雖在本因坊戰裡快勝，可是接著在第一位決定戰裡又陷入苦戰。

在第二年的1966年正月，坂田再次接受大平的挑戰，把日本棋院選手權交了出去。

在第4期，坂田沒有給大平任何機會，以2：0保住了第4期日本棋院第一位，但第5期再次接受大平挑戰時，卻已很難避免苦戰了。

第1局大平執黑半目勝，坂田身處下風。第2局坂田快勝，拉平比分。第3局一賭冠軍去向，這盤棋在前半局坂田好調，但在中盤被大平追上，坂田的發揮不算好。

第3局執黑的坂田，佈局快調，對大平的狂攻，坂田轉身試白虛實絕妙。擔任解說的高川對此稱讚道：「坂田選擇便宜、利用的時機，是天下一品。」

中盤後大平在邊上施展一連串精彩騰挪手法，白棋拉近局勢已見成效，局面變細，後半盤變得形勢不明了。

在讀秒中，大平錯過了粉碎黑棋的機會，坂田最後找到

了以劫頑強求生的活路，以328手的大激鬥，握住了三目半
的勝利，坂田因此連續四期在第一位寶座上就座。

在日本棋院選手權戰遇上登臺挑戰的大平，這次坂田嘗
到了苦頭，以1：3失掉了冠軍。隨著名人等大正一代佔據
的冠軍被昭和一代棋手分割拿走，就是連續四期的第一位，
在第二年也擋不住大竹英雄而失去了。

在20世紀50年代後期稱霸一時的坂田，正被昭和的新
勢力一步一步逼近。與其說是坂田的退潮，還不如說是新舊
交替的歷史必然。

大平修三還曾在第三屆中日圍棋擂臺賽中戰勝中國棋手
劉小光。

大平修三著作有《大模樣的焦點》，1971年出版；
《現代圍碁大系》《名局鑒賞室》，1974年出版。

《出奇制勝的妙手——圍棋實戰死活192題》，1990年
出版；《圍棋提高不求人》，1991年出版。

【圍棋附錄】

圍棋棋經有「金角銀邊草肚皮」和「高者在腹」兩個理
論，它們並不矛盾。就像孔子與老子的學說，一個是從角上
下起，另一個是從天元佈局。

兩人雖然目標相同，但孔子的學問容易理解，所以就為
一般人接受。而老子的學問哲理宏大，不易理解，他們的理
論好比是真理的兩個方面，下圍棋也同屬此理。

第12局
日本十段戰五番勝負第五局

黑方　半田道玄十段　白方　藤澤朋齋九段
（黑出五目半　共259手　白勝七目半　弈於1965年1月4日）
吳清源　解說

第一譜　1—42

圖12-1　並不是從最初就打算走模仿棋。黑3如果佔12的星位，就不可能成為模仿棋了。白22拆二，停止了模仿棋。

黑23打入攻擊，白24雖然走重了，但以後白在28位虪就有效。如果讓黑在24位封吃白棋兩子，白在28位虪就不是先手。黑25有簡明的下法。

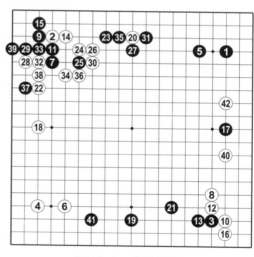

圖12-1　實戰譜圖

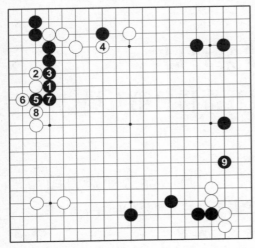

圖12-2

圖12-2　黑在1位壓是簡明的下法，白如在2位長，黑則走3至7為止，取得先手然後再在9位拆二。

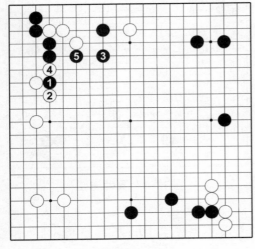

圖12-3

圖12-3　如果白方不願意走成上圖，則白2大致只能扳，黑3關到黑5靠住，黑棋步調也很好。

白26長，雖是貫徹24的初衷，但嫌走重。

圖 12-4　白還是 1
位壓為好，黑 2 扳時，
白 3 斷，到白 7 為止，
先手取得便宜後，再轉
到上邊 9 位拆二，這樣
較好。白 30 也有照——

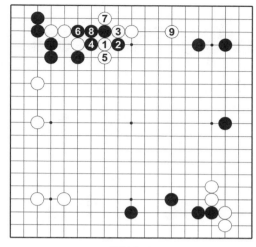

圖 12-4

圖 12-5　白 1 覷後
再 3 覷，黑 4 不可省
略。接著，白 5 以下到
13，雖多少有些不淨，
但可以封鎖黑棋。

實戰到黑 39 為止
的結果，黑棋不大好。
白 42 不好。

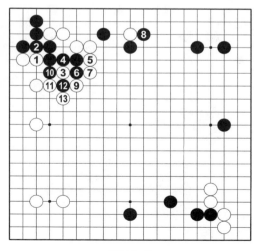

圖 12-5

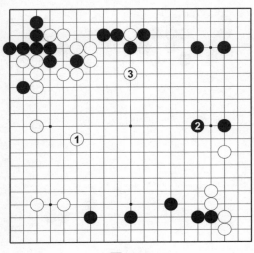

圖12-6

圖12-6 白1擴張模樣，是有效率的一手，黑如在2位關起，則白3位鎮，這樣便能充分的和黑棋的實利對抗。

第二譜　43—82

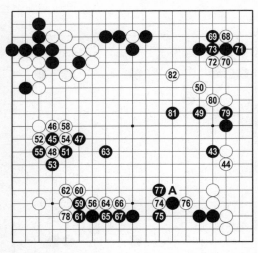

㊗ = ㊺

圖12-7　實戰譜圖

圖 12-7 黑 45 尖沖是好著，一舉而使白棋模樣變薄。白 48 也曾考慮照——

圖12-8　白1關，黑2關後，白3再關。由於下一步黑4虎是好著，所以不願意這樣走。但白走5曲、7飛，似乎也很充分。

由於白在左邊落了後手，被黑49飛攻，白右邊就苦了。黑51如照——

圖12-8

圖12-9　走1、3輕靈地騰挪。由於是在白棋堅固的地方，譜中即使走了黑51、53也沒有用處。因為這個原因，這兩著變成了薄弱之著，頗不如意。

白52打，緊湊。如在55位立，雖大致可以確保左邊地域，但不緊俏。白56如照——

圖12-9

圖12-10

圖12-10　白1斷，開劫，是無理的下法。白棋只能走3、5尋劫，黑棋不應而於4位提一子，開花大極（白1也成廢棋）。以後黑6是強手，白棋不好。

實戰白56靠壓，自身出頭兼分開黑棋，以下雙方變化至67是正常應接。白68試黑應手。黑69還有更好的下法。

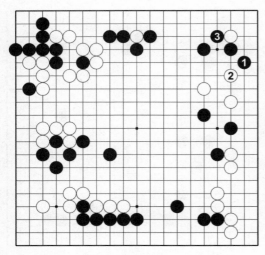

圖12-11

圖12-11　黑1尖，有攻擊白兩子的意圖。白如在2位拆防守，黑在3位虎，這種走法比譜著為優。

實戰走到72的結果，感覺白棋很滿意，先手補強。白74，最初的想法是──

圖 12-12　白１尖
到白７為止，這樣走較
好。如果走成至白７為
止的姿態，白棋厚實。

白76也曾考慮照
──

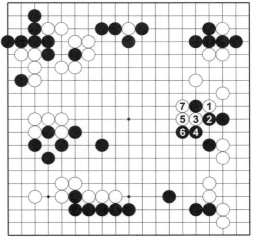

圖12-12

圖 12-13　白１長
至白７為止，進行攻
擊。但又恐怕會走得太
過火，反而生出破綻難
以收拾，因此採用如譜
的著法。

黑77應該在Ａ位
長。白78擋下很大，
白棋安定。黑79至82
是平靜的攻防，消除白
棋圖12-12的手段。

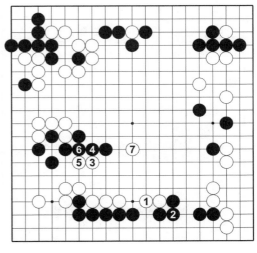

圖12-13

第三譜　83—125

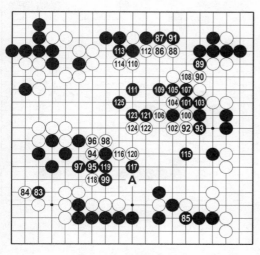

圖12-14　實戰譜圖

圖12-14　黑85應在97位虎，將中腹走厚。白86、88先手壓縮黑陣。黑89輕率。正因為走了這著，以後白100以下的手段就成立。黑89應直接在91位擋。白92敏銳，黑93雙，只能如此。

白94是早就準備走的要著，異常銳利。黑97如照——

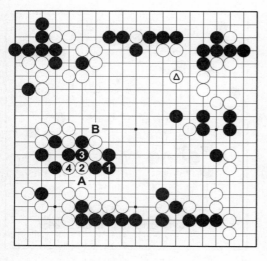

圖12-15

圖12-15　黑1接，白2扳出，黑3斷，以後A位打和B位征，黑必得其一。但有了白△子後，黑已經不能在B位征吃白棋了。白4雙，黑棋崩潰。

黑99虎，留有白在116位的扳打，似乎難受。但如在116位長——

圖12-16　黑1長，白2覷，先手防黑切斷三子，下一手白便在4位貼，繼續壓迫黑棋，白中腹潛力很大。

白100是強行的走法，大致只能在116位扳打。雙方實戰至白110夾是預定行動。黑111應單在115位關。

圖12-16

白116打痛快，黑117機靈，白118先手補斷。黑121應在A位雙。實戰黑121至125，局面也沒有大的變數。

【圍棋申遺1】

中國圍棋申報聯合國「人類非物質文化遺產代表作名錄」（簡稱圍棋「申遺」），是新形勢下傳承弘揚中華民族優秀傳統文化的一項重要內容，是圍棋事業發展的一件大事，也是體育文化建設的一個組成部分。

中國人喜愛圍棋，傳播圍棋，讚美圍棋，首要原因是圍棋起源於中國，是中華民族的發明創造。中國人下圍棋，是帶著特殊的民族感情、家國情懷和文化認同感的。

世界對圍棋的認可程度越高，圍棋作為國家軟實力的作用就越大。在世界上宣傳和推廣圍棋，實質上就是把圍棋所包含的中華文化的優秀理論傳播到全球。

第四譜　26—159（即126—259）

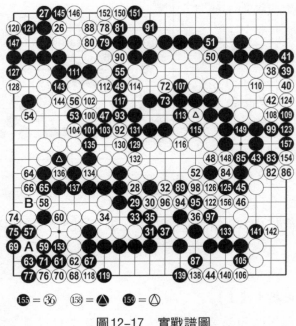

155＝36　158＝● 159＝○

圖12-17　實戰譜圖

圖12-17　白30、32先手拔花，全域優勢明顯。

白38是最大官子。黑43頂補活，是防止白在85位扳的手段。白44飛白鶴伸腿，價值是先手九目。

黑47跳，繼續向白空中滲透。白48頂試黑應手，黑如在148位擋，白就在52位扳成腹空。黑若在52位長破空，白在148位沖，先手破黑眼位，黑大棋危險。故黑49以攻為守。

白52護空，不為所動。黑53跳先手，白54必須補一

手。黑55沖，白56雙，必須補斷。黑57斷，白在A位打，黑只有B位反打的便宜。實戰白58在外邊打，允許黑棋活角，雙方變化至71，局勢大致兩分。

白78跳，是此時最大的地方。黑81必須補一手，不然白在91位長，有很多味道。白86立是勝利宣言。以後的官子已與勝負無關。

【圍棋申遺2】

圍棋本身是智力博弈活動，同時又包含豐富、深厚的文化內涵。圍棋既具有競技性特徵，更具有文化性、藝術性特徵，是競技與文化、藝術高度融合的統一體。

中國古人認識宇宙，與宇宙溝通的重要理念，是人與宇宙一體，體現的是一種統一、整體、和諧的思維方式。而圍棋蘊含和表現的，正是這樣的全域、整體和均衡觀。

圍棋傳入越來越多的國家和地區，被不同民族和文化的人們所接受，生根、發芽，以新的面貌出現。圍棋在亞洲及歐美國家的傳播都有創造性發展。

近10年來，中國奪得的世界圍棋冠軍總數，已經超越韓國、日本、臺灣所得冠軍數的總和。以2013年中國囊括6項圍棋世界冠軍為標誌，世界圍棋格局發生了歷史性變化。

不僅圍棋界，各界的熱心人士，都以不同方式表達了對儘快完成圍棋申遺的共同心願。出現了這種局面的根本原因，是出於對中華民族文化瑰寶圍棋發自內心的熱愛。

兄 弟

1928年吳清源去日本，母親和大哥也與他一起到了日本。他二哥獨自留在中國，在天津南開大學讀書。他早年就加入了中國共產黨，一直與國民黨進行鬥爭，參加了著名的二萬五千里長征。抗日戰爭時期，他二哥作為一名軍官參加了抗戰。抗戰結束後，又發生了內戰，他二哥被國民黨逮捕，戴著腳鐐在監獄裡關了半年。

中華人民共和國成立後，他二哥回到母校南開大學教文學。「文化大革命」的時候，他二哥好像也受了不少罪。小時候，他們兄弟三人一起在北京讀四書五經。但戰後三人卻是身分三處：大哥在臺灣，二哥在中國大陸，吳清源在日本，過著天各一方的生活。

第13局　日本第四期名人戰

黑方　榊原章二七段　白方　吳清源九段

（黑出五目　共261手　黑勝三目　弈於1965年1月13、14日）

吳清源　解說

第一譜　1—25

圖13-1　黑1、3的姿態，一般稱之為「對角」佈局。榊原先生得意於這種佈局，在名人戰中，至本局為止都採用了這樣的佈局。至白12開拆為止，黑棋下一著無論如何要在上邊下子，如果脫先投他處，則被白夾於A位，甚為難受。

黑13掛是榊原先生的佈局構想，這一手棋與下一步黑15是相關聯的趣向之著。白14長時——

圖13-1　實戰譜圖

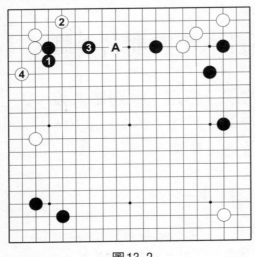

圖13-2

圖13-2　黑如於1長、3拆，雖是定石，但白4飛之後，再於A位打入將是嚴厲的。此時，黑棋上邊的間隔中，又無好的圍補方法，黑棋無趣。

在一般情況下，黑15關之後，被白夾於16位，就局部來說是黑棋稍損的。因此實戰中不大這樣走。然而本局中這樣走法，因有下一步黑17絕好之拆。這一局面，可以肯定黑13至17的趣向之著是成立的。

白18如於20位夾，則黑於B位關。今白18吃黑一子，等黑19長出之後，白20再夾，方有次序，如此上邊白棋較之前述著法為厚。對付黑21──

圖13-3　白棋如1位擋，則黑2飛，白如3應，黑4飛後再6靠，當白7扳時，黑8不可於A位扭斷，否則白於B位頂，黑即缺乏效能。今黑8退，白9長出後，黑再10位跳，黑成厚形，如此初局便走盡了變化，對白來說不妥。

實戰白22於上邊拆一，較之圖133著法多變。由於白棋左邊脫先，黑23在此攻擊，當然。

白24是「形」。黑25好點。此手如不走，則白佔C位是絕好之拆。白拆了以後，還有於D位打入的狙擊手段。

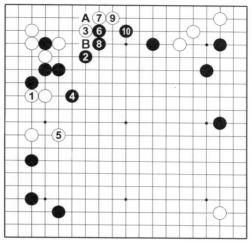

圖13-3

第二譜 26—45

圖 13-4 白 26 如在 A 位拆二是否好呢？此處拆一與拆二何者為好，很難講。如果於 A 位拆二——

圖13-4 實戰譜圖

圖13-5

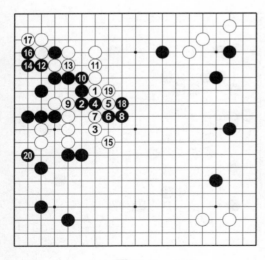

圖13-6

圖13-5　白1拆，黑2、4好手，這兩步棋是最近的新手法。白如5位扳，黑6位扳擋，可以制止白棋從下端侵入黑空。

27位如被白佔去，白棋就厚實了。因此黑27先沖一著，再29攻，是預定的行動。白34好點，動須相應。黑35尖出後——

圖13-6　白曾考慮1壓、3枷的強攻策略，可是被黑走2至8長後，白棋便不好走。以下到黑10接、14立時，白如與之對殺，無論如何氣總不夠，因此，白15只得向外逃，這樣黑16曲至20尖為止成活，白棋無趣。

圖13-7　白也有1位枷的下法，但黑2沖以下至8打，白9打時，黑10退後，下一步A位

沖或B位長，兩者總可得其一，白難受。

所以譜中白36關、白38尖，黑39當然扳，至白40關為止，這樣的結果，可以認為是兩分天下。

黑41走高一路，比下在B位攻更有魄力。這是不簡單的一步好棋，此著也體現出榊原先生的實力。下一步

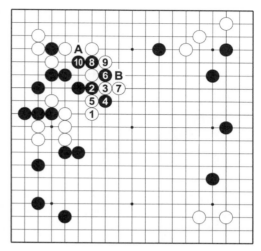

圖13-7

黑棋儘量開拆到C位，又是好棋，因之白42先拆。

黑43覰與下一步黑45相關聯，著想非凡。現在白棋是在上面扳還是在下面扳呢？不算準是不行的。

圖13-8 白棋若從1位扳，黑2上長，白3長時，被黑4飛攻之後，左邊白棋甚不暢。且下邊尚有A位侵邊而封白的手段，如此稍一不慎，則有被黑棋在右邊一帶築起大地域之虞。

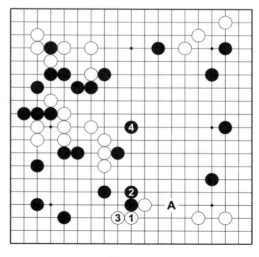

圖13-8

第三譜　46—60

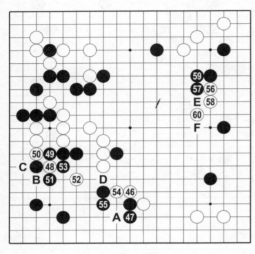

圖13-9　實戰譜圖

圖13-9　白46從上面扳，黑47立。黑方得此結果，較之黑單於A位飛有效能。因白棋留下了中斷點，兩相對比，差一手棋。白48手筋。黑49、51不得已。

黑51不能於B位退，否則棋不乾淨。因此白48等著與黑作交換，有助於左邊白棋的強化。

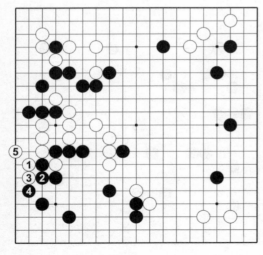

圖13-10

圖13-10　白1、3、5後，邊上有一隻先手眼。

圖13-11 黑▲扳之後，白尚有一眼位。黑在1位接，白不能成眼，白2如擋，黑3扳，白雖仍無眼，然而這是黑棋強行奪取眼位；至白6提黑一子後，上方黑也無眼，實戰當中，黑棋強行不得。基於上述意味，可以說「白棋有一隻先手眼」。

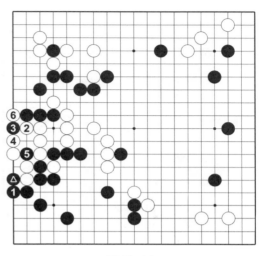

圖13-11

白52飛，黑53提後，白C位打的先手眼便丟失。由於這一原因，以後的戰鬥中，白棋受到威脅，有著相當的負擔。白52應單於54位頂，黑走55位，白再走D位。白56靠，戰鬥移向右邊。

圖13-12 此時黑如1位應，以下至黑9

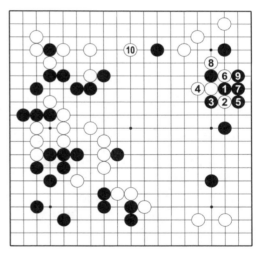

圖13-12

為止，黑被壓於低位，形狀不佳。白10拆兼逼是絕好點。黑棋不能這樣屈服。〔即有原則，又有靈活；有規律，更有變通，這就是捉摸不透的圍棋。編者注〕

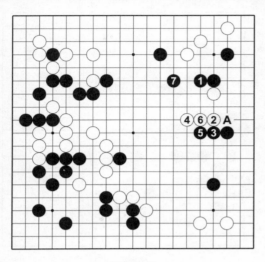

圖 13-13

圖 13-13　黑 1 位長，白 2 如關，則從黑 3 至 7 止，黑棋頗為舒服。因之白 2 應走 3 位，黑走 2 位扳時，預計白便於 A 位斷作騰挪，棋勢複雜。

實戰黑 57 扳，是最強硬的著法。白 58 如按——

〔脫先意識，一直是制約提升的重要因素，棋形多為凝滯；而脫先，正是良方。編者注〕

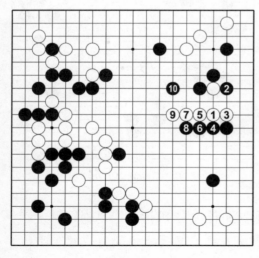

圖 13-14

圖 13-14　於 1 位關，黑 2 打是破壞白形的要點，白 3 立，以下從黑 4 至 10 為止的應對，黑頗厚實，白棋沒得到什麼。

白 60 如於 E 位曲，則給黑於 F 位關的步調，攻守兼備。

第四譜　61—84

圖13-15　黑61一般來說，只能按——

〔圍棋實戰與復盤、研究、解說是根本不同的。實戰必須在極其有限的時間內，愉快或痛苦的抉擇，落子後不能推倒重來。還有，下錯了如果立即意識到還得用大量精神力量調控情緒，等待煎熬。編者注〕

圖13-15　實戰譜圖

圖13-16　黑於1位關。白2打入，則黑3尖、5扳之後，由於上方白三子甚弱，畢竟白棋無理。今譜中黑61飛，雖是進行襲擊之著，但白62也尖出反擊，61與⬤子之間有相當的距離，棋就難走了。

圖13-16

黑63飛，勢必如此。一面攻擊右邊的白三子，一面還可於A位飛，攻擊左邊的白子。白64跳下本手。

圖13-17

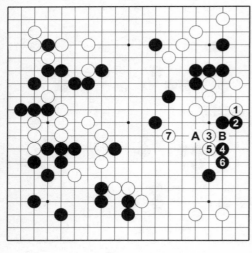

圖13-18

圖13-17　白若於1位扳，黑2以下至白5接時，黑6是好手。以後白如於A位打，黑便於B位接（白於C位打，黑仍於B位接），白為難。

由於白再得65位虎後，黑形便崩潰。因此黑65長是不能放過的要點。此後，下一步白棋不易走。

圖13-18　白1關是有趣味的一著，黑如2應，則白照3至7那樣走。過程中黑2如於A位飛，則白有B位靠的手筋可以騰挪。

白66虎疑問手。白68至72是魚死網破的戰法。〔吳清源巔峰時沒下出這樣惡劣的棋形。〕黑75先手長，舒服之極。白78如於82位扳，黑便不應，而於B位打出。對付白78，黑如照——

圖13-19　於1位長，白有2、4、6的著法。由於下一步

白可於A位渡，因此黑
7先手尖後須9位虎補，
以下至13立時，白如
於B位做眼，黑於C位
打成劫。此處白子併不
惜被吃，因在此含有一
劫後，白14長，與上
方黑子對殺，白便有
利。

　　因此黑79二路打，
穩妥。

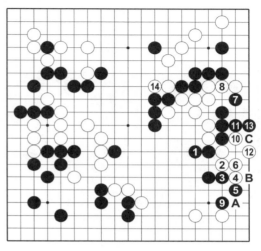

圖13-19

　　白80長，當中白
子不致被擒，這也是白棋必死決心下的反擊手段。

　　圖13-20　黑1如長，則白2跳而逃，以下至8為止，白
放棄兩子而逃出。

　　黑81妙手。白82
打後，黑照──

　〔在佈局階段，厚
勢的價值是非常巨大
的，棋盤越空曠，厚勢
的威力也就越容易體
現。厚勢多數是壓迫、
封鎖對手的棋而形成，
這就明確告訴我們：要
有出頭意識。編者注〕

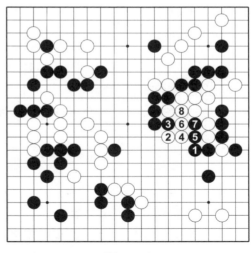

圖13-20

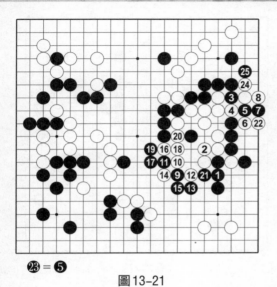

㉓ = ❺

圖13-21

圖 13-21　在 1 位粘，白如在 2 位接，則黑 3 至 7 緊氣、9 封，白便無路可以走出，白 10 至 20 做成一眼，黑 21 打，雙方對殺，白氣差得多。

實戰白 84 反刺是脫險好手。

〔封鎖，更多的情況應該是區域性的封鎖，封鎖價值大的方向，讓對手從價值小的方向出頭，從而達成不等價交換。編者注〕

【圍棋電腦】

「李世石一言不發地看著棋枰，世界隨之一言不發。」

2016 年 3 月 9、10、12、13、15 日，由谷歌旗下 Deep Mind 公司團隊開發的「阿爾法」圍棋人工智慧程式（AlphaGo）在韓國首爾四季酒店與世界最強棋士之一李世石進行人機五番棋對戰。

這是足以改變圍棋歷史的一戰。在棋界懷抱固有思維，絲毫不認為圍棋人工智慧可以成為對手的心態下，AlphaGo 實現了震驚世界的三連勝。

而且是以異於傳統圍棋高手思維的方式，逐盤刷新職業棋手的觀念。第一盤戰勝人類，第二盤戰勝常識，第三盤戰

勝尺度。三盤棋下來，人類完全找不到冰冷機器操控下的圍
棋人工智慧的真正弱點，棋界的自尊一夜之間被粉碎。

以「失敗的是李世石，而不是人類」的發言向世界謝罪的
李世石，用近乎無望的拼搏創造了圍棋史上最不可能的奇蹟。

憑藉萬中無一的鬼魅一手，觸發了阿爾法的連續重大失
誤，在第四盤扳回一分。

不過第5局人類仍舊無法穿破機器的鐵壁囚籠，五番棋
比分最終定格在1：4。但這場人機對戰已然掀起了舉世的
熱潮，「人人爭說阿爾法」，對AlphaGo可能為圍棋界、人
工智慧乃至整個人類世界帶來改變的設想，將長久討論下
去。其影響深度與廣度都無法估量。

第五譜　　85—130

圖13-22　黑85如
照——

〔職業高手對戰鬥
常形研究很深，一些看
似複雜的套路早已了然
在胸。不過，缺少了距
離的美，也失去了一些
魅力。編者注〕

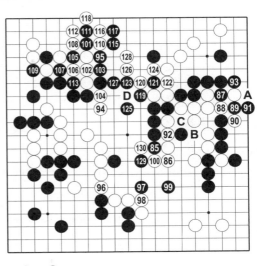

⑭ = ⑩⑤

圖13-22　　實戰譜圖

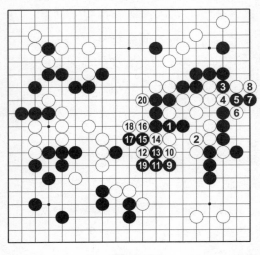

圖13-23

圖13-23　於1位接，則白2接，現在黑便不能擒白。黑3沖至9封時，白10雙。對黑11長，白12可跳出，以下至黑19打，白20一扳反而吃掉黑子。但黑85長也不當，送白86出頭。

白92如於A位立，吃黑兩子，則黑於B位擠，白於92位接，黑於C位切斷了白棋。黑93打後，黑方成功。可是白方取得了白94飛的補償，可以致力收成中腹大空吃黑數子。

白96如按下圖的著法，是否有希望呢？這是本局裁判曲八段的意見。黑95靠先騰挪處理上邊。

圖13-24　白如走1、3、5，雖能收成中空，但被黑6頂後，此處終究討厭。此後，黑留有於A位的扳著，當初白◎與黑▲的交換，現在再細想實是惡手。以下至黑10大跳消空為止，我對這種形勢毫無成算。

黑97、99都是好著，意在儘量縮小棄子的地域，且戰且退。黑101扳、103接頑抗。此時白104如於108位虎，黑於104位接是先手，白中腹須補棋。

從黑105挖至112立為止，是雙方一定的應接。黑113如照——

圖13-25　走1位曲的手段，則成大劫。白2長，以下

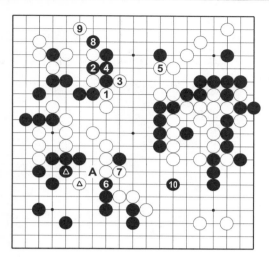

圖13-24

至黑9成劫。由於此劫太大，沒有相當的劫材。目前，黑如於譜中C位斷，白必不顧而粘劫，黑再於譜中B位吃白子，則白於圖中A位打，黑於B位虎，白於C位提又成劫，黑棋不行。因此黑113至白118為止，是必然的應接。

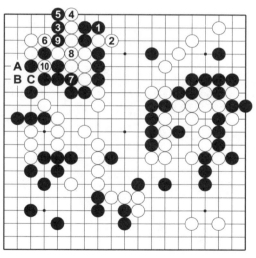

圖13-25

　　黑119如於126位補，則白於D位關，在腹中成空，如此是白棋優勢的局面。因之黑119扳至127接為止，作拼命之抵抗。白128是急所。對付黑129，白130斷，是唯一脫出困境之著。

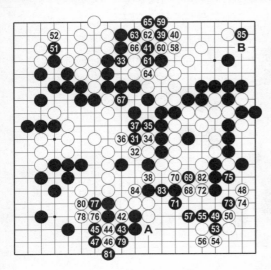

圖13-26　實戰譜圖

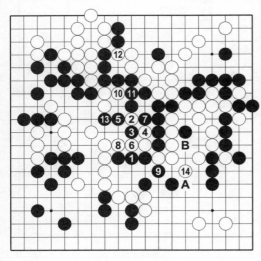

圖13-27

第六譜　31—85
（即131—185）

圖13-26　黑31如照——

圖13-27　於1位接頑抗，白2靠手筋，白8接時，黑9須虎，白10沖、12斷，白得大利，黑13長出，白14尖，以後黑如於A位擋，白可於B位活。過程中黑13如改於14位尖，則白於13位擋，對殺白勝。

黑31跳比在32位打吃好。白32必須長出，絕不能在38位打。黑33接大棋，邊治孤，邊破空。白34至38必須防守，不然黑在38位接很厲害。

黑39大跳好棋，如在62位跳，白66位沖，黑63位接，白39位靠，黑被殺。

黑41如不慎下於58位，白便有於62位夾的手段，此處

便成劫。黑41尖淨活。
白42、44沖斷，是早已
準備的狙擊之處。

黑47立後，白於A
位擋，不及於76位打，
黑於77位長，然後白再
於78位長包收，較為有
利。現在白48飛，非常
大。白50如照——

圖13-28　於1位
接，則黑2、4、6後，
譜中煞費苦心的白48一
子就被黑棋吃去。

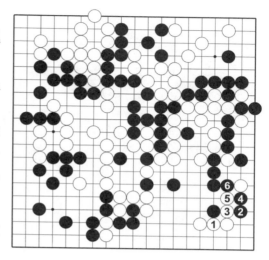

圖13-28

實戰白50是唯一的
應法。白56接後，便有
於72位貼的手筋。黑
57長很大，黑57如不
走，白可分斷黑棋。

圖13-29　白1貼，
黑如2沖、4打，則白5
長出即可將黑棋分斷。
白直接走5位長，是不
行的——

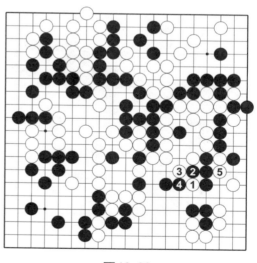

圖13-29

〔從後人的角度觀
望，在吳清源死守最後的防線時，那種希冀的背後，卻有一
種截然不同的力量在拒絕這種期待。編者注〕

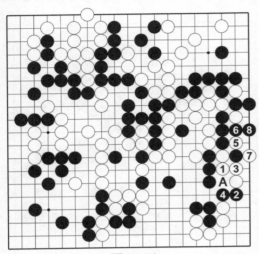

圖13-30

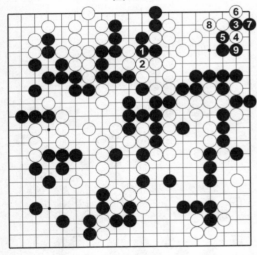

圖13-31

圖13-30　白1長，黑2至8為止，白棋被吃。

〔或許，這就是人的生命與感情附著時代印記的緣故吧。人是有感情的動物，對於自己喜歡或追逐的一些人和事，會深深融入記憶。編者注〕

其中，白3如在4位沖，黑在A位打，白簡單被吃。

白從58起，把上邊著法走盡。否則將來黑於85位飛靠時，官子的著法就有異。

圖13-31　黑3飛靠時，白4扳、6打是先手，白8退後，官子較為有利。白4於8位退或5位長均損。

白棋如不走盡60以下幾著——

〔無論你的青春是貧瘠還是充實，它都會成為無法分割的一部分跟隨你的記憶行走。吳清源的棋，曾使我們為圍棋癡狂執著的時期榮為綻放，在他落敗的那一刻，你會感到自

己並非一個單純的旁觀者，也有一種被擊敗的感受。編者注〕

圖 13-32　此處如保留，黑7反打，再黑9長可以成立。白10如斷，黑11、13渡，白14做眼，黑15尖（白如於A位接，黑便於B位破眼），正好切去白棋一段。

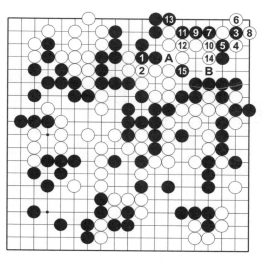

圖13-32

實戰白68靠，衝擊黑棋薄弱的地方，謀求便宜。白72好手。黑73不能於82位吃白子。

圖 13-33　黑1接撞緊氣，因此白2可以長出，黑3跨、5斷時，白6一打，黑便崩潰。由於有此變化，局面極度細微，形勢不明。

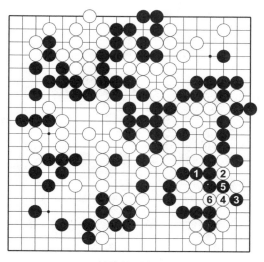

圖13-33

白在A位擋已沒有價值，故實戰76、78打長包收正確。白82接，此手約十四目，雖然不小，但黑85靠也大，被白於B位尖，出入也很大。

第七譜 86—161（即 186—261）

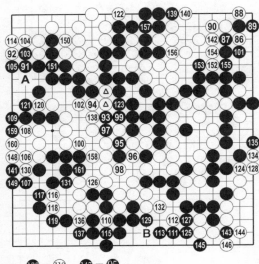

⬤133 = ⑩110　⬤147 = ⑨95

圖13-34 實戰譜圖

圖13-35

圖 13-34 從白 86 至 90 的官子已如前述。

黑 89 長是正確的應手。

〔虧三目，對於職業棋手來說難以承受，平時為了一目棋要嘔心瀝血，突然有劫匪搶走三目，這等於從自家中搬走了一座金山啊！編者注〕

圖 13-35 黑 1 反打不好，以下應對至白 8，白先手成活，黑棋不行。

實戰白 92 如於右上角吃黑兩子，有十目，雖是大棋，但遭到黑棋於 104 位的夾，也不妥。這兩手棋，究竟何者為大，很難說。黑 93 是巧妙的官子，白不能在 99 位沖；如沖，經黑 95 位打，白 96 位提，

黑可在123位雙吃。

白⊛兩子，由於左邊尚留有侵凌黑棋的手段，不能放棄。白94拐出，至100補斷，告一段落。黑101打吃是此時的最大官子。白102是先手，此處黑不補，白於A位點，黑即被殺。白106立，黑107應是正著。

圖13-36　黑1擋後，被白2一扳，黑就受損，黑如3扳，白4做劫，此時黑於A位接，白便B位托，上邊黑棋的眼位不夠。

現在盤面上，正是細棋的局勢，可是白棋終於出了敗著——白110，近乎隨手。

白110必須於B位跳。如果這樣走，勝負將只有半目。白110撲後，再於126位提，雖有六目，然而白是兩手棋才得到的，而黑111大飛，一手就得到將近六目。

圖13-36

　　圖13-37　　白於1位跳，結果黑4、白5、黑6，白棋得先手（黑6如不走，則有白A、黑B、白C的手段）。按照這個形狀，在下邊雙方理應均不能成空。

　　但實戰被黑111飛，讓黑得了六目，白真是失算。本局結果黑以三目勝告終。而白110與黑111的交換，白棋損失將近三目棋。白126仍應於129位沖，黑必須B位擋。實戰被黑129先擋，白132非曲不可，此處白又損失一目。

　　白132如於白110位提黑三子，大約是三目半，白132曲是四目，白132較110位提為大。官子過程中，白棋如處處皆能走正，則是一局和棋，和棋便是白勝。

圖13-37

第14局　日本第二十期本因坊戰七番勝負

黑方　山部俊郎九段　白方　坂田榮男九段

（黑出四目半　共178手　白中盤勝　弈於1965年5月4、5日）

吳清源　解說

第一譜　1—25

　　圖14-1　黑1至白8，目前採用這樣的佈局很多。黑9是趣向。對這著山部九段有新的研究。

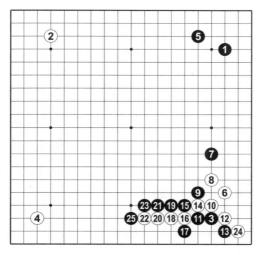

圖14-1　實戰譜圖

圖14-2

　　圖14-2　黑1、3的定石是普通的走法。

　　實戰白10以下至16斷時，黑17從下面打，再19壓，這種著法山部九段心裡早就有了底，因而出現複雜的變化。

　　黑15強硬。

圖14-3

　　圖14-3　按以前的定石，黑一般是在1位退，以下到白4為止，這是穩健的著法。

　　白16只能這樣走。

圖14-4　黑若1位打，走活角的定石，到白8為止的結果，黑棋不好，已經成為定論。

〔後來的定石發展為黑7走A，白走B、黑走C封，白8、黑D、白E以後的打劫轉換。〕

黑17、19的手段，山部九段已經要在實戰中試用了，但無論如何，總令人感到這是被稱為戰鬥能手、亂戰之雄的山部流派的風格。到黑23為止是必然的應對。

圖14-4

圖14-5　黑如走1、3活角，白4是好著，此處的封鎖不會緊密。例如黑在5位尖，白只要在6位飛，黑方就不容易吃白棋。

白24連扳，緊湊！識破了黑方的用意。

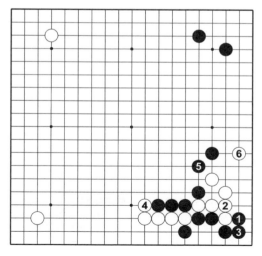

圖14-5

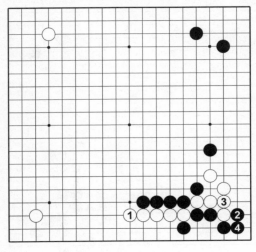

圖14-6

圖 14-6　白 1 若
長，黑 2、4 安定下來
是有力的，此圖白棋的
姿勢不舒暢，正好合乎
黑的期望。

實戰白 24 的意圖
是——

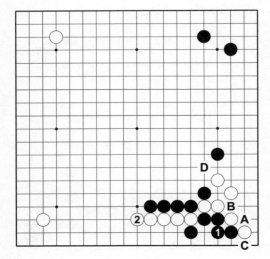

圖14-7

圖 14-7　黑如在 1
位接，白就在 2 位長。
此後黑走 A 位打，白 B
位粘，黑 C 位吃白一
子，白在 D 位尖，與前
圖相比，白較有騰挪的
餘裕。

黑 25 扳，勢所必
然。

第二譜　26—42

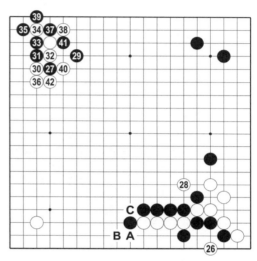

圖14-8　白只有
26位點。這是坂田研究
此型劃時代的一手棋。

圖14-8　實戰譜圖

圖14-9　白如1位
擋，黑2接即成打劫，
黑方有6位的劫材，白
不好。

　　白26雖也可考慮在
A位扳，但黑在B位連
扳，嚴厲，黑棋外勢更
加厚實。因此白26的
筋，在此場合是緊要之
著，下面將其理由具體
地表述一下。

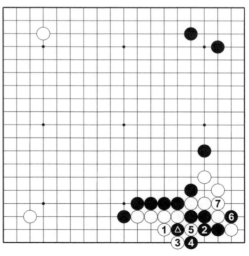

❽ = ▲

圖14-9

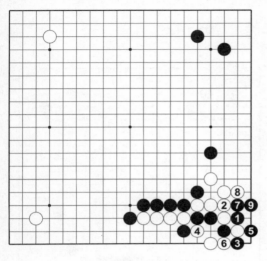

圖14-10

圖 14-10 黑 1
打，到白4打，黑棋要
子被吃之外還落後手，
這當然是問題之外。

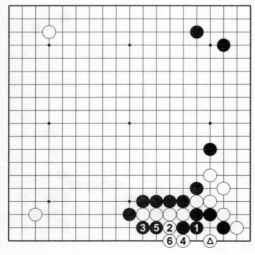

圖14-11

圖 14-11 黑採取
1位接的對殺手段，對
此白準備了2、4的反
擊，白一子起了作用，
白棋快一氣。

圖 14-12 對付白2，黑只能走3位轉換，但這樣進行至白8止，白在A位的斷，就變得嚴厲了。

因此，黑方在這個角沒有直接行動的著法，把它保留，而轉到27位掛角，但這是有問題的。

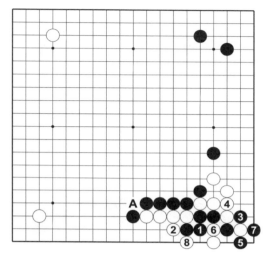

圖14-12

圖 14-13 黑此時無論如何都應該在1位封鎖，白2斷一著再4立，防黑包收，黑3、5構成厚勢，白6守角。按我的預想，這個新型演變的結果是黑得外勢，白得實利，不失為兩分。

白28是絕好點。白在C位的斷，變得嚴厲了。焦點移到左上。對付白30，黑31、33是有問題的。

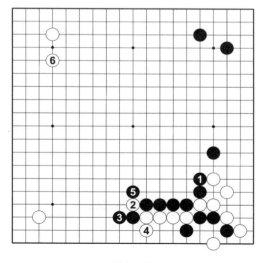

圖14-13

圖14-14

圖14-14　黑還是走1、3的定石為好。

白36是征子有利時的定石。

圖14-15　白也可以考慮走1位接，以下到黑26，雖成大型定石，但征子如對白有利，白在A位逃出可以成立。這樣白棋厚實。不過實戰中征子對黑有利，所以白不採納這個定石。

〔後來的定石研究黑24在B位打，白C反打，黑D提，白24位打，黑E接，白F封，此時的攻防還與黑14刺有關，有些複雜。〕

黑39是不得已之著。

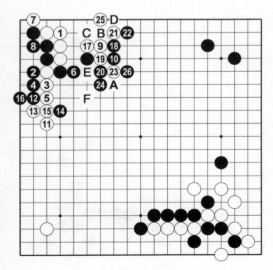

圖14-15

圖14-16 黑不能
在1位斷打,否則進行
至白8,A位和B位白必
得其一。

從上述的意味來
說,白28一子成為出色
的一著。白40、42征
吃,貫徹了白方的佈局
構思。這個定石也是白
棋厚實,黑棋不好。

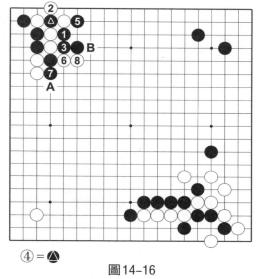

④ = ⬤

圖14-16

第三譜 43—64

圖 14-17 黑 43
長,到白48為止,是必
然之著。

黑49如在A位補,
則不緊湊。如譜打,是
要試探白方的著法。白
50圍邊,過於注重使左
方的棋子發揮作用。

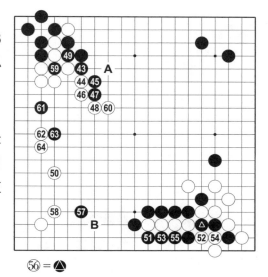

㊺ = ⬤

圖14-17 實戰譜圖

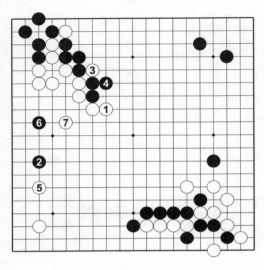

圖14-18

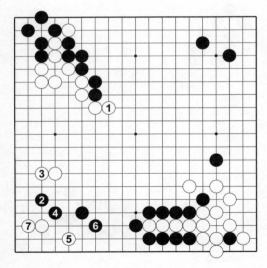

圖14-19

圖14-18　白1長，厚實，此處是雙方勢力消張的要點。黑2分投，白在3位斷一手，黑方屈服在4位曲，白還可再走5、7兩著的步調。

黑51以下的包收，只有如此。白58尖應，含有以後在B位的打入。

圖14-19　白1長，仍然是要點，如果黑在2位打入，白在3位併，收左方邊地。想定大致到白7為止的應接，此圖白好。

黑59的提是很含蓄的。白60也是絕對的。黑61的打入是前著相關聯的手筋，白方也已預料到。棋局逐漸進入中盤戰。

白62夾，是引致複雜局面的作戰計畫。

　　圖14-20　此時如果避免打劫，白在1位壓，被黑2關，輕鬆地脫身，有所不滿。對付白3、5，黑6飛，成容易活的形。

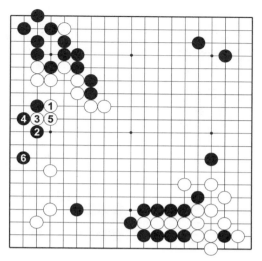

圖14-20

　　圖14-21　黑2扳不好，白有3位斷的騰挪手筋，黑棋姿勢重。

　　對付黑63，白64退，雖難受，但不得已，此處含有種種變化。下面把它研究一下。

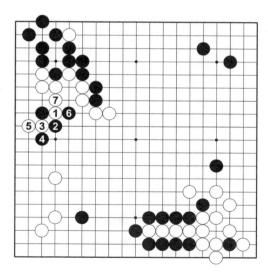

圖14-21

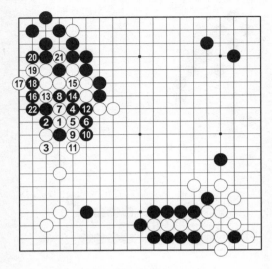

圖14-22

圖14-22　如果白1、3的反擊手段能夠成立，就很好。可惜黑4跳是好手筋，白如走5位，黑走6至22的順序，白棋就崩潰。

過程中，白15如改走22位，黑在15位吃白棋要子，白失敗〔筆者認為黑18在19位打吃更簡明〕。

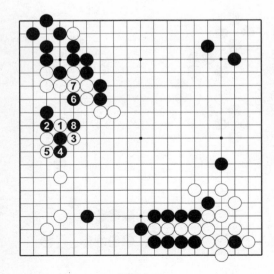

圖14-23

圖14-23　雖也可考慮走1、3的強硬手段，但黑有6位靠的妙著，白7接，黑8打，白一子被吃。

圖14-24　白走1、3的變化，黑2以下到6的變化，是可以預想的，但留有以後黑A、白B、黑C的劫，白棋無趣。

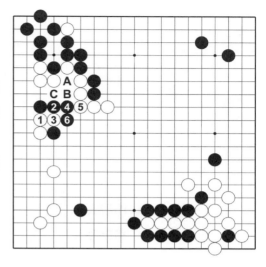

圖14-24

第四譜　65—101

圖14-25　黑走65、67，雖是劫爭，但劫的影響對黑甚輕。白方也含有伺機放棄數子的可能。對形勢的策略各執己見，是關鍵之點。

黑69壓是妙手，表現出了山部九段的感覺。對付這著，白70的應法，可能會令人感

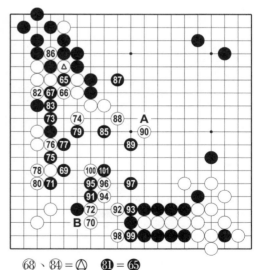

⑥⑧、⑧④＝△　　⑧①＝⑥⑤

圖14-25　實戰譜圖

到奇怪，但這卻是對付69的將計就計的一著。

圖14-26

圖14-27

圖14-26 白如果在1位應，現實的被黑方先手取得便宜。例如黑走2、4，白只得在5位提，解消打劫，黑走了6位成好形時，黑的作用就很顯眼，因而白1是不能令人滿意的。

左上的打劫，可根據情況採取把黑棋緊封的方法，因此判斷此時白70採取轉換的策略是最好的。回過頭來看，認為白68提劫這著可能是有問題的。

圖14-27 白1、3走盡變化是有力的。黑4接時，白5先手便宜，然後在7位打入，雖然損失實地，但從全域來看，白棋姿態厚實。

黑71後，白72長，成白棋充滿活力的變化。黑73如提劫，白就按照圖14-27棄子的思路進行作戰，黑形勢損壞，外圍支離破碎。

黑75打，以下到白80是預定的行動。

圖14-28　黑75如在1位提劫，白2的封鎖是嚴厲的。黑3解消打劫，白4接上後，再走一著，黑棋三子就枯死。

白82是看準黑棋沒有適當的劫材，力爭把劫打贏。因此，白到86為止解消打劫。黑85、87佔好點，充分準備以後的攻防。白90也可平凡地走A位關。

黑91扳是嚴厲之著。白92覷，湊黑補掉93位的中斷點，雖是不願意走的一著，但——

圖14-29　白直接在1位應，黑即在2位虎，白就困難了，白勢必考慮3以下的轉換，但中腹黑棋這樣形狀是不可能被吃的。例如，

❸＝△

圖14-28

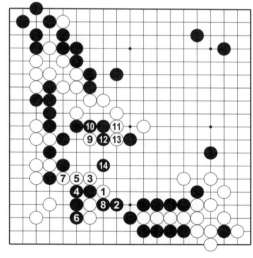

圖14-29

即使白走9位覷，以下到黑14，黑棋可以脫險。

黑97關跳是形。白100扳，被黑101斷，看似送吃，但這著是防黑在B位沖。

第五譜 2—32（即102—132）

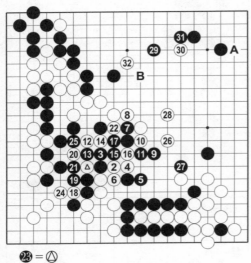

㉓ = Ⓐ

圖14-30 實戰譜圖

圖14-30　白2打，以下雙方在中腹力爭出頭。

黑9飛後，似乎已經聯絡起來，但還留有白12的猛烈狙擊。黑13是不得已的。

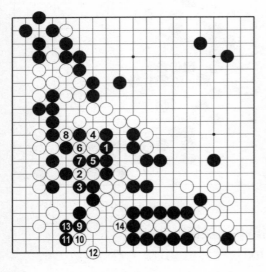

圖14-31

圖14-31　黑如1位應，白2至8的手段是成立的，左方黑棋五子被吃。黑9到白14接，白可以活。黑全線潰敗，計策不如人。

圖 14-32 白 2
時，黑如改在 3 位
沖，白 4 打，下邊的
地很大，即使黑走
5、7 吃兩子也沒有意
思，棄大就小不行。

白 14 至 17 是必
然的過程。白 18 有次
序，是好手筋。

圖 14-33 白立
即走 1 以下的包收，
走成被黑 8 沖下的順
序，白棋不便宜，這
與圖 14-31 的結果有
天壤之別，此圖左邊
黑五子是連回的。

黑 19 如改在 21
位提，白就在 19 位
打，黑棋全體沒有眼
形。白 24 長，這裡如
被黑先手提，也很
大。因此到黑 25 為
止，欺凌黑棋，白方是
滿足的。

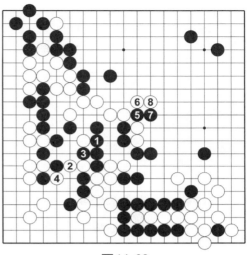

圖14-32

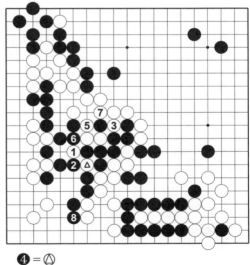

❹＝△

圖14-33

白 26、28 整形，好調，此時是白有望的形勢。黑 27 如
照——

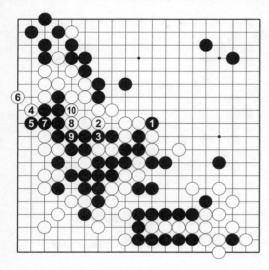

圖14-34　在1位斷，白2到10，白可以活，黑攻擊計畫落空。

圖14-34

圖14-35　黑7、9只吃中腹數子白棋，不能滿足。白12擋後，再在A位併，黑棋就死。黑如在A位做活，白在B位跳，下一步C、D白必得其一。黑全域跟不上白棋的節奏。

黑29圍是當然的。白32侵消走得過分，應在A位托。對付上邊黑棋的形勢，照例只能考慮從B位去侵消。而實戰的下法，白棋太貪婪了。

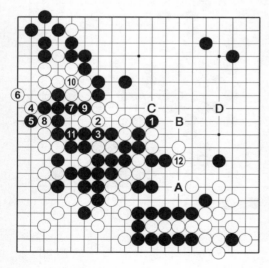

圖14-35

第六譜　33—78
（即 133—178）

圖 14-36　黑 33 壓，分斷白棋聯絡是當然的態度，不然坐以待斃。黑 37 是緩著。此時按形勢的推移——

圖 14-37　黑在 1 位長是嚴厲的。白如在 9 位接，黑在 A 位飛，隔斷中腹白棋，予以環繞攻擊，以決勝負。因此預想白 2 至 8 整形，如果是這樣走，黑在 9 位沖，確定了上邊。

白 40 應先走 42 位，黑走 43 時，再走 40，才是正確的次序。從上述的意味來說，黑 43 可走 46 位拆一得角，讓白走 43 位破中腹，作轉換，也就是說白走到 44 位扳，就決定了白棋的優勢。

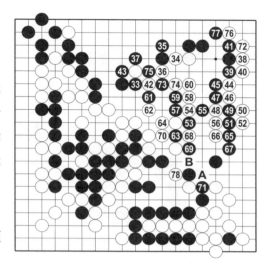

圖14-36　實戰譜圖

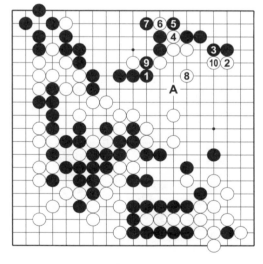

圖14-37

黑 53，是謀求使形勢混亂的手筋，是決勝負之著。

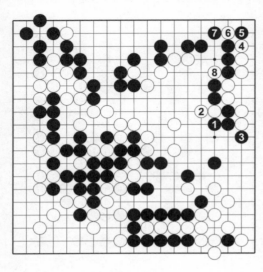

圖14-38

圖14-38　黑平凡地走1、3是不能成立的，這樣就生出白4至8的手段，這局棋就到此結束。

白54、56，一步不放鬆，進入最後決勝負。黑57至61拼命抵抗。白64、66是最好的著法。

此時黑67救助三子是意外的，白68扳後，可以說妙味已經消失了。

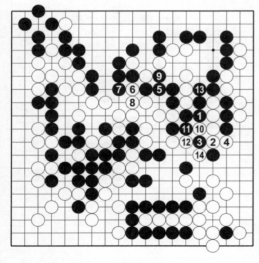

圖14-39

圖14-39　黑不管怎樣只能在1位接，白2、4吃黑三子時，黑5轉到上邊吃白數子，白走10至14收右邊的地作為代償。這樣雖然是細棋的局面，但白棋好。〔在一片混戰中，坂田心明眼亮，計算精確，得失判斷無誤。〕過程中，白10緊要——

圖 14-40　白如走1、3救助中腹數子，黑在4位立，中腹的大棋就死了。

以後黑方不過是走走看而已。黑71如果不走，白A、黑B、白78位，下邊的黑棋就危險了。至白78扳，黑方無法繼續著下去了，只好認輸。

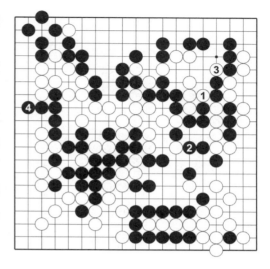

圖14-40

【圍棋集錦】

圍棋的能力大致是兩部分，一部分是技術，是計算及衍生的準計算能夠在短時間內覆蓋的範圍，而另一部分與計算的積累有關。

超越了計算的衍生，更多時候因人的性格、閱歷以及對世界的認識而呈現出獨特性——很難給後者準確定義，感覺、棋風、境界都與此有關，但又不能完全重合或者彼此包含。

吳清源說：「一流棋士之間棋力之差是微不足道的。勝負的關鍵取決於精神上的修養如何。」這就是所謂「人棋合一」的境界。

在作戰的時候，有時多走一點，在局部形成不乾淨的棋形未嘗不可。一種情況是當雙方處於膠著狀態，需要進行最大限度支援，暫時無暇顧及其他局部的棋形好壞。

　　另一種情況是在作戰過程中，對手有可能會忙於做活，在治孤的過程中便有可能需要左衝右撞，從而可順勢將原本不乾淨的棋形，整理成為效率高的好形。

　　能夠將棋局導入自己有把握作戰局面，有助於減少失誤；而圍棋，說到底如果沒有妙手制天下，則是一個比誰失誤更少的博弈。

　　坂田榮男曾說：「給對手留下絕好點的棋。」一般都不是好棋，故他們行棋都是以破壞對手效率為第一考慮。

　　在短兵相接時坂田次序妙棋，鬼手層出不窮，這是他力量強於同時代棋手的法寶。後人才有評論「計算的坂田，感覺的秀行」一說。

　　勝負，在沉浮不定的棋戰大潮中本是平常事，但坂田盤上內容的征服，有種讓棋界「空氣突然安靜」的感覺。

夫　人（一）

　　吳清源的棋越下越好，結婚的問題就漸漸成為頭等大事。那時因為日本發動侵華戰爭，許多在日本的中國人都紛紛回國去了，他的母親和妹妹們回國也只是時間問題。但吳清源一個人生活難免有所不便，所以就拜託喜多文子老師為吳清源介紹結婚對象。

　　瀨越老師也給吳清源介紹了許多結婚對象，但因為吳清源是中國的一個宗教團體的信徒，所以就吳清源自己來說，是想找一個能夠理解自己的宗教信仰的結婚對象。

附錄 長生劫

長生劫圖1

長生劫圖1：黑5飛攻，以下至白12斷，與山部俊郎與坂田榮男實戰相同，黑13打定型，黑29斷製造劫材，黑35提劫，以下至黑37打——

長生劫圖2

長生劫圖2：白38提劫，白39送吃找本身劫絕妙，白40非提不可，黑41返提劫——

長生劫圖3

長生劫圖3：白42撲進送吃找劫材，黑43提兩子，白44提劫。這樣反覆循環，無休無止，於是長生劫就出現了。

第15局 日本第四期名人戰

黑方 高川格九段 白方 吳清源九段

（黑出五目 共258手黑 勝二目弈 於1965年7月21、22日）

吳清源 解說

第一譜 1—26

圖15-1 黑11佔A位大場也並無不可。

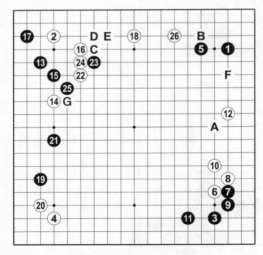

圖15-1 實戰譜圖

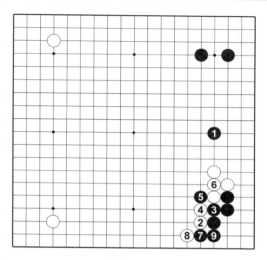

圖15-2 黑1夾，白如在2位飛靠，黑有3、5切斷的厲害著法。走成這樣局面的對局也相當多。但是白方要避免走成這樣急促的局面。

圖15-3 白2也可緩和地飛，黑如在3位夾，白有4、6包收的手筋，以下到白10那樣騰挪。

圖15-2

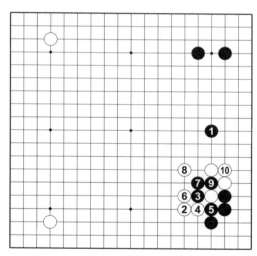

圖15-3

實戰白12拆後，對右邊的定石也並無不滿。白18拆，下一步再在26位逼是極好之點，如走成這樣，則黑的單關角就不如在B位小飛來得好。

黑19也可選擇小飛掛角。黑21當然，下一步黑如再在22位關，含有以後黑C、白D、黑E的手段。

因此白22之點是不可不走的。黑23如在25位尖，白26位逼迫，以後白再在F位拆成絕好點。黑23是先手便宜。

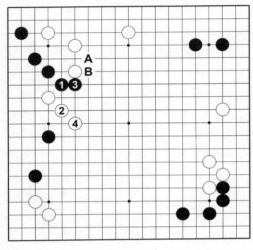

圖15-4

圖 15-4　黑 23 如在 1 位尖，以下到白 4，以後黑 A 位覷，白就不接而在 B 位長。

白 24 接，也曾考慮過——

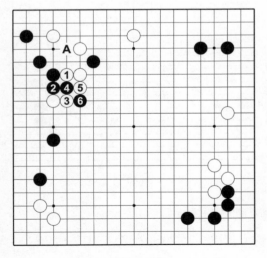

圖 15-5

圖15-5　走 1 位，但黑 2、4、6 沖斷後，留有以後在 A 位靠等的餘味，不好。

白 26 拆是有策略的。這著的用意是讓黑在 G 位壓，左邊也不能完全成黑地。

圖15-6　黑在1位壓，白2扳，試黑應手，黑如3位斷，則白有4位碰的手筋。黑5如扳，白6、8突破黑地。

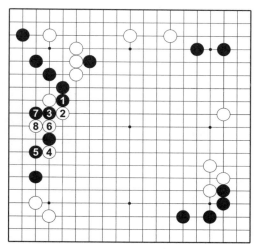

圖15-6

圖15-7　黑3如夾，則白4是打入的要點，黑5如尖封，則白6至10輕易取得安定。黑5如改在10位擋，則白7、黑6、白8、黑9、白A、黑B、白C、黑D、白E，黑棋形不善。

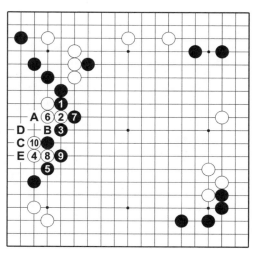

圖15-7

第二譜　27—82

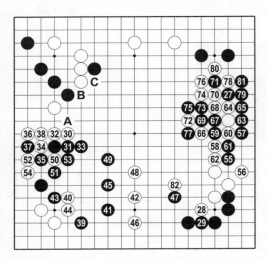

圖15-8　實戰譜圖

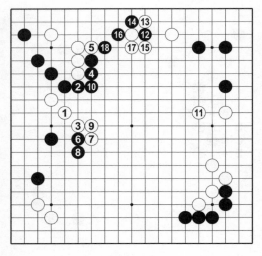

圖15-9

圖 15-8　黑 27 拆二大場。白 30 飛出，這著雖也可考慮——

圖15-9　白在 1 位尖，但想定黑 2 以下至 10，上邊白地稍薄弱，以後黑有 12 靠的手段。如白 13 到黑 18 的應接，左邊白五子痛苦。

實戰黑 31 只得在此處長，如改在 32 位長，則白 A、黑 B，順著這個步調，白在 C 位曲，白棋舒服。黑 33 長，當然。白 34 到 38 是必然的應接，白大致成安定型，結果兩分。

黑 39 利用厚勢逼角是當然的態度，白 40 飛出。黑 41 如照——

圖15-10　在1位靠，白如2位扳，黑3斷，採取緊迫的著法，白4打以下至10斷，被白拿到實利，黑意外地沒有意思，厚勢重複。

因此，走了緩和的黑41位飛。

白42是恰到好處的著點，以後45位和47位白必得其一。黑45是必爭的要點，此點如被白所佔，左邊黑棋即變薄，當然要關出。

白46關下，不好，走得過分，應按照原來的預定走47位飛。黑如46位飛，白69位關，這樣走，從容不迫，是白充分的棋勢。

黑49關後，左邊黑棋就安定了，同時使左下角、左邊的白棋感到薄弱。

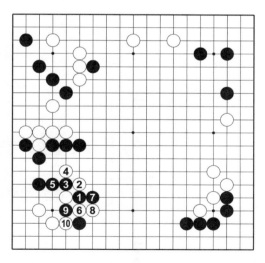

圖15-10

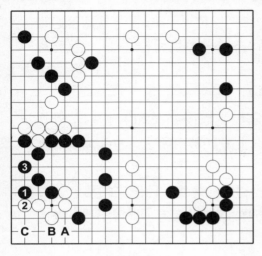

圖15-11

圖 15-11　　左邊白如不補，黑可走1、3，上方白無眼，左下角黑也有黑 A、白 B、黑 C 的手段，上下白棋都困難。

因此白以 50 為棄子，走52、54把白棋經營好。黑55打入，是白棋陣地的弱點，有了黑47的飛，則更為嚴厲。

黑59跨是手筋。白62如照——

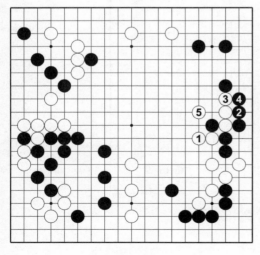

圖15-12

圖 15-12　　在 1 位長是堅實的著法，成黑2以下至白5的應接。

黑71是好著。

圖 15-13　黑如 1 位長，則白 2 至 6，這樣白容易作戰，黑四子重。

白 72 只得打，如在 74 位曲，黑在 77 位打，白棋形狀不好。黑棋爭到 77 位雙打，整體厚實。白 82 頂不得已。

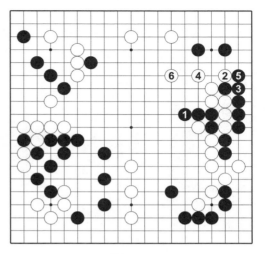

圖15-13

圖 15-14　此時白不能在 1 位沖。如沖，黑脫先在 2 位關，白 3 扳，黑 4 頂，黑棋可活；白方走 5 至 11 雖可活，但這樣黑牆壁鞏固，中間的白棋就難保。

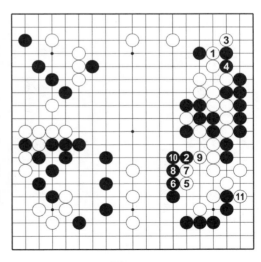

圖15-14

第三譜　83—124

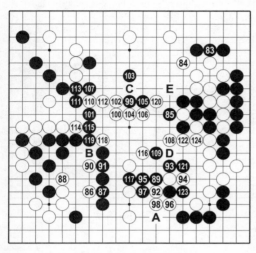

圖15-15　實戰譜圖

圖 15-15　黑85提，厚。白86稍走得過分，應在123位扳，黑92位，白89位，黑A位，白97位，忍耐一下。

白86、88的意圖是伏有白90位，黑91位，白B位，黑119位，白118位斷的手段。被黑89反擊，以攻為守，白即陷入困境。白92斷拼命騰挪。黑93如照——

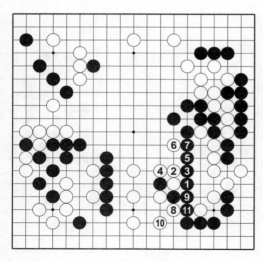

圖15-16

圖 15-16　白如走1、3、5，而放棄右方走6至10的先手便宜後，再在譜中B位沖出，隨便擒獲哪一方的黑棋都可作為代償。這樣轉換白也有望。

實戰黑93打，再95長，就太平無事，是賢明的、照顧全域的策略。白96打吃必然。

黑99這著兼有防備白B，黑119位，白118位沖斷，形成中腹的地，消上邊模樣等種種作用。下一步黑在101位飛，可成相當大的地。因此白100進入，這著當然是窺伺著B位的沖斷。

黑101飛，引誘白102長，再103關，作為行棋的步調來說，是很流暢的。但黑103應在C位長比較好，白如104位曲，黑120位關，和譜中白104、黑105後對比，其差別在於白走106位不是先手，對經營下方兩處黑棋有很大的差別。黑107如照——

圖15-17　在1位聯絡，白2、4斷，黑如在5位聯絡下方，白6長，左方黑棋就有危險。黑7如改在A位尖，白在7位尖斷。

譜中黑107關，兼有聯絡這塊黑棋和上方黑棋三子而脫險。白108如照——

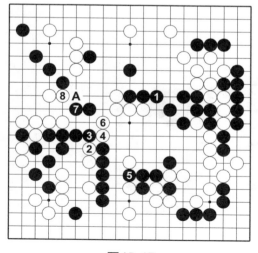

圖15-17

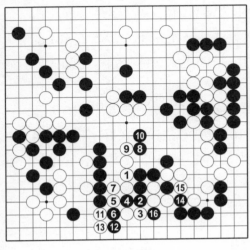

圖15-18

圖 15-18　在 1 位接，便成到白 11 的變化。黑 12 立，白 13 如擋，黑 14 沖、16 斷，白難辦。

白 108 點，化虛為實。白 110 是狙擊的手筋。

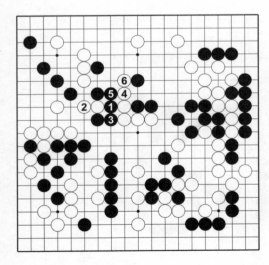

圖15-19

圖 15-19　黑在 1 位打，白走 2、4、6，藉機行棋，黑棋不行，有上當之感。

白116如照——

〔白 110 挖太精妙了！讚歎者說這是具有吳清源精湛棋藝的代表著。編者注〕

圖 15-20　在 1 位接，黑 2 以下到 14，白棋不行（此後白 A，黑 B，白少一氣）。

因此白 116 是手筋，下一步就要在 117 位接。白 118 先走一著，是不是好是有疑問的。

黑 121 如在 122 位長，白 121 位，黑 D，白 E，這樣是兩分。由於黑走 121，白走 122 轉換。

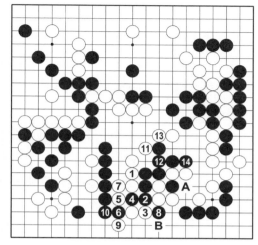

圖15-20

第四譜　25—101（即 125—201）

圖15-21　白 26 飛後，就頗不容易吃這塊白棋。到白 30 為止，白得了相當的地而活，也就挽回了形勢，成為白棋有望的局面。

黑 31 是先手。白如脫先，譬如走 96 位是非常渴望得到棋的所在，那麼，黑角上就有種種的手段。

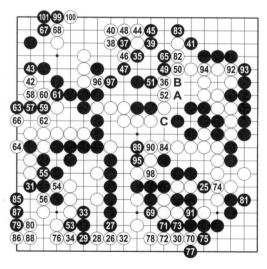

圖15-21

　　圖15-22　黑即使走1、3，這樣白就不好辦，以下白4
到黑13為止，成劫。

　　因此白32、34不可省略。黑35好著。因為黑方看到形
勢靠不住，也頑抗起來。黑35是意外的嚴屬手段。

　　白36關補不得已。如在37位長，在上邊成地，黑A
位，白52位，黑B位長，即逃出。有了黑35一子，就無法
擒住。黑37、39破了白上邊，黑也挽回了形勢。

　　黑41不妥當，這著應在48位立，把形走定，白走46
位，黑44位，白47位，在自衛上是不得已的，然後還有走
41的機會。由於黑立即去走41的大場，被白先手走了42，
再在44位立下，就遭到損失。

　　白46、48先手提一子，多少得點便宜。黑49靠是補斷
手筋。白50應法錯誤，意外地遭到損失。

圖15-22

圖15-23　白在1位尖才是正應，黑如在2位扳，白3虎，以下到11的走法較便宜。

這樣和譜中到52為止相比較，譜中白中腹增加了地域。當時認為相差不大，其實差別很大。中腹的白地黑走94位或者C位等，意想不到地減少。如照圖15-23那樣走，黑棋不能渡過，上邊黑地相差很大，顯然白棋勝勢。

白66後手十二、三目。黑69收官錯誤，應在73位沖，白71位，黑70位擋，逼白72位接，然後黑在81位立，這是最大的官子。

白70長，大。黑71、73看起來吃到了三子，但落後手並不大。這樣白棋局面稍優。白76敗著！黑走75和白走81是兩者必得其一的所在，為見合的地方，白76當然應在81位虎，這是先手官子，十分大。

被黑在81位曲，白便失去最後的勝機。

圖15-23

第五譜　2—58（即202—258）

圖15-24　黑風平浪靜地走向勝利彼岸。

〔編者按：1961年，吳清源47歲，參加第三次日本最強手決定賽，奪得錦標，銳氣未減當年。這是他最後一次光榮之戰。這年八月某日下午，他過馬路時被摩托車撞倒。全身多處骨折，大腦受傷，經醫院搶救才脫離危險。為此，他療養了一年多的時間。

經過這一次車禍後，他再想重整旗鼓，東山再起，已經力不從心了。第二年因腦震盪後遺症發生精神錯亂，他再次入院治療很長時間。即使這樣，他在1963年和1964四年的爭奪名人比賽中，仍然獲得第二名。1965年第四次名人爭奪賽中，他已呈現出頹勢，不能與後起之秀爭鋒。名人桂冠被他的弟子林海峰奪去。從此，日本棋壇的吳清源時代一去不復返。〕

圖15-24　實戰譜圖

【圍棋薈萃】

可以說，現代棋手對於佈局常形的研究，已經到了深入骨髓的地步，他們常常賦予之前一些被否定和淘汰的定石以新生。

圍棋名局就像唯美的詩歌，它們之間有很多的雷同，都是將一些素材——文字、棋子組合成作品，讓人們欣賞。

當自己薄弱，需要治孤、騰挪的時候，切忌將變化走盡，留有各種各樣的借用才是關鍵。

男子職業高段對局中，棋每局必戰，而激戰，則多為混戰。在混戰中，誰計算更精準或誰錯誤犯在最後，將決定勝負的走向，這是當代圍棋的技藝高超和場面精彩的地方。

人非聖賢，孰能無過？再說，錯誤在棋盤上，是一種尊嚴存在。錯誤，也可以創造不一樣的精彩。大賽緊張，正因為巧妙，正因為跌宕起伏，才更有觀賞性。

封鎖就是把對手的棋子侷限在一個小的空間裡。出頭即使沒有目數，出頭的價值也是十分巨大的，因為它對雙方厚薄有著很重要的影響。

攻擊一般都是帶有風險的，進攻一方的包圍圈哪怕露出一絲破綻都很可能讓對方成功逃脫，因此強行殺棋需要強大的計算力。

第16局　日本第四期名人戰

黑方　藤澤朋齋九段　白方　吳清源九段

（黑出五目　共306手　黑勝三目　弈於1965年6月7、8日）

吳清源　解說

第一譜　1—37

圖16-1　白8二間低夾，黑9尖，以下至白16為定石一型。黑17夾，挑起戰鬥。白18如按——

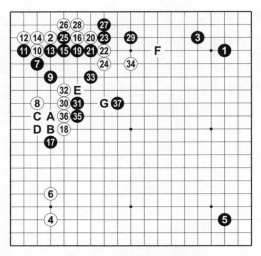

圖16-1　實戰譜圖

圖 16-2　於 1 位關，黑 2 先手覷後，再走 4、6、8 圍攻白棋三子，黑積極主動。

因此譜中白 18 飛象步，姿態生動。

白棋不懼黑 19 於 A 位穿象眼，此時，白於 B 位沖，黑於 C 位立，白於 D 位立，輕巧轉身，黑因小失大，白好。

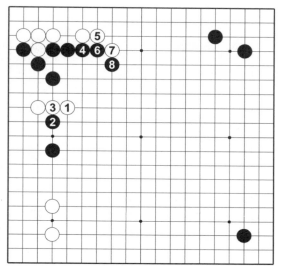

圖 16-2

圖 16-3　黑若走 1、3 沖斷，則白 4 打、6 長，也可一戰。黑要處理兩邊戰線的棋，頗為辛苦。

白 20 長後，黑 21 如按——

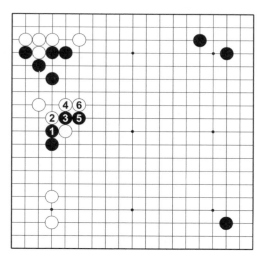

圖 16-3

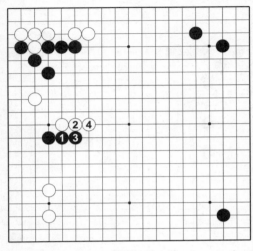

圖16-4

圖16-4　1、3長，則白2、4長，頭在前面，白好。此時下方白單關角的位置甚好。

白22太急。白22扳雖緊，但這一著有疑問。在有貼目的情況下，應耐心地於23位長方好。黑23斷，白雖說已有準備，但這一著畢竟是猛烈的。

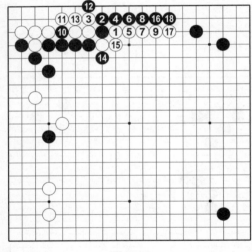

圖16-5

圖16-5　白若1位打、3立至7長時，讓黑棋爬二線，粗看起來似乎不壞，但黑8至18渡後，白棋形狀意外地不舒暢，甚為無趣。

因此譜中白24上立。

黑29拆一後，黑棋在上邊可成空。

白30關後，黑如於E位飛，則白34位先手關，黑於F位飛，白於G位枷，黑棋甚苦。今黑31靠是巧手。白32如按——

圖16-6　白於1位
扳，黑2斷至6長止，
如此形狀，黑於A位一
虎即成活形。

　　白36實接，使黑兩
子氣撞緊，是本手。

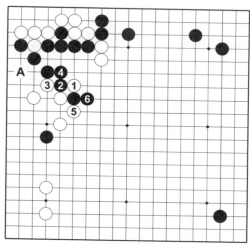

圖16-6

第二譜　37—49

圖16-7　黑37大
關，入腹爭正面，白38
非常難下。最初的下法
是於A位飛。

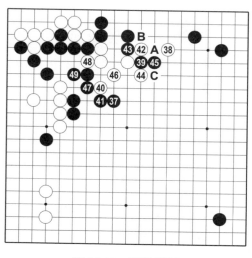

圖16-7　實戰譜圖

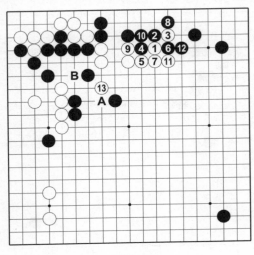

圖16-8

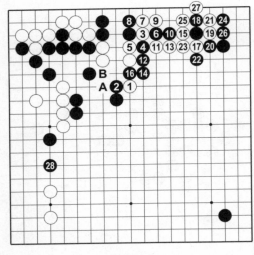

圖16-9

圖 16-8　白 1 飛後，黑如按 2 至 12 應對，則白 13 便得乘虛而入，黑再無應手。黑如於 A 位擋，白於 B 位切斷黑棋，黑腹背受敵，不行。

白 38 的另一著法是準備於 B 位靠進行狙擊。

圖 16-9　白 1 先關，此時黑如 11 位飛，則白 A 位的狙擊要點可以成立（以下黑於 B 位沖，白於 5 位雙，黑於 3 位長，白於 2 位接）。因此白 1 關，黑 2 應，白 3 靠後，黑 4 上扳戰端開始。黑 10 長後，白 11 斷，以下成至白 17 的轉換。繼續下去，黑 18 如於 19 位退，白棋就舒服了。今

黑 18 立是好手。白 19 如扳吃黑兩子，則黑 20 以下至 26 為止先手棄子封緊白棋後，便轉手 28 拆一。由於能取得先手轉佔到 28 位，因之黑 18 立是一步好棋，如此轉換白棋無趣。

圖 16-10 對付最初的設想——白1飛之著，黑必須要有決心於2、4跨斷進行戰鬥，以下便走成至8為止的轉換。如此白雖能轉手佔到9的好點，但黑10也是攻擊的急處。以下雙方至黑20為止的應對，也許是一法。

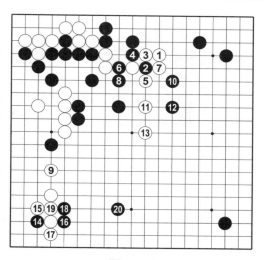

圖 16-10

各種各樣的著法考慮到最後，白38大飛了一著。這一步棋，不能否認稍嫌無理。不過白方是想活用黑方40位的這一弱點，進行攻擊。黑39反擊當然。

白40狙擊的手筋。黑41如按——

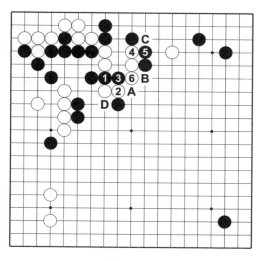

圖16-11 於1沖，白2以下至6擋上，白好。下一步黑於A位斷，白於B位曲後，C位及D位兩處總可得其一，黑難辦。

圖16-11

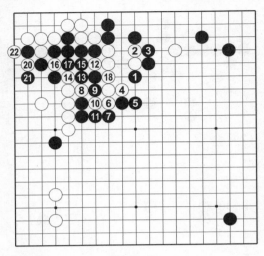

圖 16-12

圖 16-12 黑 1 扳來吃白，氣勢洶洶，白 2 以下至 10 斷，與左面黑子對殺，至白 22 為止，結果白快一氣吃黑。

因之譜中黑 41 壓，只此一手。黑 45 長出，形成複雜的戰鬥。白棋從這一變化開始，確立了做劫的作戰。

白 46 是狙擊的要點。黑 47 如於 C 位曲，白於 49 位尖仍是要點。

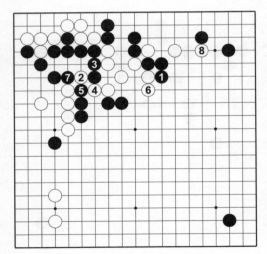

圖 16-13

圖 16-13 黑 1，白 2 以下至白 8 為止，黑棋的形態頗為討厭，白成為輕鬆騰挪之棋。

因此黑 47 只有擋的一著。白 48 如不立即先手沖，將來就來不及走這一著。這一手黑只有屈服走 49 忍耐。

第三譜　50—100

　　圖16-14　白50如於69位接無理，則黑於66位壓，很顯然下一步黑有58位覷，白於59位接，黑於56位枷的手段，上下兩處白棋不能兼全。歸根到底是白棋的騰挪不免有些無理，但是要騰挪也只有如此。

　　白54、56強力作戰，黑57打，白58做劫，以此頑抗。白64先手打好（此處直接與劫有關，不是劫材）。白66接後，劫更大了。至黑71為止的轉換是必然的結果。這一轉換黑稍有利。

　　白72失當，此手必須遠一路下於91位。

62 = ⊛　　67 = 59　　99 = 75

圖16-14　實戰譜圖

圖16-15

圖 16-15　以後黑如2攻，白3飛姿態頗為舒適。黑4尖時，白5以下至13為止，是容易走安定的形狀。

圖 16-16　黑2肩沖，白當然放棄上方四子，至白7為止在右邊成空，如此白棋好。

實戰黑 73 是猛烈的一著。對白74，黑如於79位應，則白於80位先手扳，黑於85位立，白再於95位飛，棋就成形了。今黑75扳，迎頭痛擊，又是嚴厲的一著。

由於黑 75 一扳之後，白棋便不能作輕巧的騰挪，完全陷入了進退兩難的戰鬥中。白80斷，渾水摸魚，黑81至89，絲絲入扣。白90雖然吃到兩子，但仍不是眼位。黑93奪去

圖16-16

眼位是白棋痛心的。

　　白94如於A位接，黑於B位飛，白棋非但走不出去，而且又沒有眼，相當危險。黑95是最嚴厲的攻擊之著。白96扳的意思是——

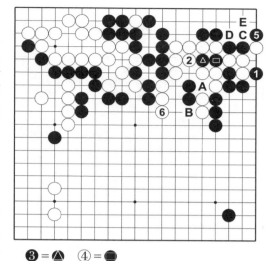

❸ = **▲**　　**④** = **●**

圖16-17

　　圖16-17　黑如走1、3、5，白6便可逃出，是在做使黑棋得不到A位的先手的工作。再黑不走1、3、5而於B位長，經白C、黑D、白E長後，角上含有一先手眼。

　　白100如按——

　　圖16-18　白於1、3滾打，再7沖，假如能吃到黑子就好了，可是從黑8扳到18斷為止，對殺白棋差一氣。

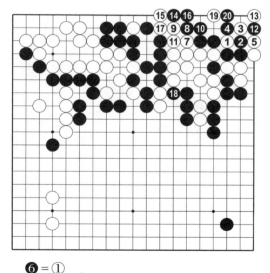

❻ = **①**

圖16-18

第四譜 1—60（即 101—160）

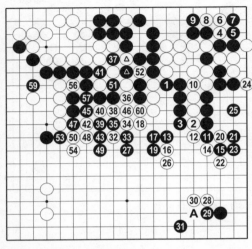

圖 16-19　黑 1 斷，白 2 沖，雙方展開了巷戰。白 4、6、8 是苦肉計。黑 11 失掉機會，此手應於 12 位擋。

㊹＝⊛　㊺＝❷　㊼＝㊼

圖 16-19

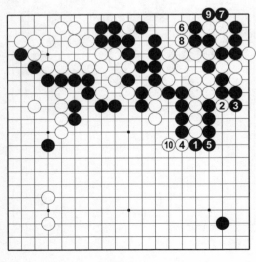

圖 16-20　黑 1 擋，白 2、4 斷，黑 5 不能省，白 6、8 伸氣後再 10 長，如此對殺白勝。

圖 16-20

圖 16-21　可是黑1擋，白2、4、6時，黑有7打的一著。白8如15位長出，則黑於9位打，由於白棋不能於A位斷，因此，白8除吃黑三子之外別無它著。接下去黑有9到13盤渡的巧手，白14做活甚難受，黑15一提之後，不僅成為絕大的厚勢，而且角中還得空五目，盤渡也是先手。

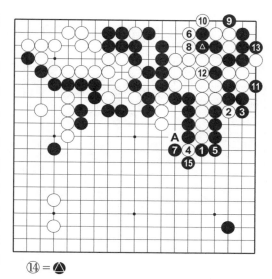

⑭ = ●

圖16-21

實戰白12沖出，魚歸大海。至白26長，重振旗鼓。黑27是攻防的要點，白28肩沖先走暢大棋。

黑31如於48位圍，中腹可以安寧無事，然而白便走A位曲的好點。白32飛出動，黑33、35沖斷，短兵相接。

黑37如於46位打，白於52位提成大劫。如果白棋劫勝於60位提後，下一步再於39位打，左上方的大塊黑棋就有危險，因此黑棋不能輕舉妄動，此劫白輕黑重。白40如於○位提劫，黑即於40位接，白雖可再於52位提而打劫，但左方的黑棋已經堅實，黑棋舒適，並不懼怕。

白48如於52位提劫則黑即於53位擋，仍然是黑棋舒服。而且白不得不再費一手於60位提，白棋不行。

第五譜　61─120（即 161─220）

86、92、98、104、110、119 = △

89、95、101、107、115 = 83

圖16-22　實戰譜圖

圖16-22　打劫的結果，黑61夾作了轉換。

白雖基本上達到打劫的目的，但白棋左邊的地盤被破，並且六子被擒，因之打劫的結果黑並不損。

對白68，黑如於74位接，白於87位虎，大塊棋便走好。此時黑棋如來117位覷，白於118位擋，對準旁邊黑棋薄弱環節，予以還擊。

黑69打、71長，放棄腹中五子，擴大右邊並不損。黑75是預期已久的大場。黑棋轉佔到此處，優勢在黑甚為清楚。

白78如於79位立，黑於105位圍，著法簡明。可是目前白棋居於劣勢，因此白78先曲，黑79扳後，白80扳擋，利用左邊的劫材進行頑抗。

白88打入是勝負手。黑93二路飛，邊打劫邊周旋。雙方變化至白120，形勢轉換。

第六譜21—106（即221—306）

圖16-23　黑21、23是黑棋的先手權力。對白28，黑如不應，白於A位上立，黑B位接，白再於33位封，黑於C位扳，白先手收緊黑氣，甚大。

黑31應於36位立，方是正著。黑35曲，約為十五目左右的大官子。

白36切斷至42止，收穫極大，這也是黑31留下的隱患。白

41 = **36**　　**62**、**68**、**76** = ⊿　　**65**、**71** = **51**

77 = ▢　　**86** = ●

圖16-23　實戰譜圖

50之前應走掉白61位，黑C，白98，黑99的先手後，再50位雙。

黑61立是大著。此手約為五目。如果白棋走到61位，只不過稍微縮小一些勝負的距離，仍不能反敗為勝。

【圍棋拾貝】

研究棋，是一種在棋枰上探索人類智慧極限的方式，從理論上，逐漸完美可以誕生名局。

一步棋如果沒有給對方選擇的空間，在一系列必然著法之後，沒有明顯的便宜，那這步棋就很值得重新考慮。

　　總結技術問題是復盤的第一步，反思對局時的心理活動是由弈入道的必經之路，在心理上能夠怎樣調整以致善用情緒而不被蒙蔽，則是人的修行。

　　身處其間的棋手，卻只能一步一個腳印前行，每一步都是為了自己，為了棋藝的提煉，也為了這個精彩的世界。聚光燈前的冠軍固然配得上鮮花與掌聲，而這些要棋道上辛苦跋涉的棋士，也同樣值得尊敬。

　　時光易逝，年齡徒增，棋道在何？後輩已成大器，上一個世紀沒能開疆拓土的前輩，就這樣變成了過客。

　　遇強不弱，遇弱不強，這種情況對於一位棋手來說，無外實力存在短板，抑或心理因素的影響——衝破心魔，平常心是道。

　　年至五旬，但他畢竟是從十幾歲便蜚聲棋壇的天才，以一名棋手的狀態拋物線，應該是已經進入了下滑的區間。天道酬勤，慣性讓他的狀態多保持了幾年。

　　伴隨成績進步的是心理成熟，而這種成熟，或許真的需要時間積澱，年齡增長才能出現——畢竟不是每個人都能低齡早慧的。

　　可以說，圍棋是一種能夠部分反映人生觀的競技，技術、心態、體能、意志、棋力，這些都可在互聯網上飛刀、昇華，但生命的厚度、文化積累卻只能一分一秒地進行，三代才能培養出高貴的氣質。

第17局　日本第四期十段戰

黑方　橋本昌二九段　白方　高川格九段

（黑出五目半　共215手　白勝半目　弈於1965年9月10、
11日）

吳清源　解說

第一譜　1—52

圖 17-1　對付黑
1，白2馬上就掛，表
示抱有戰鬥的意志。黑
5還原成普通佈局，至
白10拆是定石。白26
關追求效率。黑27跳
出，冷靜。

白28到32，把這
塊棋整理好，因為這塊
棋安定之後，白14這

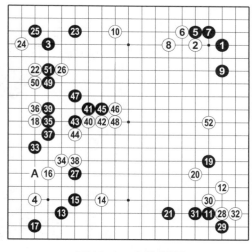

圖17-1　實戰譜圖

一子就不怕受到攻擊。黑33打入是好手。

白34是煞費苦心的一著。此著若在37位尖，黑A位
托，很容易騰挪。可是至黑37，白38時，白並不滿意。但
黑39壓，卻是壞棋，這步棋假如在40位大關，恐怕形勢對
黑有利。白40鎮，是雙方必爭的最好點。

黑41碰，雖抱有死戰的決心，但到51為止，中腹白棋的勢力非常厚壯，右邊52的大場又為白棋所佔，白棋已得優勢。

第二譜　53—107

圖17-2　黑53以下，反攻白棋，準備死戰。白58飛輕靈。

白66假如在A位虎補，局勢可以認為白好。白66關封，是白方的誤算，最後到黑73時，以為可以——

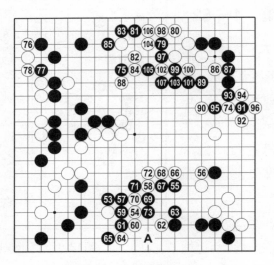

圖17-2　實戰譜圖

圖17-3　白1切斷，封頭收緊，但黑有8曲、10長的著法，將來還留有A位斷吃、B位挖的禍根。

白注意到這些不利，故改變辦法走74，可是這樣一來，下邊白棋棄子太多，局勢一變為黑好。黑75鎮，是個

好點。

白76倘若在上邊應一手，就要輸。白76長，實利頗大，上邊只好置之不理。

黑79攻入到88為止，大體上是必然的經過。黑89手筋。黑99也有另一種著法。

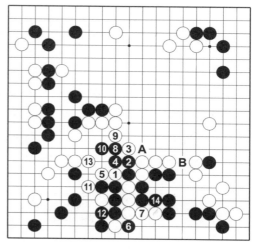

圖17-3

圖17-4　黑1也是一種下法，但要考慮白2以下至黑7的演變，這樣下也許白要感到困難。

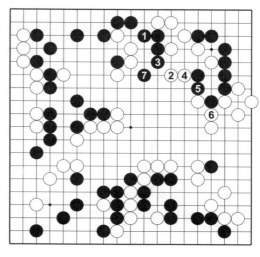

圖17-4

第三譜　8—47（即108—147）

圖17-5　白8扳時，黑9走得太壞，也許可以稱為敗著。黑9應在10位老老實實地接，白非在A位補一手不可。白16尖頂，防黑在27位刺後切斷。

黑19、21奪去白的眼位。白24挖也不甘示弱。黑27到白28斷，雖屬必然，但28照——

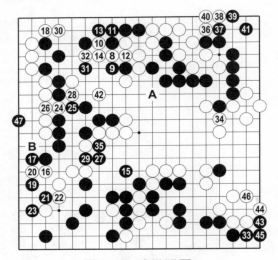

圖17-5　實戰譜圖

圖17-6　白1雙，試黑應手，也是一策。黑若2斷，以下演變到白5，留有A位的劫。黑若A位粘，則白也有B位扳後雙方對殺的用意。

可是實戰白28的轉換，也並沒有不滿意的地方。白34應在35位接，先手便宜，方為妥善。

白42先手在B位尖頂，才是對的。白42補，也許並非必要，可能是優勢下的緩手。

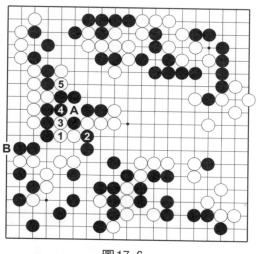

圖17-6

第四譜　48—115（即148—215）

圖17-7　這時白棋已操勝勢，進入最後的收官階段。但白下出了緩手，結果，接近終局的時候，出現形勢逆轉的場面，白棋幾乎要輸了。

白72上扳是壞棋，應該就走74位，白74不可省略，黑75至77，嚴厲地走完後，白72一子完全不起作用，

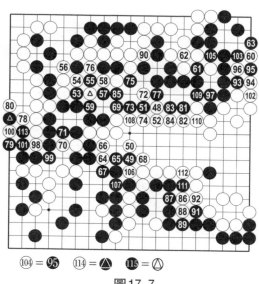

⑩4 = �95　⑪4 = ▲　⑪5 = ▲

圖17-7

而且83的官子也為黑棋所有。白78是壞棋。

圖17-8　白應走1至7的定型。以後黑若5位粘，則白A位是先手；黑若脫先，則白提黑6一子是先手便宜。與譜中的結果，相差很大。

黑85應走90位的逆官子（先手三目），頗大，假如那樣下，也許一變而為黑勝。

實戰白搶到90位的官子後，棋局勝負極細微，最後高川險勝。

圖17-8

【圍棋物語】

某種程度上說，作為一名旅日棋手，生活在那個時代，多少有些不幸。曾經的日本第一，天下稱霸，而現在，不論你在國內棋壇如何呼風喚雨，都躲不開國際比賽，躲不開中日韓棋手的交鋒。

夫　人（二）

那時，吳清源經常參加在日本的宗教活動，有位宗教負責人名叫峰村教平，他和喜多文子老師也認識，所以，峰村先生就把他的一個遠親作為對象介紹給吳清源。她是住在東京中野的中原健一先生的長女，名叫和子。那時和子正在讀東京女子高等師範（現在的御茶女子大學）。當時學校的規定有一條是「女學生必須是未婚」，所以和子就中途退學和吳清源結婚。

結婚儀式是1942年2月在明治紀念館裡舉行的。介紹人是喜多老師夫婦和萱野長知先生夫婦。萱野先生以曾經支援孫中山的革命活動而廣為人知。結婚時吳清源28歲，和子是20歲。

借鑒古制　創造經典（代後記）

——現代十番棋返璞歸真

由筆者首先倡導策劃的舉世矚目的古李十番棋，平平淡淡地收場了，其轟動效應顯然沒有達到舉辦者的預期。古力、李世石已年過三十，棋藝巔峰已過，已經不是中韓圍棋統領江湖之人，只是因其過去的輝煌，令人們期待奇蹟的產生。

常規的賽制，早已沒有吸引力，沒有震撼力，不能穿越時空，讓棋迷如癡如醉。我們要借鑒古制，創造經典，十番棋的比賽，除了是中韓圍棋執牛耳之人外，還有的是棋手敢拼不敢拼的勇氣。

目前雄踞中韓圍棋等級分第一的分別是時越九段與朴廷桓九段。時越獲得過一次世界冠軍，朴廷桓從一冠俱樂部脫穎而出，已是二冠王。時越25歲，朴廷桓22歲，正值棋手的黃金期，最有資格下十番棋。他們相貌斯斯文文，棋風則剛烈無比，不飾脂粉的銳利手段，將棋盤上攪得血河湧動，在一盤盤殺與被殺的勝負豪賭中，他們對圍棋個性的張揚，遠遠超出了勝負的範疇。觀者看得驚心動魄、扣人心弦，在殘酷的賽制下，其慘烈程度可以譽為地球撞火星。如果有人願意出資舉辦十番棋，他們願不願意下這樣的十番棋?!

兩位少壯派的對決，直接影響兩國圍棋的走向與興衰。就像1989年第一屆應氏杯決賽中，曹薰鉉3：2力克聶衛平奪取冠軍，讓韓國圍棋火爆，讓世界認識大韓民族——以禮

待人、剛直不阿。歷史有它獨特的半徑輪迴，現代十番棋朴廷桓若敗，韓國圍棋面臨斷層之憂；時越若敗，中國還有六位新生代的世界冠軍作後盾，並且還有一位冉冉升起的新星柯潔，後繼有人。

沒有處罰的比賽，兩人亦戰亦友，刀光劍影，亦真亦幻，勝固欣然，敗亦可喜。有處罰的比賽，棋手壓力倍增，沒有退路，只有破釜沉舟，比賽就有強烈的爭棋氛圍，比賽的懸念牽動棋迷的心，因為強烈的刺激會舉世矚目，勝負的悲歡離合會給棋界帶來前所未有的陣痛，這是十番棋獨有的魅力。

時代造就英雄，英雄在時代中閃光，棋手是大俠，棋手是劍客，一招一式在史詩般的十番棋中煉成。曾在命運的天空下，誰俯首低眉，禪坐如石？誰悲壯激烈，潛龍在淵？多少漫漫長夜，獨自站在盲點深處，在厄運裡尋找真理，用鮮血洗淨傷口，拒絕虛構的玫瑰，填補內心真實的傾斜和遺憾，求得一劍致命的昇華。

我們要使十番棋成為一種儀式，在自己圍棋生涯成長至巔峰時，向棋壇宣戰成為弈林盟主。相約最高峰，撫戈論沉浮，時光之手琢玉成器，譜寫一曲傳奇，震鑠一冊棋道，肩負天職，行吟在夢想的舞臺，豪放的風骨大開大闔，血性的劍魂，留下經典般的永恆。棋藝在寂寞中昇華，靈性在搏殺中豁然，曠世的秘密武器一半來自激情，一半來自使命。隨著思緒的綻放無翅遨遊，忘卻輪迴，榮辱不露於外，用唯一的對決方式捍衛尊嚴。

中國是圍棋十番棋的故鄉，清朝乾隆四年（1739年），范西屏、施襄夏兩大國手受東道主張永年的邀請，在

兩位巨匠的家鄉浙江平湖（當湖是平湖的別稱）鏖戰十局。當時范西屏年31，施襄夏年30，兩人精力旺盛，棋藝正處於巔峰，他們的對局出神入化，技驚四座，顯示出卓越的才華。我國古時有贏子多少論彩頭的舊習，故他們嗜殺成性，中盤戰鬥非常激烈，能贏十子的棋，絕不為了風險只贏五子。「當湖十局」不但在當時被圍棋界一致推崇，直至今天，仍被認為是我國古譜中的典範。

　　日本古時有「打掛」制度，即「名人」在戰鬥複雜時可以暫停，回家研究，沒有時間限制，想好了再續弈，但只有貴族才能享受這種資格。1933年，日本讀賣新聞社為紀念《讀賣新聞》發行到兩萬號，決定舉辦日本圍棋選手權戰，這是一場由十六名五段以上的棋手參加的淘汰賽。優勝者將獲得與名人本因坊秀哉對局的資格。吳清源五段在決賽中擊敗橋本宇太郎，奪得優勝。

　　吳清源與名人本因坊秀哉的對局於昭和八年（1933年）10月16日開始，按規定每週的星期一下一次。秀哉因為是名人，而吳清源只是個五段，兩人相差四段，照過去的對局方式本應是二先二，即三局中有一局是讓兩子，一局讓先，再一局讓兩子，但因讀賣新聞社調解，決定只讓吳清源執黑先行，規定時間為二十四小時，並約定每回下到下午4點止，在輪白子下時暫停。

　　每回都在輪白下棋時暫停，這在現在已是廢止的制度，但在整個江戶、明治、大正、昭和時期，這一直被當作後輩對前輩的一項當然慣例。在輪到自己下棋時暫停是有利的，因為自己可以在下一次續弈前研究下一手該下在哪裡。這是古時的遺風，黑方以此向白方表示尊敬和求教。白方在下棋

時，往往只下一兩手就停，回家研究好了下一手再續弈，這是棋界皆知的制度。幾年後，因為很多人批評這種制度不公平，才開始實行封局制。

這局棋吳清源破天荒地走了三三、星、天元佈局，這一創新的佈局構思轟動了日本棋界。但對秀哉的「本因坊」流派來說，三三的走法叫做「鬼門」，是禁忌的位置。許多人批評說這是對名人的失禮。

秀哉和吳清源的對局共暫停過十四回，終局在翌年昭和九年（1934 年）的 1 月 29 日，歷時三個多月。雙方在中盤激烈的攻防戰中，秀哉打掛回家長考，他把與吳清源的比賽當作坊門頭等大事。在研究中弟子前田陳爾五段發現了白 160 的鬼手，結果秀哉扭轉了被動的局面，最後以 2 目的優勢取勝。後來，在第二次世界大戰後的一次新聞座談會上談及這盤棋時，瀨越憲作八段說：「據說白 160 這手棋是前田陳爾先生發現的。」這句話立即被刊登在報紙上，於是激起本因坊門下的憤怒，瀨越也由於這「舌禍」，被迫辭去了日本棋院的理事一職。昭和五十七年（1982 年）故世的本因坊門村島誼紀九段曾說：「這手棋不能說是前田君發現的，而是大家在七嘴八舌的爭論中，突然想到有這手棋。」

吳清源對這件事曾淡淡地評論道：「我也曾聽到流言說，白 160 是前田先生發現的妙手，我想即使前田先生沒發現，秀哉先生也會如此下吧。不過，在這手棋沒下出來之前，我絲毫也沒有預料到。」

作為被廢除的古時打掛制度，在殘酷的十番棋長盤較量中採用，雙方都有一次打掛資格，機會均等，沒有不公平的，我們為什麼不敢改革賽制，借鑒古制呢？古力在十番棋

較量中，每到關鍵時刻就計算出錯，是緊張，還是高原反應，或者本身是棋藝上的差距。如果引用打掛，古力走出對局室，讓繃緊的神經鬆弛下來，在第5局尋找到那個盲點，研究出破敵之策。或許有打掛，李世石也不會輕率地走實戰的著法，因為等待他的是陷阱。說不定比賽的趣味精彩就在這裡面。

現代圍棋之父吳清源走向全盛時期，正是從腥風血雨的十番棋中拼殺出來的。自十番棋開戰以來，對手曾有戰前的木谷實七段、雁金准一八段、藤澤庫之助（朋齋）六段，以及戰後的岩本薰八段、橋本宇太郎八段、藤澤朋齋九段、坂田榮男八段、高川秀格八段等俊傑，這些人都被吳清源打敗，其中有的棋手還被改變了對局方式。日本棋界已無人能與吳清源下十番棋了，因此，讀賣新聞社又在昭和三十二年（1957年）底發起了名為「日本最強決定戰」的冠軍賽，也就是後來的名人戰。

2014年11月30日，圍棋天才吳清源仙逝，享年100歲，為世人留下了一部東方不敗的十番棋寶典。憶往昔，崢嶸歲月稠，數風流人物，還看今朝。在輝煌的中韓爭霸史上，有幾次里程碑性質的交鋒。

第一代棋手曹薰鉉（9個世界圍棋冠軍）力克聶衛平（3個世界圍棋亞軍）；第二代棋手李昌鎬（17個世界圍棋冠軍）戰勝常昊（3個世界圍棋冠軍）；第三代棋手李世石（14個世界圍棋冠軍）怒斬古力（8個世界圍棋冠軍），標誌著中日韓三國圍棋擂臺賽整體實力的團體較量，韓國取得了驕人的輝煌戰績，中國一直扮演悲情的角色。只是近幾年中國有所突破，這也是韓國四大天王人老棋衰的原因。

第四代棋手時越能否與朴廷桓生死對決，第五代棋手新生代柯潔與羅玄能否延續感動歷史的強強對話……在這波瀾壯闊的雄偉長卷中，一代人倒下了，又有一代人站起來，前赴後繼地肩負起重任。尤其是柯潔獲得世界冠軍，他的棋風與前輩坂田榮男、李世石亂戰纏鬥相似，構思深，計算準，力量大，有望成為新一代中國棋手的領軍人物。歷史需要勝負，時代需要風雲，棋迷需要井噴，神話就是在不斷的演繹中書寫，圍棋就是在激烈碰撞中滾滾向前。這樣充滿生命魅力的賽事，棋迷期待，媒體高興，社會關注，棋院與時俱進，何樂而不為呢？

國運盛，棋運盛，在中國經濟突飛猛進發展時，中國圍棋也是人才輩出，群星璀璨。機不可失，失不再來，我們要抓住機遇與韓國華山論劍，巔峰對決。現代十番棋恢復打掛和處罰兩項制度，既莊嚴，又雅趣，這是現代任何新聞棋戰都沒有的偉大創舉，一定會產生轟動效果，創造經典。氣魄與膽略是產生偉大的精神力量，長期的審美疲勞使人們渴望告別平庸的內心需求，極富感染力的賽事鑄造圍棋不朽的神話。

如果十番棋在互聯網上對弈，兩人各在所屬棋院，不設監局人，比賽時間設定六小時，每晚7點至11點進行，職業高手同步講解，引導棋迷進入棋的境界，到時封盤，分三天弈完，此間不排除生前好友獻計獻策，世人可知欣賞傳世名局？江湖可知攪得沸沸揚揚？

這個世界真精彩，2016年3月9日至15日人機大戰轟動世界，阿爾法狗（AlphaGo）與柯少俠的十番棋，勝負難料，電腦研究團隊在完成對局李世石時存在的缺陷修正後，

必然會與柯潔來一次華山論劍。是有五千年歷史的圍棋笑傲江湖？還是只有2歲的阿爾法狗獨孤求敗？廣大棋迷拭目以待。當務之急是柯潔要走向成熟，至少要獲取五個以上的世界冠軍頭銜，確認其世界第一的位置；另外，需要在中國找贊助商運作策劃。

劉乾勝

卷末語

關於吳先生，我沒有什麼可說的。他是代表昭和時代的偉大巨人。如果說現在我們作為職業棋手感到很光彩，有一半是托了吳先生的福，那也並非言之過分。吳先生給予現代圍棋的影響就是這麼巨大。對於我來說，不，對於幾乎所有的棋手來說，吳先生猶如蒼天在上。

<div align="right">——日本超一流棋手武宮正樹</div>

從新手的發現數來說，吳先生恐怕佔第一位。無數的「吳清源定石」與新手法，對豐富昭和年間的棋所做的貢獻，是不可估量的。

<div align="right">——日本超一流棋手趙治勳</div>

作為職業棋手，無論誰都會將圍棋作為「上天賜給自己的職業」，但是像吳清源這樣不問世間俗事，純粹的只知道下棋幾乎是沒有的。那種一心一意的生活態度就像流淌在深山峽谷間清澈見底的小溪一般。而且，小溪即使流出了峽谷，匯入了大河，依舊清澈如前，閃爍著一條航跡到大海。如果把昭和的圍棋比作河流的話，可以說這條河就是以吳清源這條清澈的小溪為中心流淌。

<div align="right">——日本作家江崎誠致</div>

如果說今天的高手棋藝是一次元的話，那300年前的道

策是二次元。而吳清源的棋藝是三次元。

<div align="right">——日本作家江崎誠致</div>

　　四大發明固然了不起，但只是我們比其他民族先走了一步，如果我們不發明，其他民族早晚也會發明。唯有圍棋，如果不是中華民族來發明，那麼世界至今也不會有圍棋。中國不僅是圍棋的發源地，當代還產生一位偉大的棋士，我們可以毫不誇張地說，吳清源以他獨特的方式影響世界。

<div align="right">——陳祖德九段</div>

　　圍棋是戰略遊戲，棋手在對弈時都有各自初步的戰略構想，隨著雙方戰略的衝突會不斷形成戰鬥和妥協。既有的戰略往往要隨時根據棋盤上對手的行動以及形勢的變化進行調整。因為作為對手的另一方是不會輕易讓你的戰略得逞或順利實施，這就是所謂的「博弈」。

<div align="right">——美國前國務卿亨利・基辛格博士</div>

歡迎至本公司購買書籍

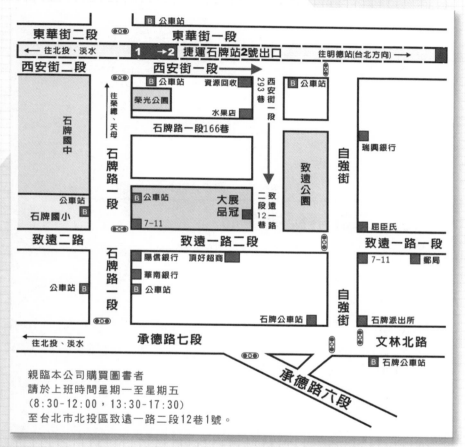

東華街二段　　公車站　　東華街一段
← 往北投、淡水　　1 →2　捷運石牌站2號出口　　往明德站(台北方向) →
西安街二段　　西安街一段
公車站　資源回收　西安街一段293巷
榮光公園　　　公車站
水果店
石牌路一段166巷
瑞興銀行
石牌國中　　石牌路一段　往榮總、天母
致遠公園　　自強街
公車站　　公車站　大展品冠
石牌國小　7-11　　二段致遠一路12巷
屈臣氏
致遠二路　　致遠一路二段　　致遠一路一段
陽信銀行　頂好超商　7-11　郵局
華南銀行
公車站　　公車站
石牌路一段　　自強街
石牌公車站　石牌派出所
往北投、淡水　　承德路七段　　文林北路
石牌公車站
承德路六段

親臨本公司購買圖書者
請於上班時間星期一至星期五
(8:30-12:00，13:30-17:30)
至台北市北投區致遠一路二段12巷1號。

建議路線
 1. 搭乘捷運
　　淡水信義線石牌站下車，由月台上二號出口出站，二號出口出站後靠右邊，沿著捷運高架往台北方向走(往明德站方向)，其街名為西安街，約80公尺後至西安街一段293巷進入(巷口有一公車站牌，站名為自強街口，勿超過紅綠燈)，再步行約200公尺可達本公司，本公司面對致遠公園。

 2. 自行開車或騎車
　　由承德路接石牌路，看到陽信銀行右轉，此條即為致遠一路二段，在遇到自強街(紅綠燈)前的巷子左轉，即可看到本公司招牌。

國家圖書館出版品預行編目資料

吳清源詳解經典名局／劉乾勝　劉小燕　曹軍　編著
——初版，——臺北市，品冠文化，2018〔民107.01〕
　　面；21公分 ——（圍棋輕鬆學；24）
　　ISBN 978－986－5734－74－9（平裝；）

1.圍棋
997.11　　　　　　　　　　　　　　　　　106021056

吳清源詳解經典名局

編　　著／劉乾勝　劉小燕　曹軍

責任編輯／倪穎生

發 行 人／蔡孟甫

出 版 者／品冠文化出版社

社　　址／台北市北投區（石牌）致遠一路2段12巷1號

電　　話／（02）28233123・28236031・28236033

傳　　眞／（02）28272069

郵政劃撥／19346241

網　　址／www.dah-jaan.com.tw

E－mail／service@dah-jaan.com.tw

承 印 者／傳興印刷有限公司

裝　　訂／承安裝訂有限公司

排 版 者／弘益電腦排版有限公司

授 權 者／安徽科學技術出版社

初版1刷／2018年（民107）1月

售 價／380元

大展好書　好書大展
品嘗好書　冠群可期

大展好書　好書大展
品嘗好書　冠群可期